觀光休閒餐旅產業
創新商務

適用商管群、餐旅群—多元選修及彈性課程

作者序

危機就是轉機！所有產業的發展過程都須經過 4 個階段：繁榮 → 衰退 → 蕭條 → 復甦，因此產業景氣有高有低，每一次的景氣循環就是市場重新洗牌，優質廠商擴大市佔率、劣質廠商退出市場，因此市場運作效率再次提高。

臺灣在電子產業快速發展的過程中，人均 GDP 大幅提升，國民消費力也隨之快速提升，對於生活品質的要求當然也同步提高，因此觀光旅遊的需求快速增長，但遺憾的是：政府沒有準備好、廠商也沒有準備好，因此許多國民用腳投票，以出國旅遊替代國內旅遊。

臺灣早期的觀光產業優勢在於「低價」，配合優質的人文、景觀，因此可以吸引大量的國際觀光客，就如同今日臺灣人選擇東南亞旅遊一樣，如今臺灣旅遊的各項費用翻倍再翻倍，台北的消費價格高過日本東京，環境質感卻遠低於東京，所以臺灣人大量前往日本旅遊，但日本人來台旅遊人數卻大幅降低，本國人由於經濟發達提高了消費力，因此出國旅遊成為替代選項，因此臺灣旅遊產業進入衰退期。

窮則變、變則通，這是產業發展的不變軌跡，尤其在民主國家，選票會推動產業政策，在產業政策的引導下，廠商在逐利的壓力下，自然會使出渾身解數，開發出創新商業模式、商品、服務，過去 30 年貧窮的臺灣人忙著蓋工廠、賺錢，順便產生環境汙染，現在臺灣人有錢了，開始惜命、護健康，因此筆者堅信，臺灣旅遊產業 2.0 即將啟航！

旅遊產業 2.0 的推進需藉助於：科技、管理、法令，其中包含了：SOP、ERP、通訊、雲端、AI、APP、社群平台、政府法令，這些都是推動「創新商務」的幕後英雄，也是本書介紹的重點。

<div align="right">

吳舜丞、莫桂娥、林文恭

2023/11 於 GoGo123 數位教學平台

</div>

■ 本書教學投影片下載：https://gogo123.com.tw/?p=12769
■ 歡迎高中、科大教師邀約（無須鐘點費）：
　 1. 專題講座　2. 教學分享　　聯繫資訊：0938013200（手機、Line）

目錄

產業介紹

對於現代人而言，出門觀光旅遊或出差洽公都是一件稀鬆平常的事，早上做了決定後，下午拿起手機按兩下，隔天便拿著行李搭機出國了，這其中卻牽涉到：觀、休、餐、旅、運輸、旅行社等 6 個產業。

在資訊流通不發達的時代，每一個產業的經營者都專注在自己的本業，只有少數的業者進行小規模的縱向或橫向產業整合，例如：旅館設置餐廳，旅行社擴增遊覽車隊，目的就是與同業產生差異化，更進一步提高客戶滿意度，既然跨產業整合可以產生效益，那業者為何不進行大規模的產業整合呢？障礙的關鍵在於：

- ◎ 標準化：人多了、組織變大了，就必須有共同的：規則、語言、流程，否則就是一團亂，歐美企業可以進行全球化經營的關鍵就在於「管理」，而標準化就是管理的基本元素。

- ◎ 資訊整合：產業整合代表著資源整合，跨部門的企業資訊若溝通不良，那 CEO 就如同盲人騎馬，整合不良的資訊系統對於客戶服務更是一場災難。

✈️ 觀餐休旅產業鏈

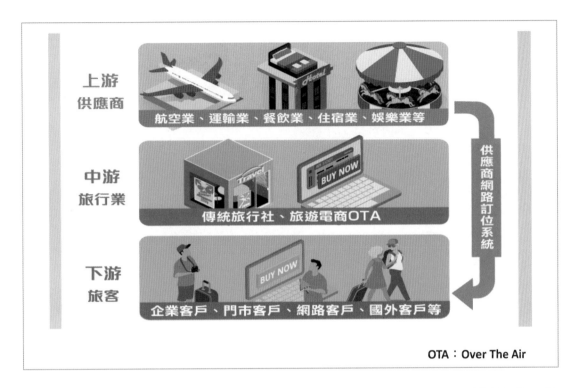

「觀光」簡單的定義就是「出門看看」，要出門就得有交通工具（運輸業、航空業），吃吃喝喝是基本需求（餐飲業），晚上休息就必須住旅館（住宿業），除了看自然風景外，人文藝術表演更逐漸成為觀光的基本元素（娛樂業），因此觀光是一個龐大的產業集合體，上述這些產業都是市場的上游供應商。

在資訊不發達的時代，旅行社負責整合上游供應商的各項資源，然後為消費者提供一條龍服務，消費者只要選擇：A 餐、B 餐、C 餐、…，付錢並帶著行李即可輕鬆出門旅遊。

隨著資訊科技的進步與便利，上游供應商紛紛擴張服務領域，例如：航空公司為自助遊旅客提供新的商品：機 + 酒（機票 + 酒店），並在網路上販售商品，直接跨過旅行社，自建一條通路直達下游消費者。

在觀光市場中，下游的消費者來自不同的管道，以下是不同的分類方式：

- ⟩ 性質：個人觀光旅遊、企業商務旅遊
- ⟩ 通路：門市客戶、網路客戶
- ⟩ 地域：本國旅客、國外旅客

供應商：航空業

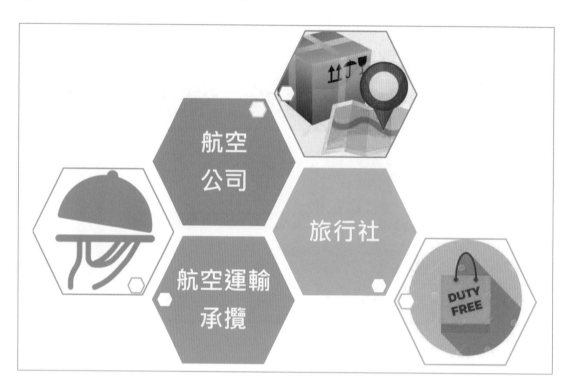

搭飛機一直以來都是長途旅行的首選，尤其是歐美經濟發達國家，因為時間就是金錢，儘管目前高速鐵路興起，但普及性、方便性還是遠遠不及航空運輸，根據筆者在美國加州一小段時間的生活經驗，美國各大都市之間的飛機航班就跟火車班次一樣密集、方便。

一般人的印象中，飛機的主營業務是載人，在 Covid-19 肆虐期間，全球客機停飛的情況下，國內 2 家國際航空公司（華航、長榮）卻仍然獲利，筆者才驚覺：原來航空貨運才是航空公司賺錢的金雞母，負責為航空公司招攬「旅客」的稱為旅行社，而負責為航空公司招攬「貨物」的稱為航空運輸承攬業。

在機場中還有 3 個特別亮點：

> 免稅商店（Duty Free）：
Shopping 大大滿足旅客購物的慾望，更是掏空外國旅客口袋的最後一站。

> 美食區：
這裡呈現的是每一個國家的飲食文化，更是離開國門的最後印象。

> 接駁運輸：
這個部分展現的是一個國家交通運輸網的規劃完整性與交通便利性。

✈ 供應商：運輸業

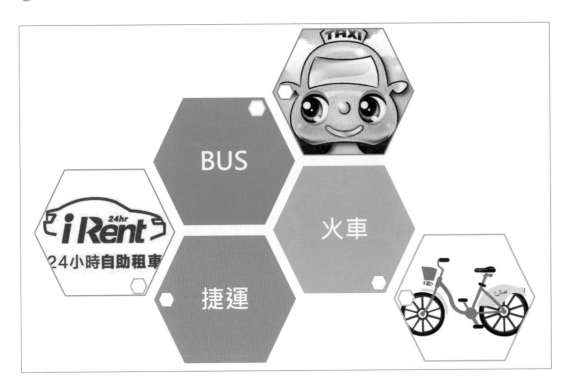

每一個國家經濟條件差異極大，城鄉差異更大，因此採取的交通運輸規劃也南轅北轍：

⊙ 長途運輸：歐美 → 航空 ＋ 汽車，中國 → 高鐵 ＋ 大眾運輸。

⊙ 都會運輸：樞紐都市 → 地鐵、捷運，衛星城市：公車 ＋ 汽車

近年來網路資訊產業發達，許多分享式交通工具一一被開發應用，大大提高短程運輸的經濟效益：

⊙ Uber：共享式計程車

讓閒置的「車 ＋ 司機」在交通需求尖峰時段，轉變為市場供給。

⊙ Ubike：共享式單車

補足大眾運輸由車站到目的地的最後一哩路缺口。

⊙ iRent：共享式租車

提供無門店租車業務，大幅提高租車的便利性，更降低租車費用。

 補充：高密度的人口是發展都會捷運系統的必要條件，因為硬體投資、維護成本過高，在臺灣目前只有雙北捷運系統處於營利模式。

供應商：旅館業

早期的旅館主要就是單純的提供「住宿」功能，在臺灣稱為「旅社」，隨著旅客的多元化需要，旅館產業也產生劇烈的變化：

⊙ 規模演進：旅社 → 旅館 → 飯店 → 觀光飯店 → 度假村

⊙ 旅遊類型：深度旅遊 → 民宿，背包客 → 膠囊旅館，汽車旅行 → Motel

傳統的旅館業是依附在觀光產業之下，決定了旅遊地點後才會決定旅館，業績深受觀光產業淡旺季的影響，同樣是靠天吃飯的產業，Covid-19 期間全球航空業停擺，外國旅客歸零，國際型觀光飯店全部度小月，凸顯這個問題的嚴重性，因此旅館業朝向多元化發展是必然的趨勢，善用資訊科技拓展通路、提高客戶滿意度、提高經營績效，更是所有業者所面臨的積極課題。

住宿必然會衍伸出餐飲需求，因此中型以上的旅館都會附設餐廳，大型國際觀光飯店都擁有大型宴會廳，將宴會廳轉變為婚宴會場、商業展覽會場就是目前很成功的跨產業創新應用，更有飯店與專項運動進行產業整合，以擴大客層來降低淡旺季影響，例如：高爾夫球飯店，由於高爾夫球場擁有精緻的戶外景觀，因此延伸為婚紗攝影場地，更進一步成為婚宴會場。

✈️ 供應商：餐飲業

物資缺乏時代多數人只追求吃飽，因此高喊：民以食為天，物質充裕的今天，多數人將吃視為一種享受，因此「餐飲」轉型成為文化的延伸！

餐飲業有以下幾項特色：

⊙ 市場需求大：

人人一天三餐，由於生活都會化，多數都是雙薪家庭，因此外食族大增。

⊙ 模式差異大：

小吃店、餐廳、飯店、路邊攤、移動餐車、…。

⊙ 產品多元性：

早期由中國傳入臺灣的就有八大菜系：川菜、湘菜、粵菜、閩菜、蘇菜、浙菜、徽菜和魯菜，隨著全球化影響日益深遠，各國料理餐廳在臺灣街頭處處可見：西餐、日式料理、法式料理、泰式料理、印度料理、…。

⊙ 速食文化崛起：

在雙薪家庭中，每個人下班、下課後都身心疲憊，因此簡餐、冷凍食品、微波食品成為多數人的選擇，快速飲食市場也蓬勃發展。

⊙ 素食文化崛起：

環保愛地球、素食護健康，為都會養生飲食方式提供另一種選項。

供應商：娛樂業

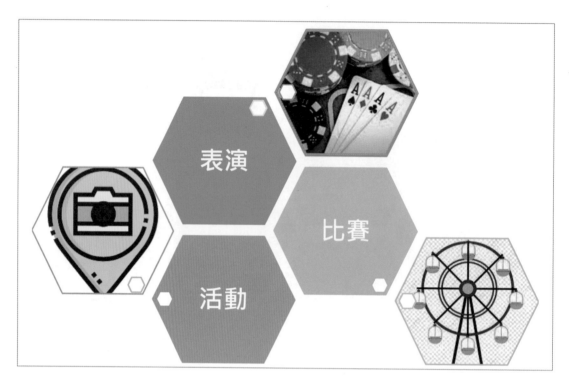

早期的觀光著重於：欣賞風景、增廣見聞，在都會化的生活壓力下，「慢活」、「紓壓」逐漸成為觀光旅遊的賣點，因此娛樂場所也成為行程的重要項目。

娛樂產業的面向非常多元，簡單歸類如下：

> 博弈類：賭場、球賽、彩券、…
> 表演類：演唱會、馬戲團、歌舞劇、…
> 樂園類：迪士尼、環球影城、劍湖山、小人國、…
> 教育類：博物館、生態公園、海洋世界、…
> 活動類：攝影、釣魚、衝浪、泛舟、滑雪、…

隨著科技的演進，可以玩的東西也推陳出新，舉例如下：

> 範例 1：電玩大賽也如同職業球賽一樣 → 買票入場看比賽、線上直播、下注。
> 範例 2：打麻將可以線上遠距進行，不再有空間隔閡。
> 範例 3：室內跑步機結合影音設備，就如同在戶外景點跑步。
> 範例 4：利用 AR（擴增實境）技術，學生在體育館內就可身歷其境欣賞殺人鯨表演。
> 範例 5：利用 VR（虛擬實境）技術，在家就可參觀全球博物館、美術館。

✈ 資源整合：旅行社

在資訊不發達的年代，出國旅遊是一件很複雜的事，需要處理以下事項：辦護照、辦簽證、外幣兌換、飛機航班、景點安排、交通接送、飯店住宿、票券訂購、用餐安排、⋯，不同國家有不同的：語言、幣別、入出境規則、生活習慣、⋯，因此多數人都選擇參加旅行團，旅客只要付錢，旅行社就提供一條龍服務，包辦所有活動安排，而旅行社就以團購的方式，向每一個供應商大量訂購商品、服務，以取得優惠的價格。

隨著消費者對旅遊品質需求的提升，強調 CP 值的大型旅行團已經無法滿足旅客需求，因此衍生出強調「客製化」的小型旅行團，在各國紛紛推動觀光產業的政策與資訊科技發達的助益下，產生了以下變化：

- ⟫ 政府：公務部門作業流程精簡，護照、簽證手續簡化、規費降低。
- ⟫ 供應商：建立資訊平台，提供直銷通路給消費者。
- ⟫ 旅行社：導入資訊系統，大幅提升作業效率、讓旅客線上自行規劃行程。

由於科技進步，手機成為旅遊神器，功能包括：搜尋引擎、電子地圖、語言翻譯、社群分享，傳統導遊的功能全部被取代，因此半自助旅遊、自助旅遊、深度旅遊市場產生爆性成長！

商品：觀光

隨著生活品質的不斷提升，觀光商品也不斷推陳出新！

⟩ 早期：看山、看水、看街景＋購物

⟩ 目前：娛樂、教育、文化、美容、醫療、體驗、刺激、⋯，無所不包

「日本」是歷年臺灣人出國旅遊的首選，綜合歸類理由如下：服務品質高、大眾交通方便、環境整潔、文化精緻、商品具創意性、⋯，這些優勢的背後，政府扮演了絕對性關鍵角色。

交通建設、都市建設的都是百年大計，對比一下東京與台北就可以清楚明白差異程度，文化、服務、商品更是教育百年大計的具體呈現，所以觀光產業的發展背後所呈現的是「國力」。

觀光產業是一個追求「質」量的產業，是需要時間沉澱來積累文化底蘊的產業，一棟嶄新的摩天大樓可以短期達到吸睛效果，一旦更新的摩天大樓出現後，舊的大樓就輕易被取代了，而歐洲的觀光產業的賣點在於「歷史」，百年博物館的傳統建築、百年教堂的宏偉精緻、百年皇宮的金碧輝煌，每一個古蹟背後的事蹟才是無可替代的永恆價值。

✈ 特輯：好山、好水、好悲涼…

基隆：一流海景賺不到錢

屏東：一流沙灘草菅人命

基隆北海岸擁有全球一流的岩岸景觀，但經濟表現卻是一路往下走（除美軍第七艦隊駐港期間外），外地人、國外觀光客大批抵達基隆，卻無法留下買路財，看完了風景，上個廁所，遊覽車便開往下一個行程了，就算是留下吃了一頓廟口小吃也是一人 NT 100 買單！

屏東墾丁是國內最熱門的渡假地區，水上活動是最主要的賣點，但在南灣卻看到業者草菅人命，公部門也當睜眼瞎子，在缺乏管理的水域中，水上摩托車在大批泳客之間穿梭，人禍悲劇年年上演，墾丁大街的飯店價格堪比世界級、餐廳消費糾紛屢屢上新聞頭條，許多國內消費者發現：出國旅遊比墾丁更划算（東南亞諸國：物廉、價美、安全）。

臺灣自古便有 Formosa 的美譽（美麗的島），臺灣的官方觀光宣導也以福爾摩沙為名，表示上帝給了臺灣最美好的觀光資源，而無能的政府就如同扶不起的富二代，身處寶山中卻以乞討為生！

臺灣最美麗的風景是「人」，是一句筆者也十分認同的流行語，代表臺灣的人文素質已達到國際程度，若能真正選賢與能，建立合理的投資環境，那臺灣觀光業發展的東風就齊備了！

🎫 商品：表演

隨著全球化的腳步，表演產業國際化也成為趨勢，幾十年前筆者聽說日本企業組團前往歐洲聽歌劇，覺得簡直不可思議，今日追星族搭著飛機在全球各地進行追星活動，卻是見怪不怪！

筆者小時候跟著爸媽到台北市西門町看餐廳秀，那是本土 Show 輝煌的年代，這些表演的錄影帶甚至在美國都能租到（當年網路不普及），中年時帶著媽媽去賭城 Las Vegas 一定會安排看歌舞 Show，一場熱門精彩的 Show 要價數百美元還得提前預訂，除了大眾性的歌舞表演之外，演奏會、演唱會也是非常熱門的表演項目，全球各大都市若沒有可供大型表演的巨型場館（巨蛋），那就稱不上是一流城市，藝術更是文明城市的重要指標。

美國是娛樂產業超強大國，成功的模式便是「商業化」、「職業化」，步驟如下：

- ⊙ 教育：鼓勵創新、創作。
- ⊙ 立法：捍衛知識產權。
- ⊙ 金融：健全金融體制吸引全球資金注入美國。
- ⊙ 教育：產、官、學一體的教育體制，吸引、培養全球一流人才。
- ⊙ 民主：提供人人公平的發展環境。

商品：遊樂

台北兒童樂園是許多國內長者小時的共同回憶，隨著經濟發達的腳步，國內各式追求刺激的樂園一一問世：大同水上樂園、小人國、劍湖山、…，迪士尼、環球影城更是家庭出國旅遊的首選景點！

除了主流的遊樂場外，許多單項運動、競技也被商業包裝為旅遊商品，例如：高爾夫球團、滑雪團、賽車研習營、…，這些都是高產值小眾旅遊行程，但透過發達的資訊平台，小眾商品也可輕易的達到經濟規模。

筆者的女兒與女婿買車之前，先去德國參加 BMW 原廠舉辦的駕駛研習營，親自感受車子的優良性能，更體驗德國無限速車道的駕馭刺激，資訊科技 + 便利的跨國運輸，讓專業車廠完美的使用「觀光」作為行銷策略工具。

在消費者強調客製化的強烈需求下，原本不具經濟規模的小眾旅遊商品，透過資訊科技的助力，搖身一變成為「差異化」的強勢商品，甚至創造出消費者需求，因此在日益競爭的環境下，借用鴻海郭董一句話：「沒有不景氣，只有不爭氣」，新的時代、新的思維，善用資訊科技，深度感受市場脈動，唯有創新才是面對變局的唯一工具。

商品：購物

物資缺乏時代買東西是為了維持生理需求，現代人購物絕大多數是為了滿足心理需求，因此 Shopping 也被翻譯為「血拚」，購物成為現代人的主要娛樂方式之一，出國的購物行程更是婆婆媽媽們的最愛。

臺灣觀光客到日本血拚商品的最愛項目，從前是電器用品、現在是藥品，不花光現金絕不上飛機，而日本國際機場也真是善盡職責，讓觀光客留下最後一分錢，對於觀光客的 Duty Free 退稅更是方便，就是讓消費者花錢花得很爽，反觀臺灣經常有「本優惠不得搭配其他優惠活動」，就是一副深怕讓消費者佔便宜，與消費者逐利的閉塞經營理念。

Outlet 是近年來最熱門銷售通道，在臺灣翻譯為暢貨中心，初期就是知名品牌成立 Outlet 門市，專門銷售過季商品或是瑕疵品，與正品做為市場區隔，卻吸引大量中低階消費者的青睞：「原來窮人更需要奢華！」，後來知名品牌更為旗下 Outlet 開發專屬低價商品，目前出國旅遊，Outlet 也成為熱門景點之一，筆者的經驗，在美國 Outlet 商城中購買 Polo 衫，居然連打 4 次折扣，而且是收銀員主動提示各項優惠，就是想盡辦法讓利給客戶，這才是高明的行銷 → 行騙！

商品：休閒

目前先進國家週休 2 日是職場的標準，員工享有一定年假天數，更是求職時必須洽談的條件之一，最近更有國家開始討論週休 3 日，因為勞心的工作更需要休息、休閒，因此光觀行程中「慢活」越來越受到市場的歡迎，尤其是經濟發達國家。筆者年輕時到東南亞旅遊，看到西方人總是拿著一本書，整日待在泳池畔曬太陽，覺得不可思議（這不是浪費錢嗎？）。現在發覺，人家是真正來「休」假的，我們卻是「起的比雞早，睡的比狗晚」，連度假都在拼命。

由於資訊科技發達，語言、地理條件都已不再是旅遊者的障礙，一支手機就可搞定上述問題，因此自由行、深度旅遊的行程大受歡迎，各國地方政府也紛紛在網路上推出深具地方特色的行銷方案，吸引全球消費者的駕臨，「休閒」成為旅程的核心賣點。

日本的溫泉搭配懷石料理、歐洲的葡萄園搭配酒莊、臺灣的薰衣草花園搭配精油，都成為獨具地方特色且高產值的旅遊商品，經濟發達地區的旅遊市場，強調的是「差異化」、「旅遊品質」，資源整合、異業結盟是目前產業發展的趨勢。

商品：美容養生

有錢就愛美、更怕死！這絕對是人性、更是真理！

消費市場上有一句玩笑話：「女人的錢最好賺」，引申的是：「女人愛美的天性」！因此各式各樣的美容產品推陳出新，而醫美更成為醫師職涯的新寵，而韓國就是微整形的開山鼻祖，看韓劇時更讓人產生韓國皆美女的錯覺，仔細觀察才發覺居然都長得一模一樣，小女孩的生日禮物居然是「整形美容」。

美容是愛美的核心產業，而美髮、美甲、美睫就是愛美的附屬產業，不但是流行、更是高產值，記得！核心產品大多是普及且成熟商品，一般都有市場公開價格，很難有暴利，只有創新產品、創新服務才能享受溢價甜美。

下午 2 點之後，臺灣的有線電視頻道全部都在賣藥、賣養生食品，經濟發達了，醫療進步了，壽命變長了，卻更怕死了！人人都成為求仙丹的秦始皇，由於受到法規限制，為規避療效不實的訴訟，因此賣藥的變身成為賣保健食品的，透過廣播節目賣藥更成為今日詐騙農村老人的必勝的絕技，就算是都會區受過高等教育的出國旅客，到了日本一樣是瘋狂購藥，回國還當禮品餽贈親友。

商品：會展

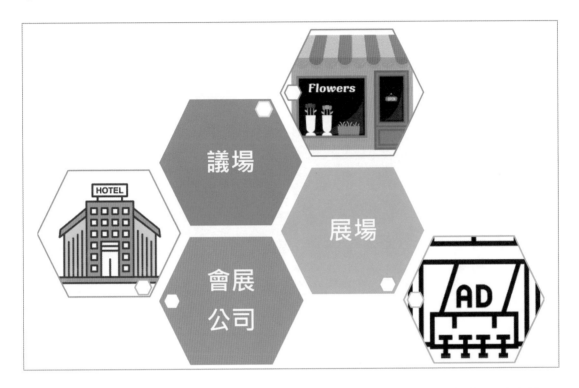

筆者小時候看到婚宴都是在馬路邊搭布棚舉行的，隨著觀光產業日益發達，大型飯店林立，人們開始將婚宴場地移入大飯店的大型宴會廳，讓整個婚禮更顯莊重、豪華，婚宴的排場更彰顯主家的社會地位與經濟實力，從此婚禮進入專業化商業模式。

所謂專業就必須有 SOP，每一個過程都按部就班、每一個工作都有專人負責，也就是由專業的婚慶顧問公司負責資源整合，然後將專業工作分包給各領域供應商，例如：攝影、錄影、禮服、化妝、禮車、婚宴會場、會場布置、婚宴主持、…，甚至還提供民意代表的花籃、民意代表的致詞，只有消費者想不到的，沒有他們做不到的。這就是服務業，滿足客戶需求已是基本款，創造客戶需求才是開創藍海策略的根本。

目前婚慶產業已經非常成熟，結婚的新人決定預算金額後，婚慶顧問公司就會根據商品目錄，建議你選取：A 餐、B 餐、C 餐、…，簽約後安排所有作業時程，新人們按時配合各項準備工作即可，完全不耽誤正常工作。

在郵輪上舉辦婚禮上、出國度蜜月，將婚禮與觀光做為結合，也成為熱門的選擇，在全球化的今天，出國參加親友的婚禮也是稀鬆平常的事。

商品：婚宴喜慶

婚慶顧問

攝影

飯店

⊙ 會議：會議的種類相當多元，學術研討會、技術論壇、股東會、業績發表會、產品發表會、…，基本上就是以大型的會議廳集合多數人進行會議，因為企業規模日益龐大，會議的參與者通常來自全國、全球各地，會議的本質就是商業旅行。

⊙ 展覽：商品推廣、服務推廣、品牌推廣、人才招募、…，都需要大型的會場來容納為數眾多的推廣攤位，會展公司負責招商業務，並整合各方資源，當然參展的廠商也是來自於全球各地，採購方更是來自全球各地。

會展：會議、展覽，是兩個不同的商業行為，每一個企業都可能是會議的主辦方或是被邀請方，同時也可能是展覽賣家或買家，因此在產業發展上，這兩個業務被整合起來，負責資源整合的稱為「會展公司」。

目前臺灣最大的會展場地在位於台北的世界貿易展覽中心，各地政府為了積極招商也紛紛設立會展中心，而國際機場內設置會展專區是目前的主流趨勢，這樣可以方便所有參與會展的廠商，免除機場與會場間的交通時間耗損，買家們更可以參加完一個國家或地區的會展後，隨即搭機前往下一個會展，大幅降低參與廠商的時間與成本。

商品：博弈

「禁絕」與「管理」一直以來就是處理「壞」東西的兩種對立做法，爭論不休！

從小就被教育「賭博」是罪惡，但多國政府卻公開發售彩券挹注稅收，美國的 Las Vegas 更是全球知名的合法賭城，將賭博合法化是一種對於現實的妥協，有了法律才能進行「管理」，而管理的結果若能成為社會救濟的財源，那就是將壞事變好事，因此賭博被冠上一個文雅的名字「博弈」。

在無法禁絕的認知下，賭博被轉型為娛樂，將大惡降階為小惡，「小賭怡情」也成為多數人可以接受的標準，在社會 M 型發展的情況下，貧富差距日益嚴重，購買彩券更成為低收入戶購買「希望」的合法途徑，公益彩券、運動彩券大行其道。

在賭桌上的錢根本就不是錢，因此多數的賭客都是好客人、高產值的客人，更是娛樂產業最優質的 VIP，今日全球知名的賭場都已發展為全方位的娛樂城，年輕人去賭、小孩去玩、長者看 Show、商務人士看展，所有賭城中的投資人，無不挖空心思，極盡奢華之能事，寸草不生的沙漠居然被開發為最繁華的都市。

博弈已成為一門專業，也成為大學教育中的科系、課程，更是一個合法的產業，以正向思維來面對才是全體人類之福。

產業發展的基石：立法

一個國家的文明程度不是看摩天大樓，更不是看 GDP，立法才是文明的唯一指標！

有法，國民行事才有準則，廠商投資才有保障，產業發展才有方向，新加坡是個小小的城市國家，立國的各項資源都是絕對弱勢，嚴刑峻法的良好治安、健全的金融法規、開放的移民政策，都是吸引全球資金、人才的利器，目前是亞洲國家中 GDP 最高的國家。

而立法只是社會安定的第一步，人人守法才是社會健全發展的基石，而人人守法必須仰賴百年教育，而這一切都全部植基於自由民主之上，而自由民主是一個漫長的進步過程，人民需要學習，社會需要學習，政府更需要學習，而法律就在轉型過程中不斷被修正。

臺灣已經經過 3 次政黨輪替，目前初具民主規模，但還是經常發生舊法不合時宜，恐龍法官判決背離主流民意的荒唐結果，因此司法的公正性不被民眾信賴，層出不窮的官商勾結弊案，更讓政府官員的操守蒙上陰影，每一次的選舉都成為揭弊盛會，但也一步一步邁向文明，有法可依、有法可管，才能建立公正的投資環境，讓產業蓬勃發展，讓圖利商人不再成為罪惡，「公務人員」不再是一個罵人的職稱！

產業發展的基石：安全

娛樂、觀光、旅遊都必須建立在「安全」的前提下，食安、環安、公安、治安都是觀光產業發展中不可或缺的一環。

- ⊙ 食安：健全的食物安全法，明定農產品農藥殘餘標準，制定食品生產規範、要求標示食品成分劑量，以確保 100% 的食品安全。

- ⊙ 環安：水質一旦被汙染了，農漁產品勢必被汙染，必定成為食安的破口，空氣被汙染，呼吸道感染就成為國病，各種環境汙染都將大幅提高社會成本，落後國家就是以環境成本來降低生產成本，成為先進國家的汙染工廠，環境污染的國家或地區是不可能發展觀光產業的。

- ⊙ 公安：唱個歌、吃個飯居然被燒死了，這就是血淋淋的公安事件，原因居然是消防系統被違規關閉，防火通道被堆滿雜物，公安檢查形同虛設。

- ⊙ 治安：大白天聽到砰砰的槍聲，大街小巷充斥著警車、救護車、消防車的鳴笛聲，這樣的環境能吸引旅客嗎？

產業發展的基石：基礎建設

健全的環境是產業發展的基本條件，對於觀光產業而言，以下是 4 個必備的機制：

◉ 交通：便捷的交通網絡是發展觀光的命脈，絕美的景點必須搭配便利交通，才能產生價值，大量的觀光客更需要大量物資的運補，一條高速高路、捷運系統的建設動，動輒 10~20 年，更需大量國家預算的支援。

◉ 網路：在資訊時代的今天，網路建設就如同交通建設一般重要，網路通訊不發達就如同與世隔絕，電子商務、網路行銷、行動商務等科技創新應用完全失效。

◉ 醫療：在旅遊過程中意外災害或疾病是無法避免的，而醫療是最後的防線，缺乏安全醫療的地區也會被各國政府列為旅遊警示地區。早期在中國經商的外國人，一旦生病就立刻飛到香港就醫，因為當時中國的醫療品質是不被信任的，今日 Covid-19 更讓外國企業紛紛撤離中國。

◉ 保險：先進國家的醫療費用是相當昂貴的，若觀光客沒有購買出國意外險或醫療險，是看不起病的！筆者 2 個親人在美國就醫的經驗，沒有保險的情況下急診室內急救一天美金約 1 萬。

習題

() 1. 以下哪一個項目，是管理的基本元素？
 (A) 標準化 (B) 行銷策略
 (C) 財務監控 (D) 資訊系統

() 2. 以下哪一個項目，不是於觀光產業的供應商？
 (A) 住宿業 (B) 餐飲業
 (C) 交通運輸業 (D) 製造業

() 3. 以下哪一個項目，不是一般機場訴求的亮點？
 (A) 賭場 (B) 接駁運輸
 (C) 美食區 (D) 免稅商店

() 4. 以下哪一個項目，是共享式租車的英文縮寫？
 (A) TAXI (B) iRent
 (C) Ubike (D) Uber

() 5. 以下哪一個項目，不是屬於旅遊類型？
 (A) 深度旅遊 (B) 背包客
 (C) VR 視頻感受 (D) 汽車旅行

() 6. 以下哪一個項目，不是屬於餐飲業的特色？
 (A) 市場需求大 (B) 人力成本低、利潤高
 (C) 產品多元性 (D) 模式差異大

() 7. 以下哪一個項目，不是歸類於娛樂業？
 (A) 博弈類 (B) 旅行業
 (C) 樂園類 (D) 教育類

() 8. 以下哪一個項目，是針對消費者對於旅遊品質要求提升，旅遊業者提出的因應策略？
 (A) 土製化 (B) 洋製化
 (C) 客製化 (D) 中西化

() 9. 觀光產業是追求質與量的產業，而觀光產業發展所呈現的是哪一項？
 (A) 人力 (B) 運輸力
 (C) 國力 (D) 服務力

（　）10. 以下哪一個項目，不是對於臺灣的美譽？
 (A) 福爾摩沙
 (B) Foodpanda
 (C) Formosa
 (D) 最美的風景是人

（　）11. 以下哪一個項目，不是促成美國成為娛樂產業超強大國的因素？
 (A) 立法
 (B) 金融
 (C) 民主
 (D) 貪汙

（　）12. 以下哪一個項目，是因應消費者需求升級，最適當的因應策略？
 (A) 洋製化
 (B) 服務化
 (C) 差異化
 (D) 商品化

（　）13. 以下哪一個項目，不是國外 Outlet 的銷售特點？
 (A) 過季商品優惠
 (B) 瑕疵品出清
 (C) 折扣與退稅
 (D) 不二價

（　）14. 以下哪一個項目，不是觀光產業發展趨勢？
 (A) 差異化　　　(B) 資源整合　　　(C) 異業結盟　　　(D) 獨家專利

（　）15. 以下哪一個項目，是愛美的核心產業？
 (A) 美髮　　　(B) 美甲　　　(C) 美睫　　　(D) 美容

（　）16. 以下哪一個項目，是標準化作業的英文縮寫？
 (A) VIP　　　(B) SUP　　　(C) SOP　　　(D) VVIP

（　）17. 以下哪一個項目，不是歸類於會展產業？
 (A) 商品展售會　(B) 演唱會　　(C) 學術研討會　(D) 股東會

（　）18. 以下哪一個項目，不是屬於合法的產業？
 (A) 運動彩券　(B) Las Vegas　(C) 地下賭盤　(D) 香港賽馬

（　）19. 以下哪一個項目，最能展現國家的文明程度？
 (A) 摩天大樓　(B) GDP　　(C) 歷史建築古蹟　　(D) 立法

（　）20. 以下哪一個項目，不是屬於觀光產業發展中「安全」的選項？
 (A) 黃安　　　(B) 食安　　　(C) 環安　　　(D) 治安

（　）21. 以下哪一個項目，不是產業發展的基本條件？
 (A) 交通網絡　(B) 外籍勞工　(C) 網路建置　(D) 醫療品質

複合式經營

早期的產業發展分為 3 個階段：

> 專注本業：早期由於交通不方便、通訊不發達，因此只能發展小區域經濟，產業規模小的情況下，多數的企業都專注於本業。

> 上下游整合：隨著交通與通訊的發達，產業規模逐步放大，產業發展便掀起了上下游整合的風潮，以降低經營成本並提升作業效率為主要訴求。

> 複合式經營：在追求消費者滿意度的今日，企業必須提供一站式購足服務（One Stop Shopping），以提供消費者最佳消費體驗。

以旅遊服務業而言，早期的旅館、飯店、遊樂場、…，都是各自經營，消費者必須自行安排、接洽所有行程，後來有了旅行社整合所有供應商，消費者只需購買旅行社的行程即可，這是產業發展的一大進步，因為大幅提升上下游產業運作效率。

當一家供應商的規模夠大時，就會考慮涉及周邊事業，例如：大型遊樂場內建構餐廳、旅館、購物中心、…，對於消費者而言，不必耗費時間在遊覽車上，對於業者而言，可大幅提高每一個遊客的客單價，這是個雙贏的策略，尤其是以家庭為中心的複合式經營更能讓此效益大幅提升。

✈ 主題式飯店

飯店的原文為 Hotel，主要是提供休息的房間，早期在臺灣稱為旅社，當住宿的客人變多了，老闆自然就會擴大旅館的規模，並在旅館內提供餐點（肥水不落外人田），旅館內的餐廳除了提供住宿旅客，更可向外提供給當地居民，這時餐廳的規模擴大了、裝潢精緻了，名稱也不斷進化：旅社 → 旅館 → 飯店！

Hotel 由旅社轉變為飯店是旅宿產業的一大變革，旅社只提供「外來」旅客的「住宿」服務，而飯店增加了「餐飲」業務，可提供給住宿旅客更可提供給本地居民，更進一步擴展為婚宴場地，這解決了以旅遊業客源為主的淡、旺季問題。

在產業強烈競爭的環境下，各企業紛紛推出差異化商品、服務，並將將「以客為尊」內化為企業文化，飯店產業中最具體的變革就是「主題式飯店」的推出，目前流行的商品如：遊樂園飯店、高爾夫球飯店、渡假休閒飯店、自然生態飯店，2 項具體變革介紹如下：

- ◎ 整合：一站式整合服務，飯店內提供所有旅客需求項目，免除旅客舟車勞頓，更享受套裝行程的優惠價格。

- ◎ 分眾：針對特定消費族群，提供更專業細緻的服務，讓資源應用更有效率。

主題式遊樂園

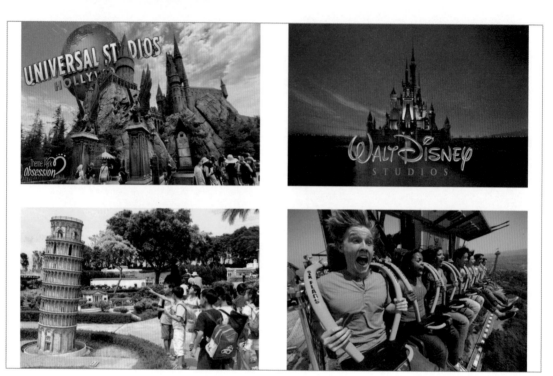

主流的主題遊樂園有以下 3 類：

> 綜合型：如迪士尼、環球影城，適合各個年齡層，主題包羅萬象，有藝術、科幻、卡通、動畫、遊樂設施，多半是由家長帶著小孩前來消費。

> 教育型：如小人國、六福村野生動物園，適合中學以下幼童，除以家庭為主的消費族群外，學校的課外教學也是主要客源。

> 刺激型：如 Magic Mountain、劍湖山，園區內提供最新、最刺激的遊樂設施，主要消費族群為：自行購票的青少年、全家出遊的家庭、畢業旅行的青少年。

遊樂園的消費族群有特殊性，遊樂設施的主要使用者為幼童或青少年，但最後決定那哪一家遊樂園的卻是家長或師長。只有刺激型遊樂園擁有購票自主權的青少年消費族群，目前在臺灣，也以刺激型遊樂園經營最為成功，很顯然的，青少年的消費能力不容小覷，但青少年市場的季節性太過明顯，因此近年來除了發展為包含住宿、購物的主題式樂園外，更結合重大節日的煙火施放，成為觀光休閒景點。

以家庭消費族群為主的主題式樂園，必須考量的是增加親子互動的節目，如迪士尼就是一個典範，家長可以與小朋友同樂，更回憶自己的童年，不是只有奉獻式的陪伴。

生態園區

生活都會化之後，職場人士在高強度的工作環境下，容易產生焦慮，因此遇到休假時，就想盡辦法要離開都會區，或上山或下海，企圖以自然環境洗滌身心靈的疲憊。

假日農夫是目前很熱門的假日休閒選擇，它具有以下特點：

⊙ 大自然環境紓解精神壓力。

⊙ 勞動實作紓解筋骨痠痛。

⊙ 情侶、朋友、家人都可透過實作互動增進感情。

旅遊市場最大的消費族群就是「家庭」，包括：老、中、青 3 代，生態園區是少數可以同時滿足各個年齡層的選擇，老人家年輕時大多有務農經驗，或在鄉下住過，因此陪同孫子們一同體驗，爸媽們可藉由生態體驗，讓小朋友活化課本知識，情侶們可透過體驗培養共同興趣，增進彼此了解。

臺灣的生態園區產業規模太小，多屬家族式經營，因此無法構築競爭門檻，行業間同質性偏高，一窩蜂炒作過後，就是集體倒閉，關鍵還是在於：法令健全，引進外資的同時，帶來的是管理和創意，在健全法令的管理下的，圖利商人才是政府的基本職能。

Casino Resort

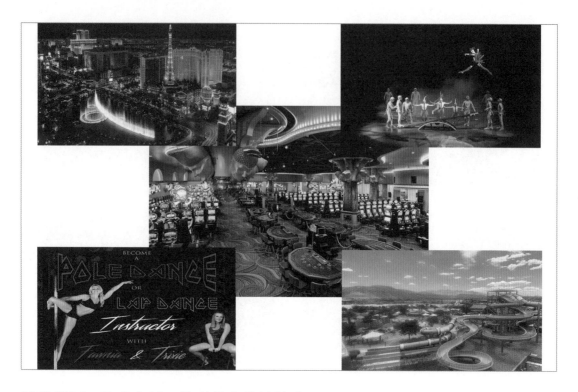

時代變了，昨非今是，筆者從小就被教育：

◎ 壞孩子才去撞球場，現在打撞球可以當國手。

◎ 打棒球不能當飯吃，現在美國大聯盟職棒選手年薪上億。

◎ 玩音樂沒前途，Taylor Swift 擁有全球的歌迷，比總統還有前途。

賭博是不好的，會害人「傾家蕩產、妻離子散」！這句話沒錯，但只對了一半，貪婪是無法禁絕的人性之一，而賭是貪婪的具體作為，既然「禁」不了，那當然就得管理，而不是像鴕鳥一般，將頭埋入沙中。

在不毛之地的沙漠，藉由資本的投入，Las Vegas 被建設為富麗堂皇的「賭」城，以博弈產業為核心，提供全家旅遊的多元方案，更定期舉辦全球性商業展覽，為賭城的觀光事業添加材火。

賭場是害人的，賭城卻是提供歡樂的，Las Vegas 每年蓋出新飯店、研發新服務、推出新 Show，這一切都是資本與創意的完美結合，有句話說：「不要讓貧窮限制你的想像」，筆者鼓勵從事觀光產業的年輕人，到 Las Vegas 去朝聖一下，或許可以打通事業發展的任督二脈。

🎫 習題

（　）1. 以下哪一個項目，不是早期產業發展的階段？

 (A) 專注本業 (B) 上下游整合

 (C) 資訊科技輔助 (D) 複合式經營

（　）2. 以下哪一個項目，不是主題式飯店變革發展的優勢？

 (A) 一站式整合服務 (B) 將消費族群分眾

 (C) 資源應用效率提升 (D) 徒增人力負擔

（　）3. 以下哪一個項目，是目前臺灣刺激型遊樂園的主要客群？

 (A) 國中以下學生 (B) 青少年

 (C) 上班族 (D) 銀髮族

（　）4. 以下哪一個項目，可以滿足目前臺灣各年齡層旅遊休閒的需求？

 (A) 主題遊樂園 (B) Outlet

 (C) 生態園區 (D) 三鐵賽事

（　）5. 以下哪一個項目，對於 Las Vegas 敘述是錯誤的？

 (A) 博弈產業是核心 (B) 非法的賭場

 (C) 提供多元旅遊方案 (D) 舉辦全球性商業展覽

觀光產業政策

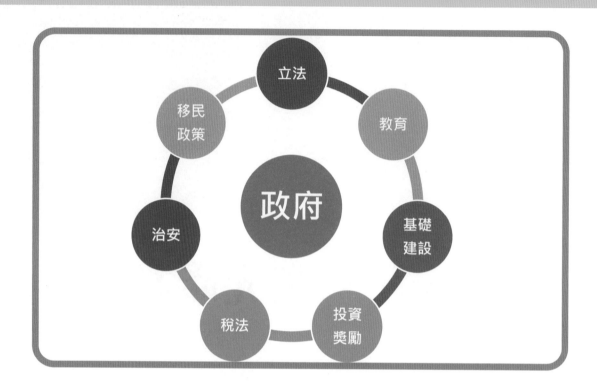

經 濟學的研究課題就是：「以有限的資源，追求最大的滿足」，而各國、各地政府也都背負相同的使命：「在既有的先天條件下，如何追求人民最大的幸福」。

一個國家的觀光產業的興衰是由歲月積累出來的，有些國家具有先天的優勢：完美的天然景觀、宜人的氣候、祖宗留下的文化遺產，但這些含著金湯匙出世的國家，卻未必是觀光產業最發達的國家。

以新加坡為例，它就是一個海島城市國家，無任何天然資源，但卻成為東南亞觀光旅遊最發達國家，它的樟宜國際機場更是全球評選第一名的國際機場，競爭優勢全部來自於後天的努力：創意、乾淨、治安，這就是政府資源整合的最佳典範。

創意來自於教育，所謂十年樹木、百年樹人，新加坡因為缺乏天然資源，因此全力發展「人力資源」，新加坡被評選為全球最乾淨的城市，全賴嚴格的立法與法令執行，這更是源自於「廉潔政府」，若沒有完善的文官體制，又何來的廉潔政府？

在臺灣說人家是「公務人員」是貶抑詞，是會被告的，在新加坡卻是一種榮耀，新加坡總理公開宣示：「一流的公務人員，領一流的薪資待遇」，這就是新加坡的政治文化，是一種教育的累積與沉澱。

賭城傳奇：不毛之地

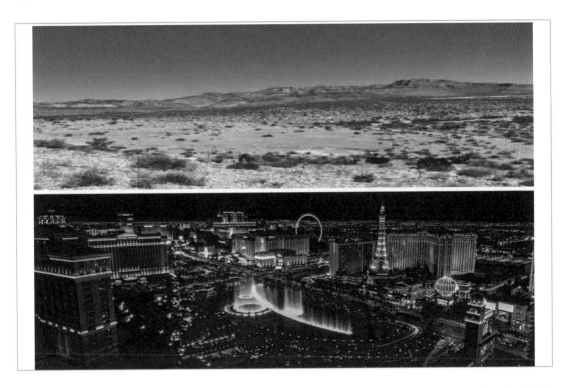

Las Vegas（拉斯維加斯）是美國內華達州最大以及人口最多的城市，有著以賭博業為中心龐大的旅遊、購物、度假產業，故又被譽為「賭城」。

Las Vegas 是周圍荒涼的沙漠和半沙漠地帶中唯一有泉水的綠洲，因此逐漸成為來往公路的驛站和鐵路的中轉站。1905 年內華達州因為礦產開發，Las Vegas 開啟了繁榮的年代。1931 年經濟大蕭條時期，為了度過經濟難關，內華達州議會通過了賭博合法的議案，Las Vegas 成為一個賭城，從此迅速崛起，同年興建胡佛水壩，工程於 1935 年完成。

上面的歷史背景告訴我們 2 件事：

> 立法：法律是產業發展的前提，非法的事業是無法成為產業的。

> 基礎建設：沙漠缺水，沒有大型水壩的興建，任何產業都無法興旺。

臺灣的澎湖也一度因為經濟蕭條，年輕人嚴重流失，因此展開「賭博合法化」的公民投票，結果功敗垂成，即使是合法了，澎湖也必須解決面對離島缺水的問題！而 Las Vegas 的成功已經超過 80 年，目前更是全球賭城經營的典範！

✈️ 賭城傳奇：因地制宜

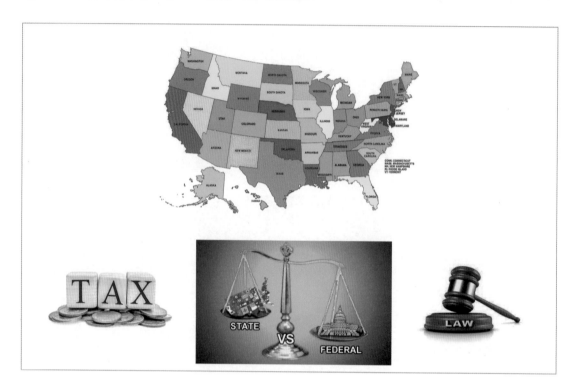

Las Vegas 是一個沙漠城市，所有的資源相對於其他城市都是絕對弱勢的，但美國是一個「民主」國家，人民大而國家小，在聯邦體制下，所有的州、縣、市都擁有相當大的自主空間，例如：法律、稅法，各地政府有因地制宜的自主性。

1931 年 Las Vegas 就立法成為一個合法的賭城，由於賭場創造龐大的利益，因此發展初期賭城幾乎為黑道所壟斷，但因為有法可管，因此黑道也逐漸漂白，轉變為資本家，如今 Las Vegas 開創出一個匯集全球資金的巨大產業。

美國有 50 個州，各自擁有不同的先天條件，在聯邦體制下，各州訂定自己的法令、稅制，並訂定產業發展策略，以賭城所在內華達州而言，舉例如下：

> ⊙ 會展產業：每年定期舉辦大型商展，例如：全球知名的美國消費性電子展（CES）、全美五金展（hardware show）。

> ⊙ 無人飛行器：沙漠天候十分適合 UAV（無人飛行器）之研發與測試，並位於航太產業走廊帶，其 UAV 產業居全球領先地位。

> ⊙ 倉儲物流：緊臨加州、亞利桑納州、猶他州、奧勒岡州、愛達荷州，係美國中部與西部各州之橋梁，故該州亦積極推動發貨倉儲中心，吸引外商利用該州之外貿區作為轉運中心。

✈️ 賭城傳奇：禁絕 vs. 管理

「黃、賭、毒」自古以來都是政府明令禁絕的 3 大項目，但卻從未成功，因為這牽涉到人性：

◇ 黃：沒有性慾，人類滅絕，在家中無法獲得滿足的，便必須由市場提供。

◇ 賭：窮人翻身最快的捷徑就是賭，越窮就越想賭。

◇ 毒：久病不癒、精神耗弱之苦，藉由毒品可立即獲得短期紓解。

這些實際的社會問題都無法以教化或嚴刑來禁絕，因為市場就是有需求，有了需求卻加以禁絕就會產生暴利，有了暴利便會有人鋌而走險，因此禁絕是一條行不通的路。近年來各國政府開始採取整合解決方案，同時由：立法、執法、管理、教育入手，這些方案都與觀光產業產生聯結，舉例如下：

◇ 荷蘭紅燈區：性產業合法化，成立性產業專區以便管理，結合觀光讓性產業成為荷蘭觀光亮點之一。

◇ 美國加州大麻：立法開放危害度較低的大麻使用，禁止危害性較高的毒品，許多美籍華裔藝人由美返台，就常因攜帶大麻而觸犯臺灣管制藥品管理條例。

◇ Las Vegas 賭城：美國內華達州立法通過賭博產業合法化，並將博弈事業設定為州主要產業支柱，如今已成為美國文化的一部份。

✈ 機場：硬體建設與維護

機場是國家的門面，各國政府都會砸下鉅資，將機場的硬體建設得美輪美奐，但硬體建設只能吸引短暫的眼球關注，進入機場後，各項實際服務的體驗，才是產生消費者感受的點點滴滴。

- ⊘ 旅客動線：每日幾十萬旅客的進出，如何能夠：不髒、不亂，這就牽涉到機場的日常管理。

- ⊘ 班機延誤：遇到意外事故、異常天候時，大規模航班停飛或延誤，大批旅客被迫留滯於機場內，考驗著機場的應變標準流程。

- ⊘ 聯外交通：大量旅客進出機場，機場內的交通設施運量是否能負荷？交通工具是否多元化？白話文就是：是否便捷！

- ⊘ 行李處理：行李託運、行李領取是否便捷？

以上 4 點是旅客最基本也是最直接的感受，另外：機場的廁所的清潔、行李推車的品質也都是影響旅客感官的具體細節，而服務品質必須仰賴標準作業流程的設定與執行的堅持，才是機場滿意度的保證，而全球機場評鑑更是督促機場日益進步的監督力量，更是促進國際旅遊的品質保證。目前桃園機場排名連年下滑，在亞洲排名已被擠出 10 名外，更不用提世界盃了！

✈ 機場：現代與人文結合

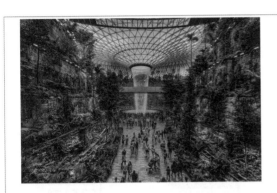

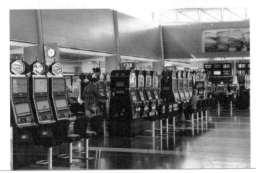

全球最佳機場前 4 名：

1. 新加坡，樟宜機場：

 機場內獨特的植物園和蝴蝶園，宣告了這座城市美輪美奐的浪漫，特別是全球最高的室內瀑布、儼然大型植物園的綠化造景、玻璃穹頂。

2. 荷蘭阿姆斯特丹，史基浦機場：

 旅客可以在機場內享受荷蘭的音樂、文學和藝術，機場內還提供了 6DX（先進數位網路）的劇院，讓人可以在等待過程中享受電影。

3. 美國拉斯維加斯，麥卡倫機場：

 官方在航廈內設置了超過 1300 台吃角子老虎機，讓遊客可以在此先小試身手，機場內還有航空博物館，展示了美國南方防空公司的航空歷史。

4. 阿拉伯聯合大公國，杜拜機場：

 世界上最大的免稅商品集中地，光是要在這邊逛街的時間，耗上半天也逛不完，機場還提供了健身房、游泳池、按摩服務，是許多過境此地旅客最喜愛的享受。

機場：以客為尊的流程創新

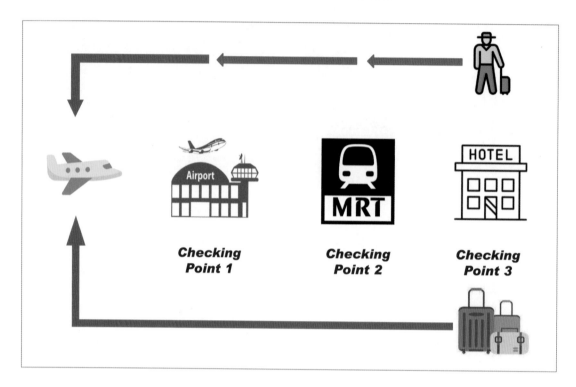

出國旅遊免不了攜帶大小行李，傳統的作業方式下，只有機場設有行李檢查點，請參考上圖：Checking Point 1，出國時行李由家裡一直跟著旅客，直到機場的行李託運服務台，抵達目的地機場後，在機場內領取行李，接著就一路跟著旅客到旅館，一路上，上行李、下行李，就是現代版的舟車勞頓。

為了減輕隨身攜帶行李的麻煩，許多國家在特定捷運站設立行李託運檢查站，請參考上圖：Checking Point 2，以臺灣而言，在台北車站設立出國行李託運檢查站，如此一來，旅客就只需要忍受一小段行李攜帶不便的困擾（家或旅館到台北車站）。

追求客戶滿意是沒有止境的，因此沒有「最好」的服務，但永遠都要提供「更好」的服務，上圖行李箱的檢查點能否再次延伸至 Checking Point 3 呢？當然可以！專業物流公司就是解決方案，大型國際旅館內就可設立行李託運檢查點，關鍵點在於：違禁品檢查的落實、出關物品申報，這兩個問題可透過立法，授權專業物流公司代行國家海關相關作業程序。

早期臺灣物流產業發展受限就是卡在法令不周全，公寓大廈管理條例通過後，大廈公寓的管理處可以代收住戶信件、包裹，從此物流成本大幅降低，也因此促進電子商務的蓬勃發展。

✈ 區域整合：歐盟

歐盟（Europe Union）成立於 1993 年，目前有 27 個會員國，聯盟內所有國家使用共同貨幣、人才自由流動、國與國貨物免稅、共同關稅、共同國防、…，目前是世界第三大經濟體。

歐盟可以被視為一個大國擁有 27 個州，就如一個美國 50 個州一般，27 國結盟代表了 2 個意義：

> 資源整合：歐盟內所有國家的資源都可進行整合，例如：建設交通、國防、教育資源、科技研發、生產製造、…，大幅提升運作效益。

> 降低內耗：國與國之間的貨物通關程序大幅簡化，人力資源的移動變得更自由，使用共同貨幣大幅降低交易成本。

對於觀光產業發展而言，旅客到歐洲旅遊只需要使用一種貨幣（歐元），免除了貨幣匯兌的損失與麻煩，國與國之間的海關檢查程序大幅簡化，大幅降低時間上的浪費，整合的交通建設讓歐洲的旅程更為有效率，這一切都讓歐洲旅遊更具吸引力，由於聯盟內國家人民可自由遷徙，讓歐洲文化更多元、更有包容性，對於來自全球的旅客更為友善。

區域整合：北北基桃

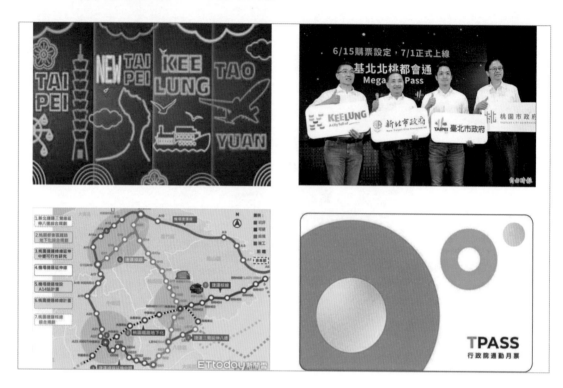

以下是北北基桃 4 個城市的發展現況：

> 台北市：是全國經濟、文化中心，房價過高不適合工薪階層居住。
> 新北市：是工業城市，由於鄰近台北市，近年來房價也逐步攀高。
> 基隆市：有天然海港，有美麗的海岸線，房價適合工薪階層。
> 桃園市：腹地遼闊，有國際機場，物流產業發達，房價適合工薪階層。

4 個城市相互比鄰，擁有不同的發展條件，但卻是一個共同生活圈，許多人住在基隆、新北、桃園，每天通車前往台北上班。而台北的商業接單，必須由基隆走海運，或由桃園走空運，4 個城市在經濟發展上各自扮演不同的角色。

在觀光產業發展上 4 個城市的資源都不夠豐富，但透過區域整合，卻是有山、有海、又有河流，是商城、是工業城、更是自然田園，目前透過行政院交通建設整合方案，北北基桃的交通運輸網路已初步達到整合，2023 年行政院更推出 TPASS 區域整合通行月票，對於區域內的通勤族與觀光客提供絕對的便利。

交通運輸整合了，人的移動成本就降低了，國內旅遊就熱絡了，來自國外的觀光客的北臺灣之旅就更有效率，滿意度自然提高，請特別注意！交通建設整合是最起碼耗時 30 年的國家大計。

🎫 烏來傳奇：基礎建設

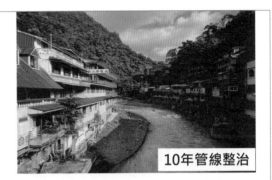

10年管線整治

一個地方要發展觀光產業必定要有特色，舉例如下：

⊙ 壯麗景色：臺灣太魯閣、中國四川鐘乳石

⊙ 風俗民情：日本花火節、巴西嘉年華

⊙ 偉大建築：義大利比薩斜塔、中國萬里長城

⊙ 稀世珍寶：臺灣故宮博物院、大英博物館

鼓勵觀光產業一向是各國政府施政重點，因此各地區的景點開發如雨後春筍，觀光景點間的競爭相當激烈。除了先天特色與優勢外，若缺乏完善周邊建設的景點，將使觀光客只能到此「一」遊，甚至留下負面評價。

新北市烏來是一個擁有優質天然溫泉的好地方，距離首都台北只有幾十分鐘的車程，可說是台北人休閒的好去處，但大量的觀光客卻產生了交通擁擠與無處停車的致命缺憾，溫泉業者私接溫泉管線產生的醜陋景觀，更是讓當地觀光產業蒙塵，泡湯溫泉客自然產生了遷移，台北市陽明山、宜蘭礁溪都是不錯的替代選擇。

藉由地方政府與在地人士的合作，經過 10 年的整治，所有溫泉管線全部地下化，溫泉資源納入政府管轄，業者依水表付費，烏來的藍天白雲回來了！

烏來傳奇：社區營造

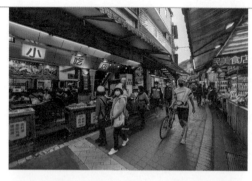

烏來的溫泉是可以被替代的，但烏來的山地部落文化卻是獨一無二，是台北市陽明山、宜蘭礁溪無法競爭的，只有溫泉的烏來，只具備觀光產業發展的基本條件，在地部落文化才是為烏來觀光產業的「靈魂」。

烏來在地方政府、在地業者、社區居民的通力協作下，進行社區總體營造，包括：維護部落建築景觀、統一街道、招牌，落實部落圖騰於商品設計，推廣部落美食，烏來不再只是一個地名，代表的是一個文化，到烏來洗溫泉除了放鬆筋骨，更洗滌了心靈。

臺灣被稱為福爾摩沙是「美麗的島嶼」的意思，而筆者 30 歲以前在臺灣各地觀光，所得到的感覺卻幾乎都是負面的：塞車、塞人、垃圾、骯髒、商品粗劣沒特色、…，幾次的日本旅遊後，得到結論：「在臺灣旅遊有錢沒處花，在日本旅遊錢永遠不夠花」，問題的癥結就在於上一節及本節的兩個主題：

> 基礎建設：讓旅遊擁有基本品質

> 社區總體營造：讓旅遊具有特色

✈ 墾丁之亂

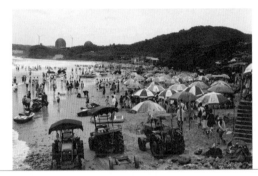 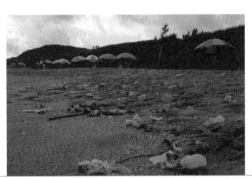

屏東的墾丁是臺灣最熱門的度假選擇之一，美麗的沙灘、優質的衝浪場域，因此吸引了不少來自全球的旅客。

一流的自然景觀卻搭配三流的管理，就如同一個賤賣祖產的敗家二代，白白糟蹋了上帝的恩賜，墾丁亂象舉例如下：

> 睡著的公權力：南灣沙灘上泳客與水上摩托車交織，簡直就是草菅人命，更有違法業者在國家保護區內從事非法營業。

> 無能的業者：地方上所有業者各行其是，地區發展缺乏整合，商圈管理付之闕如，因此消費糾紛不斷。

> 無德的消費者：墾丁大街上、海邊沙灘上到處是垃圾。

> 無能的政策：「不敢圖利財團」是無能政府發展觀光產業的致命傷，看看落後的東南亞諸國：泰國、馬來西亞、印尼，引進國際財團的資金，更引進整體開發與管理的 Know-How，與臺灣墾丁對比就是：國際觀光飯店 vs. 夜市路邊攤。

✈ 國家行銷：美國－娛樂產業

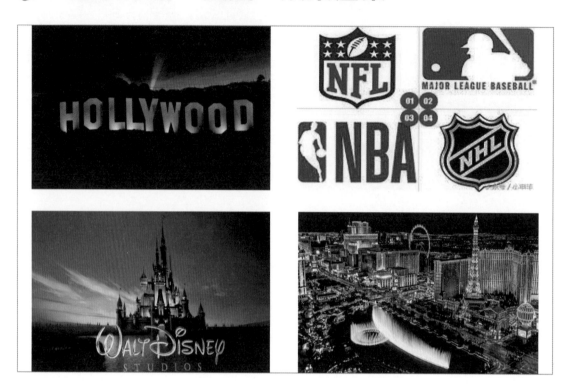

提到「娛樂」產業，每一個族群都有自己的執念：

- ⟫ 小孩：第一個想到就是 Disney
- ⟫ 年輕人：第一個想到的是 Hollywood
- ⟫ 運動迷：第一個想到就是 MLB（職棒）、NBA（職籃）、NFL（美式足球）
- ⟫ 賭徒：第一個想到的就是 Las Vegas（賭城）

娛樂王國的桂冠美國受之無愧！俗語說：「一方水土養一方人」，建國初期早期大規模引進非洲黑奴與鐵路華工，人權平等後，開放、公開的移民法規吸引全世界的人與財，因此美國是一個多元開放的移民社會，歷經多重文化的衝擊、融合，美國成為全球創新的發源地，尤其是在科技、創意領域，而這 2 個領域就是娛樂產業的核心能力。

透過 Disney 動畫進行文化輸出，所有小朋友從小認為美國就是天堂，透過職業球賽轉播，全球一流運動選手無不以美國殿堂為目標，好萊塢電影全球熱賣，所有表演工作者都以贏得一座小金人為終身職志，這就是美國的「吸星大法」，移民精神與法規吸引全世界一流人才與源源不斷的資金。

國家行銷：歐洲 → 古蹟、浪漫

歐洲是工業的發源地，也是 18、19 世紀全球最先進富裕的地區，20 世紀美國崛起後，歐洲不論在經濟、科技發展上都被美國遠遠甩開，但俗話說：「爛船也有三金釘」，歐洲是西方文化的發源地，到處都是古蹟、特色建築、博物館，這些祖宗的遺產，讓歐洲成為全球文化氣息最濃郁的地區，更是觀光旅遊的最佳選擇。

歐洲的經濟、科技雖然被美國超越，但仍然是先進國家，G7（7 大工業國組織）成員國中的「德國、英國、法國、義大利」都位於歐洲，因此仍然保持很高的國家競爭力，對於文化、古蹟的保護更是不餘遺力，對於環保的要求更是全球最高標準。

歐洲地區生活水準高、物價高，由於工會組織強大，造成薪資高、效率低，是一個標榜社會福利的幸福地區，因此歐洲的科技、經濟被美國超越，但卻培育出一個浪漫、文化的歐洲。

相對於美國都會區的高樓大廈，在歐洲看到的是百年教堂、皇宮、博物館、競技場，相對於美國的流行嘻哈音樂，在歐洲欣賞的是古典舞台劇，相對於美國 Disney 樂園，歐洲看到的是哈利波特魔法學校，歐洲是目前文化古蹟保存最完整的地區，甚至中國因戰亂流失的國寶，都在歐洲博館中被珍藏，這是屬於全人類的資產。

國家行銷：歐洲 → 綠化環保

在歐洲人眼中美國就是個沒文化的國家，為了經濟利益放棄一切的土豪，而歐洲人卻以「高度精神文明」、「有文化底蘊」、「環保愛地球」自豪，以下 3 點是歐洲獨步全球的競爭力：

▷ 環保：商品要進口至歐盟地區，必須通過全球最嚴格的歐盟環保標準。

▷ 綠能：德國是全球最早提出廢核並付之實施的國家，歐洲在純電動車開發雖然落後於美國，但各國的電動車補助法令卻是最先進的，北歐國家更是全球純電動車普及率最高的地區。

▷ 醫學：Covid-19 新冠疫情爆發時，全球第一款獲得各國政府認證的疫苗，便是來自於英國牛津大學所研發的 AZ 疫苗，並免費提供給全球低收入國家使用。

歐洲是一個多元文化地區，目前整合為「歐盟」，在歐盟的框架下，所有國家進行資源整合，區域內人才、貨物自由流通，對於觀光產業而言，來自外國的旅客不用再多次辦理簽證、進出海關、兌換貨幣，大幅降低旅客的時間成本，因此提高到歐洲旅遊產業的競爭力。

✈️ 國家行銷：日本 → 精緻文化

日本是一個勇於接受外來文化、技術、變革的國家，漢字自唐朝傳入日本，至今日文中仍有很高比例的漢字，明治維新時，全面展開西化，奠定了深厚的工業基礎，1980 年代甚至挑戰美國世界霸權地位。然而在先天條件上，日本是一個缺乏資源的海島國家，筆者認為日本強大的國力，來自於獨特的「職人文化」、「工匠技術」，一個人一輩子堅守崗位，把自己的專業做到極致，在日本社會中，卓越的工、匠享有「大師」的社會地位，日本因此成為一個傳承文化、技藝非常成功的國家，反觀臺灣，工匠被歸類為不受尊敬的「勞動階級」，因此傳統技藝後繼無人。

日本並不是文化大國，也沒有宏偉的自然景觀，但卻是臺灣人出國旅遊的第一選擇，也是旅遊產業非常發達的國家，而且多數人到日本旅遊是百玩不膩的，精緻的日本文化是致命的吸引力：精緻的庭園、豪華的料理、可愛的紀念品、雅致的商品包裝，都是旅人無法抗拒的。

社會價值觀影響產業發展，日本在發展科技的同時，並沒有捨棄傳統技藝、文化，因此塑造出文化的多元性，這就是旅遊產業發展最重要的元素，傳統的相撲運動、日本皇室、和服文化，都蘊含濃濃的日本味，更值得一提的是「日式服務」，還是以 2 個字做總結：「精緻」。

國家行銷：新加坡 → 最務實城市

2023年人均GDP
新加坡全球排名第1

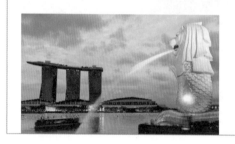

新加坡是一個城市國家，土地小、人口少、資源缺，「求生存」成為國家發展第一要務，新加坡政府的施政方針也是全球最務實的，因此什麼都能做，也什麼都不能做，介紹如下：

> 口香糖：為了發展觀光產業，維護市容整潔，於 1992 年起實施口香糖禁令。

> 禁甜食：為了維護國民健康，新加坡成為全球第一個禁止超高含糖包裝飲料打廣告的國家。

> 開賭場：為求發展經濟，拋棄不務實的高道德標準，立法允許博弈產業合法化，促進觀光產業發展，同步實施的博弈產業管理辦法，讓新加坡的治安不受影響。

因為嚴刑峻法，新加坡也是全球城市治安排名的優等生，因此吸引全球的資金、移民、觀光客，由於優渥的薪資、安定的生活環境，東南亞的優秀人才全被吸引到新加坡工作，憑藉優質的人力資源，新加坡發展為東南亞的金融中心、運籌中心，目前中美經濟衝突下，新加坡更取代香港金融、轉運中心的地位，更是中國移民的第一選擇。

✈ 國家行銷：杜拜 → 奢華之都

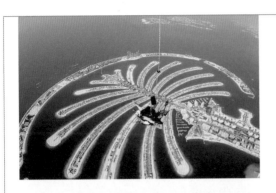
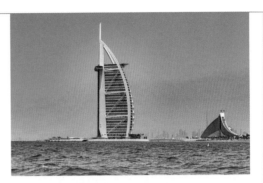

窮人：時時想著如何省錢，結果還是貧窮！
富人：時時想著如何花錢，結果愈加富有！

阿拉伯地處廣大的沙漠帶，除了太陽與砂礫，幾乎沒有任何天然資源，19世紀全球邁入石油時代，擁有巨量石油礦藏的阿拉伯，一夜成為暴發戶，從此阿拉伯就成了財富、權貴、資本的代名詞。

阿拉伯人經過一番享受之後，開始懼怕失去既有的幸福，因此思索：

⊙ 石油有一天會被耗盡？

⊙ 新能源是否會取代石油？

阿拉伯人採取的策略並不是將錢存下來，而是開啟了全球投資之旅：

⊙ 花費巨資將沙漠轉變為綠洲，將所有奢華產業帶入阿拉伯，讓阿拉伯成為旅遊產業的神話，杜拜就是經典代表作。

⊙ 以鉅額資本投資各國新創產業，並大力投入新能源開發與研究。

阿拉伯神話的起點是上帝的眷顧，但神話的終點是否完美，就必須仰賴「智慧」，記得！時代變了，應將「勤儉」思維轉變為「投資」思維。

習題

() 1. 以下哪一個項目，不是新加坡旅遊發達的競爭優勢？

 (A) 創意 (B) 治安

 (C) 鞭刑 (D) 乾淨

() 2. 以下哪一個項目，不是 Las Vegas 所具備的優勢？

 (A) 古蹟 (B) 旅遊

 (C) 購物 (D) 博弈

() 3. Las Vegas 是全球經營合法賭城之典範，成立至今已超過幾年？

 (A) 20 (B) 40

 (C) 60 (D) 80

() 4. 以下哪一個項目，不是各國政府對於黃、賭、毒禁絕所採取的解決方案？

 (A) 立法 (B) 縱容

 (C) 管理 (D) 教育

() 5. 以下哪一個項目，不是機場提供出入境旅客最基本與最直接的感受？

 (A) 貴賓室服務 (B) 旅客動線

 (C) 班機延誤 (D) 聯外交通

() 6. 阿拉伯聯合大公國 - 杜拜機場，是全球排名第幾位的機場？

 (A) 1 (B) 2

 (C) 3 (D) 4

() 7. 以下哪一個項目，不是客戶追求滿意的境界？

 (A) 以客為尊 (B) 沒有最好、只有更好

 (C) 尊貴專寵 (D) 程序依規辦理

() 8. 歐盟 (Europe Union) 成立於 1993 年，目前是全球第幾大經濟體？

 (A) 1 (B) 2

 (C) 3 (D) 4

() 9. 近日行政院推行北北基桃 TPASS 區域整合，是針對以下哪一個項目進行整合？

(A) 經濟體整合　　　　　　(B) 交通運輸網

(C) 教育學區　　　　　　　(D) 網路通訊網

() 10. 以下哪一個項目，不是發展觀光產業的特色之選項？

(A) 稀世珍寶　　　　　　　(B) 壯麗景色

(C) 交通擁擠　　　　　　　(D) 偉大建築

() 11. 以下哪一個項目，是台北烏來發展觀光產業的靈魂？

(A) 烏來溫泉　　　　　　　(B) 老街美食

(C) 空中纜車　　　　　　　(D) 山地部落文化

() 12. 以下哪一個項目，是解決墾丁亂象的可行方案？

(A) 政客言論　　　　　　　(B) 公權力

(C) 業者生存　　　　　　　(D) 財團利益

() 13. 以下哪一個項目，是娛樂產業的核心能力？

(A) 科技與創意領域　　　　(B) 財團主力產品

(C) 傳統框架思維　　　　　(D) 複製仿效

() 14. 以下哪一個項目，不是歐洲的觀光旅遊賣點？

(A) 博物館　　　　　　　　(B) 競技場

(C) 嘻哈音樂　　　　　　　(D) 百年教堂

() 15. 以下哪一個項目，不是歐洲人引以為豪的？

(A) 高度精神文明　　　　　(B) 豐富文化底蘊

(C) 科技創新先驅　　　　　(D) 環保愛地球

() 16. 以下哪一個項目，不是精緻日本文化致命的吸引力？

(A) 精緻的庭園　　　　　　(B) 昂貴的紀念品

(C) 豪華的料理　　　　　　(D) 精緻商品包裝

(　　) 17. 以下哪一個項目，不是新加坡政府的政策？

 (A) 禁食口香糖 (B) 禁止超高甜食廣告

 (C) 禁止鞭刑 (D) 允許開設賭場

(　　) 18. 以下哪一個項目，不是阿拉伯的投資策略？

 (A) 投資奢華產業 (B) 投資新創產業

 (C) 投入能源開發與研究 (D) 勤儉與保守思維

服務業品質標準化

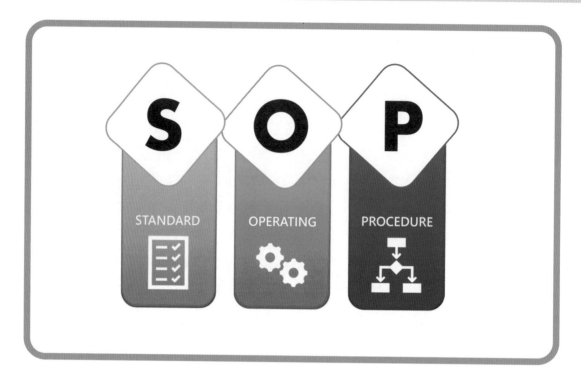

好、不好、優、不優、…，這些都是主觀的形容詞，是無法評量並加以管理的！

實體的商品容易制定標準，例如：汽車的馬力、冷氣的 EER（能源效率比值）、…，因此消費者可以很清楚地根據這些標準，進行商品的選擇，但多數服務業的服務性項目所呈現的結果是無形的，因此容易陷入業者自賣自誇，消費者無所依循的窘境，在產業經營缺乏信賴的情況下，高頻率的客訴事件將導致交易成本提高，更阻礙產業發展。

以服務為主體的觀光產業，經過百年的發展也逐漸導入標準化，創造出可以實體數據評量的行業標準、服務標準，以下就是消費者熟知的，例如：星級酒店、米其林星級餐廳、旅行業者分類、…，根據這些標準，消費者所獲得的服務就會受到一定的保障，消費糾紛產生時，解決的時間、金錢成本也可降至最低。

「標準」的完整學名為 SOP：標準作業程序，也就是經過一定的程序，達到最終一定的結果，這個程序不論是由 A、B、C 來執行，結果必須是一致的，這就是科學，舉一個最生活的案例：麥當勞的櫃台結帳程序，對於會心算的顧客而言，是極其愚蠢的，但這個程序卻讓全球麥當勞的櫃台結帳作業沒有爭議。

✈ 環境標準

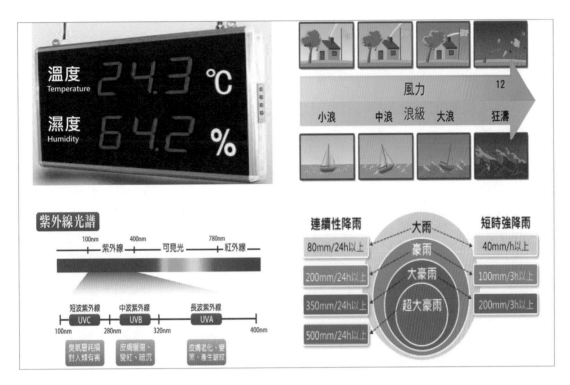

我們日常生活中時時都在根據「標準」進行各種判斷，然後進行選擇，例如氣象報告中：氣溫、降雨機率、紫外線強度、…，因此出門時可能決定：是否穿外套、是否帶雨傘、是否擦防曬乳、…。

溫度、濕度的數據對一般人來說是有感的，因為常用所以熟悉，但雨量的數據對於非專業人士就不太友善了，因此在氣象報告中就被簡化為：大雨、豪雨、大豪雨、超大豪雨，但其實這些等級的背後是有明確數值的。

觀光產業是靠天吃飯的：

◎ 短期而言：影響當日營業額，例如：

天氣熱 → 水上樂園生意好，但路邊的攤販生計可就慘了。

◎ 長期而言：影響產業發展的方向，例如：

溫室效應下 → 冰山溶解 → 海平面上升，許多小島將被湮滅，馬爾地夫幾年後即將消失了。

近幾年來由於氣候變遷影響，西太平洋生成的颱風，都避過臺灣直撲日本，臺灣既免了風災又獲得充沛的雨量，解決夏季缺水危機。

星級飯店

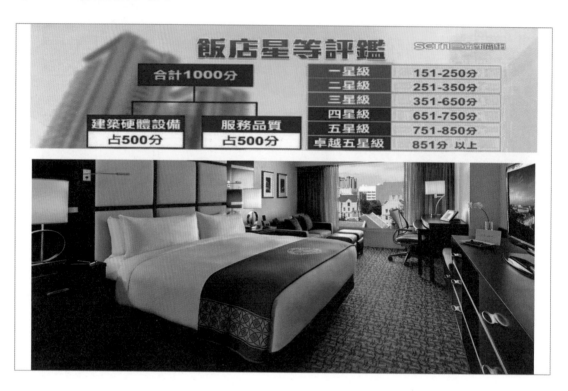

國際間常用於飯店的星級評等為五星等級，最低為一星級，最高為五星級，其等級的劃分通常以飯店的建築、裝飾、設施設備及管理、服務水準為根據。星級越高通常代表著旅館規模越大、設備越奢華、服務越優良，當然房間價格也根據服務水準來訂定，有些旅館沒有任何的星級，通常是因為它可能連一星級的評等標準都未達到。

中華民國交通部觀光署曾實施「梅花等級評鑑制度」，於 2009 年訂定《星級旅館評鑑作業要點》，目前旅館評等已經完全採以星級區分，與國際接軌。

星級評量的重點偏重於硬體設施，是花錢就可以快速改進的指標，對於以服務為本的旅館業而言，客戶關係的維繫、客戶滿意度的提升才是經營的重點，透過網路，每一家旅館無論規模大小都有能力進行「社群經營」、「口碑行銷」，而年輕世代消費者會將星級評等作為第一階段旅館的篩選條件，訂房前再審視各旅館的消費者評量，做為最終選擇的依據。

旅館業服務人員替換率高，要確保服務品質，基層員工就必須嚴遵守 SOP，而管理層主管更必須接受嚴謹的緊急應變訓練，服務品質是日積月累的，一刻的鬆懈就可能造成極大的商譽損失。

米其林餐廳評等

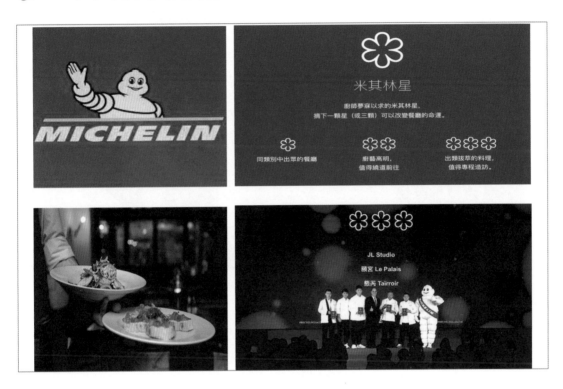

緣起：

米其林不是賣輪胎的嗎？沒錯！米其林指南的誕生，是為了鼓勵駕駛者多多旅行，如今成為全球指標性餐飲指南的權威。

五大評審標準：

為了保持獨立性，《米其林指南》的評審員外出用餐時都是匿名。他們支付餐飲的一切費用，隨後根據五項公開的評估標準給用餐體驗評分：

A. 食材品質

B. 對味道與烹調技巧的駕馭能力

C. 味道的融合

D. 料理中展現的個性

E. 餐飲水準的一致性

臺灣米其林餐廳：

2023 年獲得米其林三星認證的臺灣餐廳：君品頤宮、JL Studio、態芮，其中唯有君品頤宮中餐廳連續 6 年蟬聯稱霸。

食材分級

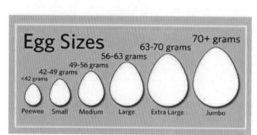

干邑白蘭地等級

等級名稱	酒齡
V.S 或 ★★★	3年以上
★★★★★	3～4年
V.S.O.P	4～5年
Napoleon	5～6年
X.O	6年以上
Extra	15年以上

餐飲業的核心價值在於餐點的美味,而食材品質是影響餐點美味的最重要因素,因此食材品質的標準化是餐飲業品質追求的起點。

每一種食材都有各自的特性,因此食材品質標準是南轅北轍,例如:

⊙ 雞蛋:有機、無機、蛋的大小(如左上圖所列)

⊙ 水果:甜不甜是個人主觀的感受,以糖度作為水果分級標準就是科學。

⊙ 葡萄酒:以酒齡作為分級的標準(如上圖左下表)

有了分級制,市場交易便有規範,真正達到一分錢、一分貨,分級的結果可以凸顯生產廠商的專業性,更進一步建立品牌,有了品牌就能創造溢價效果,接著更進一步鼓勵生產業者投資於研發與品質改良,產生良性循環,農委會舉辦的各項農產品競賽,就是搭建農產品品質認證與品牌推廣的平台,有了官方認證的獎牌加持,消費者願意付更高的價格,業者取得更好的利潤,這就是 Win-Win 策略!

在健康、環保意識抬頭下,對於高端消費者而言,食品分類、分級代表品質的認證,因此有機食品商店成為時尚名店,對於現代病患者(三高)而言,嚴格控制糖分、油脂、澱粉更是每餐的功課,這便是食材分級的「市場需求」。

茶、咖啡製程分類

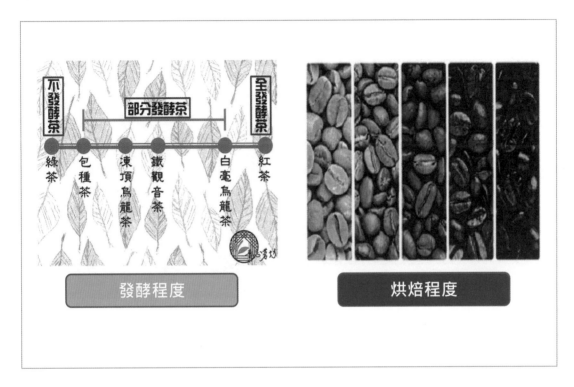

茶一直是國人最主要的飲料，雖然時代進步了，老人功夫茶不多見了，但在年輕人追求時尚、勇於創新、創業的時代變革中，茶飲仍然在臺灣屹立不搖，2022 年統計資料如下：

- ⟩ 茶飲店家數：2.2 萬家
- ⟩ 年營收金額：超過千億

代表西方文化的咖啡進入臺灣後也蓬勃發展，2022 年統計資料如下：

- ⟩ 咖啡廳家數：4,165 家
- ⟩ 咖啡通路：賣場、超商、雜貨店、檳榔攤、…
- ⟩ 消費量：平均每人每年約喝掉 122 杯咖啡

茶與咖啡雖然都是古老的東西，但卻有生產、製作流程的 SOP 與標準：

- ⟩ 左上圖：各種茶種所代表的是茶葉發酵的程度的分類
 綠茶是不發酵茶，茶色呈綠色
 紅茶是全發酵茶，茶色呈褐紅色
- ⟩ 右上圖：咖啡烘焙的程度
 淺焙咖啡的味道較酸、深焙咖啡較不刺激腸胃

肉品分類、分級

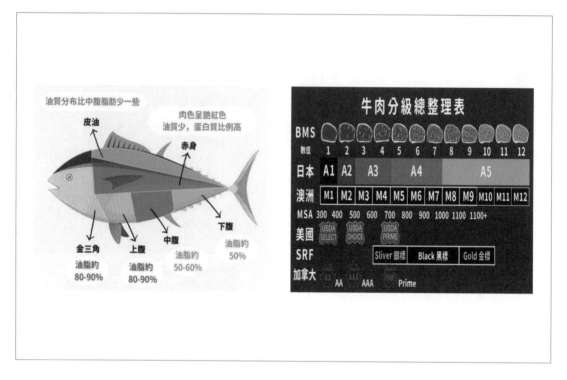

無論是和牛或是黑鮪魚都是肉類的極品，而每一個部位的肉質不同、口感不同、價格差異更大，兩者都是以油脂最作為評價標準，透過分類產生「物以稀為貴」的行銷效果，以下是黑鮪魚 6 大部位分析，依價格排名如下：

- ⟫ 金三角：每隻黑鮪魚僅有 2 塊金三角，是整條魚全身上下，肉質、油花最佳部位，猶如 A5 和牛，入口即化。（一片約 NT 230）

- ⟫ 上腹：油脂成蜘蛛網，油花均勻豐富，肉質肥美濃郁。

- ⟫ 中腹：色澤較上腹略深，紅中帶白，肉質鮮美。

- ⟫ 下腹：中腹後脂肪較高的部位。

- ⟫ 皮油：魚背皮下較多脂肪的肉質，略帶筋。

- ⟫ 赤身：魚背肉，肉色呈豔紅色，油質少，蛋白質比例高，含豐富的鐵質，肉質堅實具咀嚼感，適合想保持苗條身材及減肥的人。

火候標準化

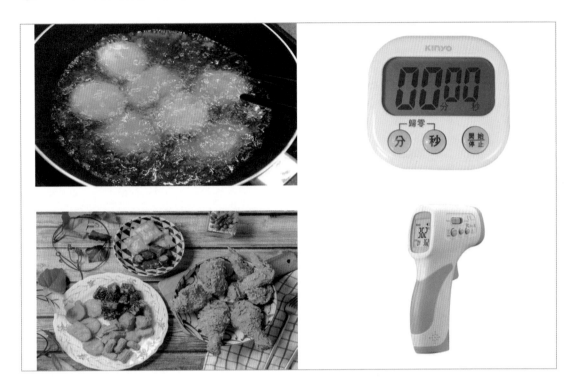

老經驗的廚師用感覺做菜，看色澤、聞味道、感受溫度，但要傳承這樣的技術可能需要 10~20 年，在標準化的過程中，老師傅的經驗必須被「具體化」、「數據化」，不可以再說：「根據我的經驗…」。

你到炸雞店點餐時一定會看到 2 個工具：溫度計、計時器，油鍋的溫度必須固定在某一個範圍，計時器用來提醒炸物起鍋的時機，溫度與時間就是保持炸物品質的 2 個基本要素。

無論是工讀生或師父，只要能嚴格遵守炸物 SOP：溫度 + 時間，就可產出固定品質的炸物，機器人廚師是目前很熱門的話題，只要將老廚師的經驗轉換為標準作業程序，機器人就可做出品質分毫不差的餐點。

然而餐點的材料又是另一個考量的關鍵，以炸雞為例，雞肉的部位不同，烹調的 SOP 就不同，雞的品種不同（肥瘦程度、肌肉纖維）烹調的 SOP 當然也不同，各位仔細比較一下台式炸雞（頂呱呱）與美式炸雞（肯德基），無論是肉質、烹調方式都截然不同，但這 2 家炸雞的商品品質，前後都能保持一致。

口味標準

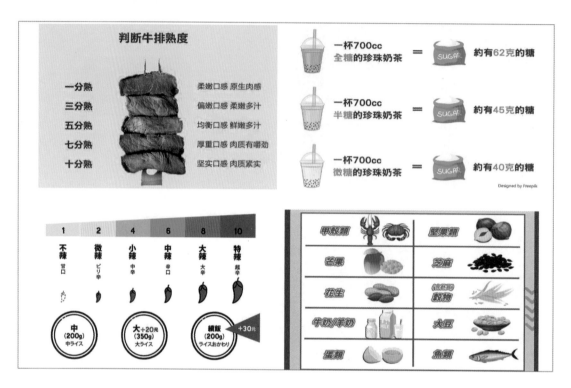

廚師的廚藝當然是餐點品質優劣的最重要決定因素，但食客的個人口味才是評論好吃與否的最後關鍵，因此常聽說：「好吃，但是太辣了…」，廚藝沒問題，但與消費者的口味不契合。

為了達到餐點客製化，必須先制定「口味標準」，有了標準，點餐時食客才能清楚表達，廚房中的廚師才能確實執行，以下就是幾個常見的口味標準：

- ⟩ 牛排熟度：食客點牛排餐時，服務生一定問「幾分熟？」。(左上圖)
- ⟩ 餐點辣度：辣味的餐點，菜單上一般都會提供辣度選擇。(左下圖)
- ⟩ 飲料甜度：點手調飲料時，服務生一般會問「甜度？」。(右上圖)
- ⟩ 過敏食物：高級餐廳一般會在點餐結束前加問一句：
 「有什麼不吃的嗎？」、「有對什麼食物過敏嗎？」。(右下圖)

國人一般對於餐廳服務生的評價並不高，因為服務生的薪資低、社會地位低、工作負荷重，人員流動率高的情況下，難以掌握客戶的口味，國外餐廳服務生的主要收入為小費，因此必須用心、用力掙「小費」，而「專業的服務」就必定提高，專業提高了，「小費」自然就跟著提升了，良性循環！

西餐禮儀

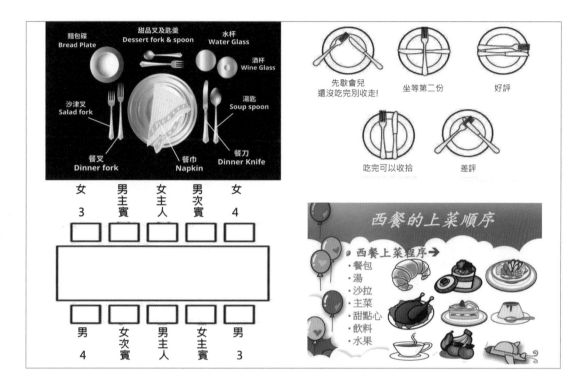

窮的時候：吃飯是為了維持生存，將食物盡快往肚子塞即可。

富足之後：吃飯是一種享受，必須講究儀式感，便形成一種文化。

中國人吃飯得用圓桌，代表全家圓滿，家長坐主位代表權威，其餘成員依輩分由主位向外遞延，家長動筷後，家庭成員才能開動，吃飯是有規則、有程序的。

歐美人士吃飯用長條桌，席次排列是有規則的（請參考上方左下圖），餐點的上菜次序也是有講究的（請參考上方右下圖），而餐具擺放位置是配合用餐點上菜順序排列的（請參考上方左上圖），為了方便餐廳服務生整理桌面，因此用餐時餐具的擺放方式也是有規則的（請參考上方右上圖）。

在全球化的今天，每一座城市的住民都來自四面八方，因此都會區內異國餐廳林立，飲食文化也產生交流、融合，如今西式 buffet 餐廳也提供筷子，日本料理餐廳也賣黃金泡菜，四川菜更加入濃濃的臺灣味，這就是餐飲文化交融之後的在地化演進，一種料理若只賣給特定口味族群，就會自我窄化為小眾商品，近年來標榜「正宗」口味的餐廳少數成為經典，多數關門歇業。

✈️ 製作流程標準化

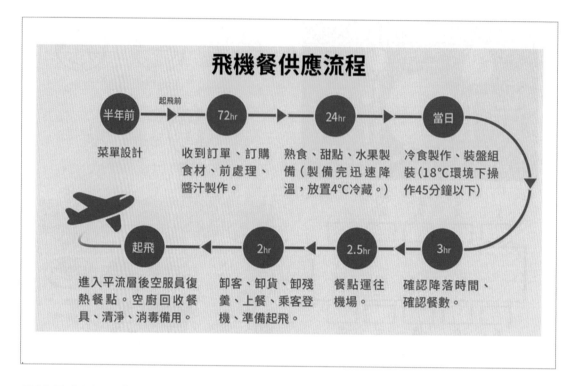

長途飛行中，由於活動空間受限，長時間直立式的坐姿也不舒服，因此享用飛機餐是唯一的快樂，但飛機餐的美味程度往往不如預期，因為飛航安全考量，飛機上是沒有廚房的，所有的餐點都是：預先烹煮 → 分裝餐盒 → 保溫，當然在美味程度上絕對比不上現炒、現煮。

為了提高飛機餐的美味，唯一的解方就是縮短保溫時間，為了達到此一目標，就必須嚴格實施標準化流程，由飛機起飛時間起算，往前回推每一個餐點準備程序，並將標準作業程序壓縮至最短時間，以提高食物的新鮮度。

由於食物美味必須與時間賽跑，食材的挑選、餐點的種類也受到極大的限制，搭飛機旅遊的乘客都是具有消費實力的中、上層消費者，對於餐點的要求是不會妥協的，有些饕客更因為餐點而更換航空公司，因此飛機餐點成為一門專業，臺灣的航空公司更成立獨立的子公司，專門研究並提供飛機餐點，著名的有：華膳空廚、長榮空廚。

製作程序標準化

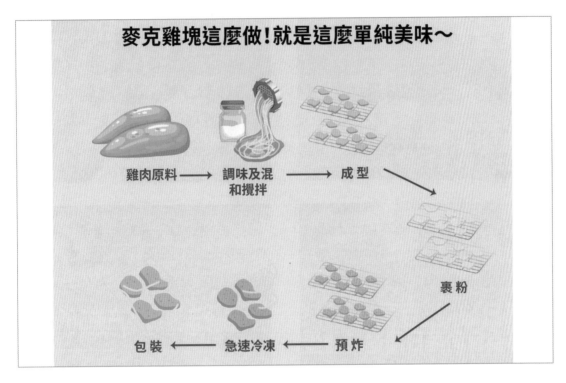

麥克雞塊這麼做！就是這麼單純美味～

雞肉原料 → 調味及混和攪拌 → 成型

裹粉

包裝 ← 急速冷凍 ← 預炸

一份麥克雞塊有多少分量？一塊麥克雞塊的重量為多少？雞塊的形狀能一樣嗎？回想一下麥當勞的麥克雞菜單，分為 10 塊、6 塊 2 種規格，仔細觀察可發現雞塊有 4 種不同的形狀，每一塊雞塊的重量都相同。

為了保持餐點的美味，麥當勞的雞塊是在門市現炸的，而雞塊的原料來自於中央工廠，為了讓雞塊的重量相同且具有相同的形狀，就必須將雞肉絞碎，並將攪拌完成的雞肉注入模型中，經過第一道油炸程序後，雞塊被急速冷凍後進行包裝，再由中央廚房送至各門市餐廳，餐廳營業時，冷凍的雞塊被取出，並進行第二道油炸程序，完成油炸的雞塊被置放於候餐的包溫區，在一定的時間內雞塊若未售出，便以廢棄物報廢，以保障餐點的品質。

這裡會有衛道人士跳出來批評：「暴殄天物」，還建議：「應該把這些食物提供給貧困人士」，這就是文盲的善心人士，解釋如下：

⟩ 餐點逾時報廢時，必須檢討的是作業流程，以降低報廢率。

⟩ 提供報廢的食品給貧困人士，餐廳業者須擔負法律責任，是一種拿商譽冒險的行為。

⟩ 專注於本業發展，再以企業盈餘從事公益，才是符合實務的善心。

🎫 蛋蛋危機

近年來全球各地氣候異常情況加劇，高溫、強降雨、颱風、土石流、地震，可說是天災不斷，對民生影響最直接的就是農、牧產品減收，2023 年發生的蛋蛋危機，就是因為氣溫太高導致：雞瘟、雞蛋減產，行政院農委會只好緊急由國外專案進口，雖解一時燃眉之急，但蛋價高漲也帶動萬物齊漲。

蛋白質是人體健康不可或缺的物質，而蛋也是各國料理的基本食材，若缺蛋，所有的美食都會失色，因此勢必要改變「靠天吃飯」的宿命，最直接的方法當然就是科學養雞，以溫室來控制雞的生長環境，如此就能掌控雞蛋的產量，目前大型養雞場都已導入自動化養雞設備，因此生產效率大大提升，對於雞瘟的控制也有長足的進步，目前在超市買到的蛋都是過：清洗、分級包裝的，也都大多來自自動化養雞場，但受限於成本，目前尚無法做到溫室養雞，因此在異常天候下，雞肉、雞蛋的產量還是會受到影響，雞瘟疫情也時有所聞。

自然環境下成長的雞稱為放山雞，肉質鮮美 Q 彈有勁，因為放養需要大片土地產量少、大量人力，因此產量少價格高，目前在通路上，只要將雞肉、雞蛋被冠上「綠色」標誌，就身價翻倍成為高級食品，因此筆者認為，科學養雞與產品分級是解決蛋蛋危機的配套措施。

✈ 蔬菜工廠

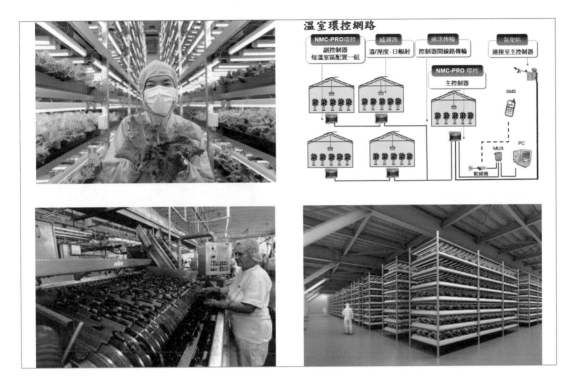

蔬菜產量比雞蛋產量更容易受天候影響，缺水休耕、颱風侵襲都會讓蔬菜產量銳減，目前有許多水耕蔬菜已經完全由室內工廠種植，在受控的環境下，蔬菜的產量穩定，颱風時超市中的蔬菜供應就全部靠溫室培養的水耕蔬菜。

水耕蔬菜不需要土壤，只需要海棉固定根部，吸收水、光便能生長，以培養架層層堆疊大大提高空間的利用率，因此可大量生產，在環境條件的控制下，產能穩定、成本低廉，已經成為天然蔬菜的替代產品。

以工廠來生產農產品已經是一種趨勢，隨著時間、資金不斷投入，技術關卡便會一一克服，生產成本也會不斷降低至價格甜蜜點而普及，當然餐飲業也必須跟著調整、與時俱進，在食材改變的同時，調整菜單、烹飪技巧，以「綠色」食材作為料理的亮點將會是飲食文化的一環。

人口不斷膨脹，糧食生產成為人類生存的課題，蔬菜可由工廠生產，肉品一樣可以，Beyond Meet 未來肉就是 100% 植物成分的肉品，希望口感、美味能媲美真實的肉品，以取代真實肉品，簡單來說就是素肉，目前在價格上、口味上都還有很大的進步空間，麥當勞也很時尚的推出「未來肉漢堡」。

冷鏈物流

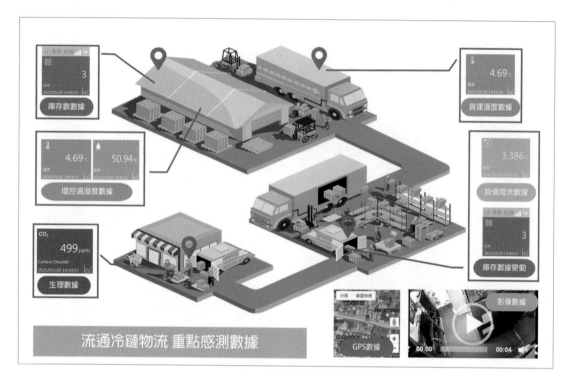

流通冷鏈物流 重點感測數據

食材的鮮度是食材品質高低的關鍵因素，保持鮮度最基本的方法就是「溫度」控制，由產地開始、分級整理、倉儲、門市，所有的環節都必須嚴格溫控，以維持食材的鮮度。

在物流作業中，冷鏈物流是一個資本密集、技術密集的、管理程序嚴謹的特殊產業，任何一個環節出問題，都將影響食材品質，甚至產生食品安全問題，小則少數人瀉肚子，大則集體食品中毒，一旦食安事件發生，賣場、餐廳、消費者都是受害者。

生活都會化的結果，人們不再有時間到傳統市場去買新鮮的食材，取而代之的是超商、超市的冷凍食材、微波食品，消費者看到超市中一大片的冷凍櫥櫃，多半相信食品的品質，若仔細反推一下：

⊙ 倉儲廠站的倉儲冷凍、冷藏環境是否合格？

⊙ 由倉儲運送到賣場的貨車中，冷凍、冷藏環境是否合格？

⊙ 賣場的倉儲冷凍、冷藏環境是否合格？

⊙ 過程中，是否有過停電、冷凍設備故障發生？

冷凍技術發達了，冷凍食品普及了，當然！冷凍食品烹調技術也必須與時俱進。

案例：麥當勞的全球食材供應

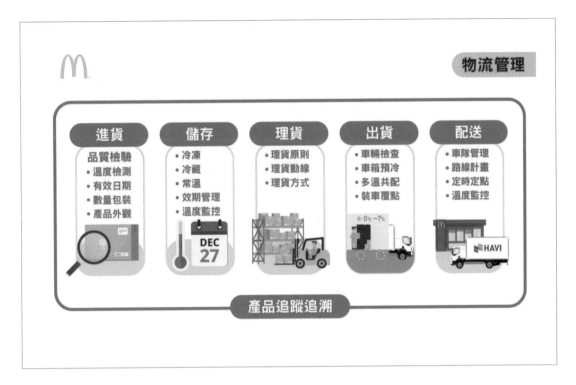

一般餐廳在創業成功後，都會思考開分店進而發展連鎖經營體系，連鎖經營是一種資源整合的商業模式，優點：高度專業分工、集體分攤成本、共同研發行銷。

麥當勞就是一個非常成功的連鎖餐飲教案，餐廳最核心的品質就是食品安全，麥當勞對於食材的掌控十分用心，採取在地化策略，目前和臺灣麥當勞合作的在地供應商，包含義美、統一、味全、石安牧場、夏暉物流、雲林新湖合作農場等，嚴格執行食品檢驗，並實施食品加工廠認證制度，列示如下：

牛肉：FSSC 22000、ISO 22000、HACCP、ISO 9001、ISO 14001 認證
生菜：FSSC 22000、HACCP、TGAP 認證
雞肉：FSSC 22000、ISO 22000、HACCP、ISO 9001、ISO 14001 認證
豬肉：FSSC 22000、ISO 22000、HACCP、ISO 9001、ISO 14001 認證
鱈魚：FSSC 22000、ISO 22000、HACCP、ISO 9001、ISO 14001 認證
蕃茄：FSSC 22000、HACCP、TGAP 認證

食品在地化策略優點如下：

⊙ 大幅提高食品的新鮮度，進一步確保食品安全管控。

⊙ 食材庫存、倉儲、配送管理更有效率。

⊙ 企業根植地方，培植在地企業，善盡社會責任。

專業分工

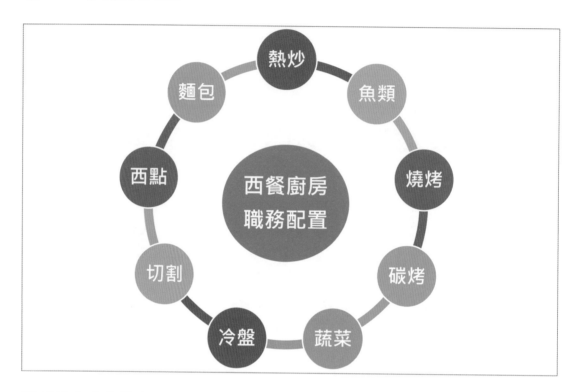

隨著飲食文化的多元發展，廚師的專業分工也越來越細緻，每一個分項都是專業，嚴格說來一招半式就可闖江湖，上圖就是西餐廚房的職務配置。

早期的餐飲業務相對單純，因此廚師被要求十八般武藝全能，現代的餐飲產業日新月異，廚師完成基本廚藝訓練後，反而被要求「專精」，整個廚房講究的是 Team Work，每一個崗位各司其職，最後組成一道菜，出菜前還有品質檢核的步驟，由於餐廳規模日益放大，在大廚房的架構下，每一個崗位也獨立為一個小部門，在小部門中進行更細緻的分工，「廚師」的職業稱號也變得籠統不精準。

由上圖的職能配置中可發現，各種專業需要不同的能力與天賦，「味道」的追求在今日餐飲業只是基本功，還必須同時滿足「嗅覺」、「視覺」，餐點經過「設計」程序後，表演成為餐點的一部份，例如：調酒表演、鐵板燒現場烹調、烤鴨片皮、咖啡拉花、……，每一個項目都是經過訓練的特殊技能，因此也成就了不少專業達人，這些達人有些隱身於大型連鎖餐廳，更多的是自行開設創意餐廳，不斷地追求技術的精進與創意理念的推展，專業分工與餐飲產業多元發展可說是一體兩面。

人員培訓

產業要發展就必須有完整的人力培訓體系，都會化生活讓多數家庭成為外食族，因此餐飲業蓬勃發展，同時更需要大量的人才，前場、後場、研發、管理、人才培訓、資訊應用、…，餐飲產業需要各式各樣的人才，很顯然的，傳統師徒培訓方式是無法滿足產業發展的。

大量商品生產必須靠工廠，大量人才培樣必須靠學校，但學校最為人詬病的就是「只剩一張嘴」，滿口的理論，與實務、技術脫離太遠，學生離開校園進入職場後，企業必須重新培訓，近年來技職教育進行大幅變革，介紹如下：

⊛ 擁有實務經驗與技術的專業人才、師傅被引進校園，以「技術教師」的職稱應聘為大學講師、教授，彌補原有師資在專業能力與實務經驗的不足。

⊛ 4年學制修改為3+1，大四為職場實習，測底落實「職業訓練」，避免企業人員培訓的重複成本。

⊛ 企業資源、師資進入校園，貫徹產學合作，學生獲得提前就業機會，企業獲得充沛的人力資源，學校大幅提高教學績效，可說是三贏。

專業證照、培訓

大型餐飲集團採取連鎖經營模式是目前的主流商業模式，廚師是餐廳的核心、靈魂，也是受時代進步衝擊最劇烈的角色。

餐飲產業在連鎖經營模式下，餐點創新成為一門獨立的工作，歸屬於總部研發部門，每一份餐點都由研發部門，製作詳細的食材配置表、製作流程表，餐廳的廚師，只能按表操課，以確保餐點品質的一致性。

連鎖經營具有快速擴張的特性，因此餐廳需要大量的廚師，傳統餐廳師徒相傳的人才培養模式，已無法滿足市場的需求，由師傅認證徒弟專業能力的機制，無法取得人力市場的認可，因此學校技職教育、專業廚師培訓機構，取代了師徒制，文憑、證照取代了師父認證，現代廚師除了廚藝要求外，「食安」、「公安」、「職安」更是重中之重，因此法令規定：「廚師必須取得專業證照」，其中學科測試就包含上述各項安全準則與法規。

隨著餐飲文化的多元發展，除了政府舉辦的廚師專業證照考試外，各項民間餐飲證照也蓬勃發展，海外專業廚藝培訓機構也非常熱門，餐飲產業也脫掉傳統的外衣，擠身進入流行、時尚產業，型男主廚更搖身一變成為網紅、流量明星。

✈ 習題

（　）1. 以下哪一個項目，是 SOP 標準化的核心價值？

　　(A) 一致性　　　(B) 異質性　　　(C) 無形性　　　(D) 易逝性

（　）2. 以下哪一個項目，是近幾年颱風避過臺灣直撲日本的主要因素？

　　(A) 氣候變遷　　　　　　　(B) 風水輪流轉
　　(C) 地震海嘯　　　　　　　(D) 核災輻射

（　）3. 以下哪一個項目，是國際間通用飯店評等制度中的最高等級？

　　(A) 一星等級　　　　　　　(B) 一顆梅花等級
　　(C) 五星等級　　　　　　　(D) 五顆梅花等級

（　）4. 以下哪一個項目，不是 2023 年獲得米其林三星認證的臺灣餐廳？

　　(A) Taïrroir 態芮　　　　　　(B) 喜來登請客樓
　　(C) JL Studio　　　　　　　(D) 君品頤宮

（　）5. 在健康、環保意識抬頭下，以下哪一個項目，是食材分級的推動
　　　力量？

　　(A) 追求時尚　　　　　　　(B) 品牌迷思
　　(C) 市場需求　　　　　　　(D) 創造利潤

（　）6. 以下哪一個項目，不是正確的敘述？

　　(A) 綠茶是不發酵茶　　　　(B) 淺烘焙咖啡的味道較酸
　　(C) 紅茶是全發酵茶　　　　(D) 重烘焙咖啡的較刺激腸胃

（　）7. 以下哪一個項目，是和牛、黑鮪魚分類評價制度所要創造的行銷
　　　效果？

　　(A) 明星代言　　　　　　　(B) 物以稀為貴
　　(C) 美食廚藝料理　　　　　(D) 品牌操作

（　）8. 以下哪一個項目，不是現代廚藝傳承經驗的選項？

　　(A) 具體化　　　　　　　　(B) 數據化
　　(C) SOP　　　　　　　　　 (D) 感覺化

（　）9. 以下哪一個項目，不是餐點客製化的口味標準？

　　(A) 牛排熟度　　　　　　　(B) 餐點辣度
　　(C) 價格高度　　　　　　　(D) 飲料甜度

() 10. 以下哪一個項目，不是正確的用餐禮儀？

 (A) 中國人吃飯家長坐主位 (B) 西餐上次順序並無標準

 (C) 坐主位者代表權威 (D) 圓桌吃飯代表圓滿

() 11. A. 保溫、B. 預先烹煮、C. 分裝餐盒，以下哪一個是飛機上餐點準備程序？

 (A) A→B→C (B) B→C→A (C) C→B→A (D) C→A→B

() 12. 以麥當勞麥克雞塊為例，以下哪一個項目才是降低報廢率的有效方案？

 (A) 標準點餐流程 (B) 標準結帳流程

 (C) 標準報廢流程 (D) 標準作業流程

() 13. 雞肉、雞蛋冠上「綠色」標誌則身價翻倍，以下哪一個項目對於「綠色」的敘述是錯誤的？

 (A) 放養場地大 (B) 人力需求大

 (C) 產量大增 (D) 肉質 Q 彈有勁

() 14. 以下哪一個項目，對於水耕蔬菜的敘述是錯誤的？

 (A) 需要海棉固定根部 (B) 可以大量生產

 (C) 不受颱風天災影響 (D) 需要土壤耕作

() 15. 以下哪一個項目，不是「冷鏈物流」的特性？

 (A) 技術密集 (B) 人力密集

 (C) 資本密集 (D) 管理程序嚴謹

() 16. 以下哪一個項目，不是「連鎖經營」商業模式的優點？

 (A) 專業高度分工 (B) 集體分攤成本

 (C) 利潤低成本高 (D) 共同研發行銷

() 17. 以下哪一個項目，不是餐飲業的專業能力，廚藝菜色所需具備的？

 (A) 味覺 (B) 視覺 (C) 嗅覺 (D) 觸覺

() 18. 以下哪一個項目，是餐飲產業發展的核心重點？

 (A) 著重理論教育 (B) 傳統師徒培訓方式

 (C) 傳子不傳女祖訓 (D) 完整人才培育體系

() 19. 以下哪一個項目，是餐廳的核心、靈魂？

 (A) 顧客 (B) 服務生 (C) 廚師 (D) 老闆

科技創新與通路變革

近代網路科技突飛猛進，可分為 3 個階段：

◎ 網際網路：Internet 騰空出世後，全世界的電腦便串在一起。

　效用：硬體分享、資料分享，例如：

　◌ 硬體共用提高效率。

　◌ 資料傳遞便捷快速。

◎ 行動商務：人手一支 Mobile Phone 行動裝置後，所有的人全部串在一起。

　效用：人脈串連、群組通訊，例如：

　◌ 透過社群網站，人際網絡快速擴張。

　◌ 透過社群軟體，可以執行：一對一、一對多、多對多通訊。

◎ 物聯網：Internet Of Things 就是萬物聯網，藉由無線通訊，每一個配置通訊晶片的物件，都可以傳送或接收訊息，因此萬物都被串在一起。

　效用：雲端大數據，例如：

　◌ 農業應用：大範圍氣象偵測、局部環境偵測

　◌ 商務應用：人、車的運動軌跡可被全程追蹤定位。

　◌ 工業應用：實施工業 4.0 全自動化工廠。

網路產生的通路變化

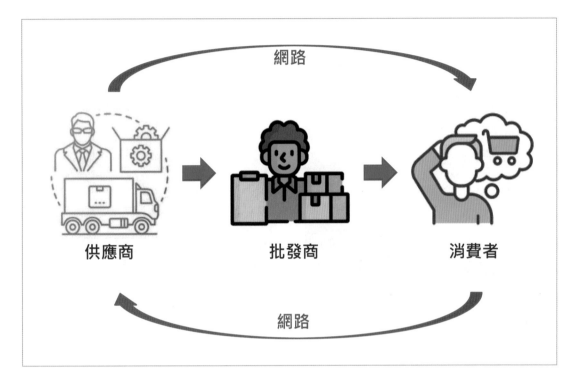

網路不發達的時代,要聯繫一群人就必須電話一個一個打,後來進步一點了,可以以群組的方式發 E-Mail,若需要針對主題,讓每一個群組成員進行討論,仍然是不方便,因此上游供應商在管理末端消費者會產生力有未逮的情況,因此中間必須有一個批發商,作為供應商與消費者的橋梁。

一個廠商的多個商品可能透過多個經銷商來應對消費者,若體系更大,批發商下方還會有經銷商,在供應鏈上多一個節點,就代表多一次的成本,終端消費價格就會往上漲一次,但在網路通訊不發達的時代,龐大的終端消費者就是靠批發商、經銷商來管理的。

行動商務出現了,在人手一機的情況下,利用手機 APP,上游的供應商可以直接管理下游消費者,舉例如下:

⊙ 從前:雄獅旅遊開發一旅遊商品,委託國內各旅行社代售。

⊙ 現在:雄獅旅遊開發一旅遊商品,在網路上、社群媒體上直接刊登廣告,甚至使用 VIP 群組直接推播商品廣告。

中間商存在的必要性消失了!供應鏈中間節點的消失,代表費用降低,在日益競爭的商業環境下,這是必然發生的商業進化。

行動商務 → 社群平台

大家都說：「有人潮就有錢潮！」，但錢潮若不流進你家，絕對不是運氣不好！

當生意不順時，多數人的策略就是打廣告，購買八點檔熱門時段電視廣告、滿大街發傳單、贈品，購買名單亂寄 E-Mail 郵件，這就燒錢！對多數的消費者而言就是騷擾而已，因此看到廣告就上廁所，看到傳單就閃，看到 E-mail 就刪。

將廣告發給不特定的普羅大眾，叫做散彈槍打鳥，不但效率低更會引起反感，廣告必須發給有需要的人，才是有效的廣告，例如：

> 保健食品廣告必須下午 2~5 點上電視廣告，因為這時候的觀眾都是退休年長的人，這些人健康狀態天天往下降，有強烈的身體保健需求。

> 到舊社區舉辦長者免費體檢，順便推廣養身醫學知識，再⋯順便賣養身食品。

這就是實體環境下，針對特定族群的行銷方式，網路時代來臨了，白髮族同樣是人手一機，在網路社群下，養身醫學常識傳遞效率更高，在社群軟體下，揪團參加健康講座的成本更低、效率更高，透過手機 APP，新產品、新服務、新優惠的資訊，直接傳送到 VIP 手機上，更直接線上訂貨、配送、付款，遇到任何問題，更可使用手機隨時線上諮詢。

打卡、評點

傳統商業模式下，門店招牌是消費者認識店家的重要管道，希望所有路過的人都能藉由招牌，知道有這麼一家店，以便日後上門惠顧，因此規模較小的，只能做鄰里生意，想擴張生意規模的，就必須承租「金」店面，例如：車站口、捷運口、夜市、…，所有人潮聚集的地方，大家堅信：「有人潮就有錢潮」，但是相對的租金就是天價，看起來生意不錯的店，還是無法承擔高價的金店面，因此熱門商圈的淘汰率相當高。

網路時代下，人們在逛街之前先查網路，買東西前先查網路、吃飯前先查網路、…，因為網路大神 Google 太厲害了，有問必答，Google 推薦的商品、店家、服務的品質如何呢？社群網站的網友推薦、消費者評鑑就是鄉民的「口碑」，看完了口碑就可放心消費，地點、招牌不再具有絕對的重要性，真正落實「酒香不怕巷子深」的諺語，因此許多名店是藏在：村野間、巷弄內、地下室，網民們按圖索驥，路再遠、排隊再長、預約等候再久都無所謂。

許多人在出國旅遊前都會先做功課，利用網路搜尋：找機票、找飯店、找餐廳、…，到了旅遊當地，有網路地圖的協助，交通運輸完全不是問題，商家的行銷點完全聚焦在網路推薦與網友評鑑，有些商家甚至是由國外紅回國內！

社群經濟

在傳統商務中，有些產業因為規模太小，不符合經濟效益而消失，網路商店解決了這個問題，無限制的儲存空間、展示貨架，非熱門商品也不需要下架，因此許多小眾產業復活了，例如：二手書、二手家具、二手服飾。

學管理的人天天想的就是 Cost Down，這是一種防守策略，但學行銷的人卻必須著眼於「把餅做大」，擴大市場規模，這是一種進攻策略，以二手書為例，一個小區沒有足夠的二手書消費族群，但使用網路串連：一個城市、一個國家、…，產業經濟規模的問題就解決了。

小眾產業的根本問題還是在於推廣、行銷、通路，在傳統商務中，這就是燒錢的活動，是專屬於大產業、大企業的，一般個人、店家、公司是沒有能力負擔的，但在網路環境下，靠著免費的社群網站、創意十足的網紅、無遠弗屆的網路人脈，只要是好商品、好服務、好創意都有機會一砲而紅，資金與企業規模不再是小企業發展的枷鎖。

社群是需要長期經營培養的，透過：好康分享、知識分享、經驗分享，志同道合的人在網路上集結的成本是極低的，因此網路就是新創者存活的樂土，更是小企業集結人脈、拓展市場的利器。

通路創新：讓家成為入口

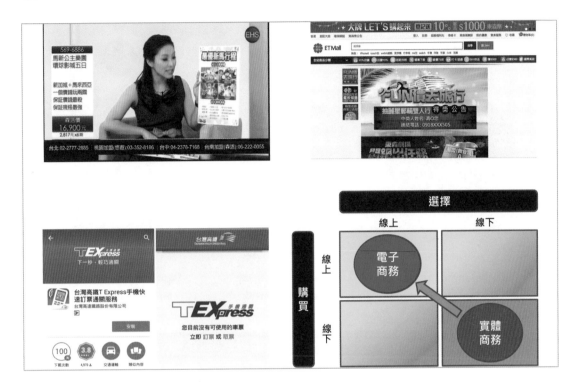

在網路上買東西的確很方便，但卻有 4 個疑慮：會被騙嗎？品質有保障嗎？不喜歡能退貨嗎？退貨需要付運費嗎？

在人手一機的網路時代，網路上購買商品、付款的程序都是簡單方便的，但一般消費者習慣購買前進行商品體驗，以確認商品品質、商品顏色、尺寸是否合適，因此購買個人用商品時大部分會採取實體店消費。

商品體驗一定得到實體店去嗎？在家體驗不是更輕鬆、無壓力嗎？關鍵因素在於「物流」，網路購物 → 在家體驗 → 不滿意免費退貨，若退貨比例偏高，物流費用將會壓垮商家，這是一般人的商業思維，但積極的創業者卻會選擇面對「退貨」所產生的物流費用問題：

- 提高銷量：降低每一件退貨所產生的物流單價

 一棟大樓一次送貨 50 單，又順便回收退貨，單件物流費用是極低的。

- 品質控管：降低因品質問題所產生的體驗後退貨。

- 商品展示：根據消費者的需求，製作商品試用影片、使用說明影片，提供線上服務，降低因產品使用不當、不會使用、產品誤解，所產生的退貨比例。

虛擬實境

VR　　**AR**

Digital environments that shut out the real world.

Digital content on top of your real world.

Digital content interacts with your real world.

VR、AR、MR的差異

在電子商務發展中,將實體商店轉化為虛擬商城,將實體商品轉化為數位商品,是目前產業發展的重點,而以下 3 個工具就是目前最熱門的應用,舉例如下:

> VR（Virtual Reality 虛擬實境）:
> 利用電腦技術模擬出一個與外界隔絕的 3D 立體空間,使用者可與虛擬環境產生互動。主要的用途在娛樂體驗,如:電玩遊戲、電影、演唱會等。

> AR（Augmented Reality 擴充實境）:
> 利用投影技術,在真實世界的場景中投射虛擬影像,著名手遊《Pokémon Go》就是透過手機鏡頭將實際場景與虛擬神奇寶貝結合,是一款互動性極高的 AR 遊戲。

> MR（Mixed Reality 混合實境）:
> 利用體感偵測技術,讓虛擬影像與實體環境進行結合,參與者可與虛擬影像進行互動,體感遊戲是目前最熱門的應用,模擬實作訓練系統更是令人驚豔,例如:外科手術模擬訓練系統、飛機駕駛模擬訓練系統。

目前透過 VR 系統,就可在跑步機上遍覽全球景致,透過 AR 系統,在任何地方都可模擬迪士尼海洋世界,欣賞海豚跳水表演,透過 MR 系統,模擬百貨商城的購物情境:導覽服務、專人諮詢、試穿體驗。

✈ 虛擬實境運用

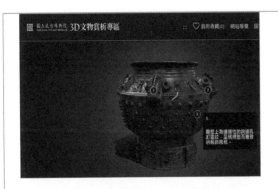

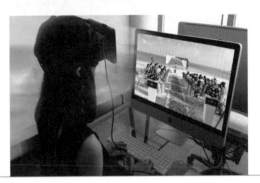

無論模擬技術如何先進、如何逼真,與實際仍有差距,因此在太平盛世、實際環境無使用限制時,模擬技術是不容易推廣、普及的,原因很簡單:「既然有真的,幹嘛用假的!」。

2003 年 SARS 病毒擴散全球,人們害怕感染病毒,因此出國考察、會議全部中斷,因此推動了遠距視訊會議系統的普及,2019 年 COVID-19 病毒席捲全球,學生無法到學校、員工無法進辦公室,因此全面推動了線上會議系統、遠端教學系統,在家隔離期間線上健身課程大賣,線上遊戲公司業績大爆發,連結婚都被迫採取線上模式。

疫情期間,線上模式、模擬系統都已融入一般人的生活,疫情過去後,雖然生活回歸正常,但隨著技術愈趨成熟、系統成本大幅降低,目前線上模式、模擬系統都已成為商品推廣的利器,創造出虛實整合的商業模式,大幅降低企業經營成本,更大幅提高客戶體驗滿意度,在觀光旅遊產業推廣上,VR、AR 的應用更是普及,在高科技手機、軟體的加持下,人人都是直播主,社群平台就是作品分享、發表的舞台。

共享經濟

由於科技進步與通訊網路發達，許多事物由原本購買模式轉換為租賃模式，例如：辦公室自動化設備、運輸車輛、充電寶、…，採取按件計酬或按時計酬的模式，產生兩個巨大的效益：降低費用成本、提高資源效用。

◎ 租賃對消費者的好處：

不需要先付出一大筆資金，依使用量付租金就不用擔心東西閒置的浪費，更有廠商負責維修保養，東西若有遺失或意外毀損，也由廠商負擔風險。

◎ 租賃對廠商的好處：

每個月收租金業績穩定，租金獲利較商品出售的毛利高，因為還包含維修服務，與客戶維持固定服務關係，有利於後續業務推展。

住透天厝 → 住公寓 → 住大樓 → 住社區，這是住屋資源分享的進程，在大型社區中每一位住戶只要付少許費用就可擁有：游泳池、籃球場、網球場、交誼廳、…等等社區共用設施，因此漸漸成為住屋選擇的主流模式，路上隨處可見的 U-Bike、i-Rent…就可知道共享交通工具也成為出行的主流選擇，只要能夠產生效益，似乎是萬物均可分享。

✈ 共享平台

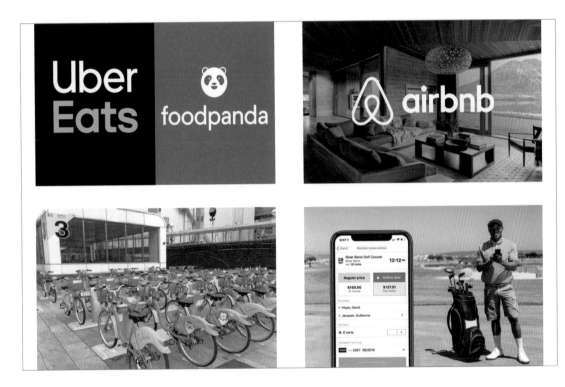

在傳統商務中，小型商家、公司、企業是難以發展壯大的，因為規模太小無力負擔：研發、通路、行銷，造成了：「資本就是一切、大魚吃小魚」的不公平競爭，今日網路普及化，共享平台的出現讓所有小商家可以進行整合，實現：共同研發、共享通路、共同行銷，舉例如下：

⊙ 美食平台：以 Uber Eats 為例，所有平台上的餐飲業者都共享通路，共用外送員，並由平台執行共同行銷。

⊙ 民宿平台：以 Airbnb 為例，讓原本閒置的住家空間釋放出來，提供給旅遊者，產生效益：擴大市場供給、住宿選擇多元化、活化閒置住屋。

⊙ 共享單車：以 U-Bike 為例，場站建構於都會區各個角落，方便借、容易還，本地人不需要自己購買自行車，外地人出了車站就可租借，完善了都會區公共運輸最後一哩路。

⊙ 運動社群：以 Golf 訂位系統為例，平台上整合所有 Golf Club，Golf 愛好者可在平台上查詢所所球場的：價格、優惠、可預訂時間，平台系統更讓個別球友整合為一組，可降低個別球友擊球費用，並提高球場經營效率。

通路轉移問題

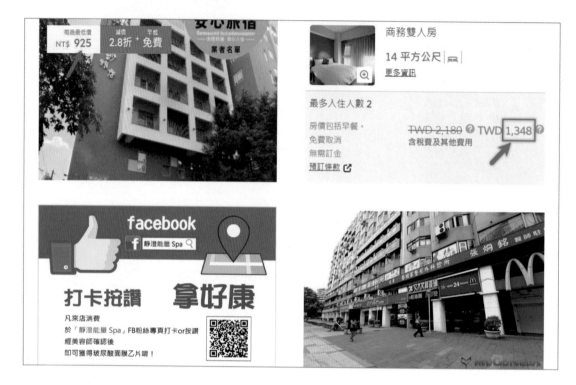

在傳統商務中，「金店面」是重要且珍貴的，行動商務興起後，這個鐵律被打破了，消費者對於商家的認識，不再單純來自於「路過」，反而更多來自於：網友分享、社群網站打卡、網路評鑑，因此郊區、巷弄內、非一樓，也都成為店面的選項之一，甚至許多年輕人採取網路創業模式，不再需要實體店面，就連最傳統的餐飲業，也藉由美食外送平台，輕鬆的將實體門店改為無店舖經營。

有了共享平台後，產業分工更細緻了，業者負責生產、運營，平台負責行銷，來自於平台的訂單把業者餵飽後，多數業者從此淪為代工廠，離開平台就無接單能力，這是非常可怕的，因為分成規則完全由平台單方面訂定。

筆者的親身體驗：

前往台中出差，在網路平台上搜尋到適合的旅店，旅店官方網頁上價格為 1,348 元，由平台業者代銷的價格為 925 元，筆者當然是透過平台訂房，到旅店 Check-In 時，我的個人資料是沒有用的，必須出示平台訂房號碼，住了 3 天，一切感覺都還不錯，就是沒有任何客服人員與我接洽，當然…，儘管旅店服務不錯，下次訂房我還是找平台，我仍然是平台的客人，這對嗎？

🎫 習題

()　1.　以下哪一個項目，不屬於網路科技進化之三個階段？

(A) 行動商務　　　　　　　　(B) 網際網路

(C) 智慧運算　　　　　　　　(D) 物聯網

()　2.　在網路模式中，商業行為的成員通常以什麼符號表示？

(A) 節點　　　　　　　　　　(B) 線段

(C) 等號　　　　　　　　　　(D) 箭頭

()　3.　透過網路對於目標族群進行廣告投放，符合行銷管理中的何種概念？

(A) 價值行銷　　　　　　　　(B) 精準行銷

(C) 關係行銷　　　　　　　　(D) 口碑行銷

()　4.　商家聚焦於網友評鑑與網友推薦的帶來的效應，相當於認同何種行銷觀念？

(A) 價值行銷　　　　　　　　(B) 精準行銷

(C) 關係行銷　　　　　　　　(D) 口碑行銷

()　5.　以下哪一個項目，不是社群網站行銷的特色？

(A) 強調創意　　　　　　　　(B) 志同道合

(C) 雄厚資本　　　　　　　　(D) 經驗分享

()　6.　以下哪一個項目，對於電子商務的敘述是正確的？

(A) 線上選擇、線上購買　　　(B) 線上選擇、線下購買

(C) 線下選擇、線上購買　　　(D) 線下選擇、線下購買

()　7.　以下哪一個項目，是利用投影技術，在真實世界的場景中投射虛擬影像技術之英文縮寫？

(A) AR　　　　　　　　　　　(B) MR

(C) VR　　　　　　　　　　　(D) XR

()　8.　以下哪一個事件，是近年來促成虛實整合的商業模式導入觀光休閒行銷的主要驅動者？

(A) 區域戰爭的衝突　　　　　(B) 中國經濟的崛起

(C) 地球資源的匱乏　　　　　(D) Covid-19 疫情的蔓延

() 9. 以下哪一個項目，不是網路共享平台如：Uber Eats、Airbnb 對於加盟商家之主要吸引力？

 (A) 提升商家知名度 (B) 增加單筆交易利潤

 (C) 擴大銷售管道 (D) 降低門市成本

() 10. 以下哪一個項目，不是餐飲新進創業者加入美食外送平台所能節省之成本？

 (A) 行銷成本 (B) 通路成本

 (C) 店面成本 (D) 食材成本

() 11. 以下哪一個項目，是訂房平台最強的功能？

 (A) 比價 (B) 客戶服務

 (C) 客戶隱私 (D) 尊榮服務

運動休閒創新商務

社會變遷：

農業社會時代多數人天天靠體力進行「勞」動，沒有人會去提倡「運」動，進入工商社會後，多數人靠腦力時時勞「心」，根本沒有機會讓四肢活動，身體缺少活動的結果就是：慢性病纏身、精神耗弱，更產生一個新名詞：「過勞死」，因此由校園到職場開始鼓吹「運動」的重要性，並具體落實：

○ 校園中：中小學每日晨會做早操，每一節課中間休息 10 分鐘，就是希望小朋友離開書桌，起來動一動。

○ 職場中：下午的 Coffee Time，也是鼓勵職工放下工作，離開辦公桌喝一杯咖啡活動一下。

由於職場競爭激烈，生活壓力大，因此不論藍領、白領都需要增加休假日以調節身心平衡，「健康」更是職場高層升遷的重要考量因素之一，因此經濟發達國家均立法實施週休二日制，並根據年資給予職工年度特休假期，以維護國民身心健康。

基於上述的社會變遷，運動產業開始蓬勃發展，在科技的推波助瀾下，運動已成為多數人生活的一部份。

運動產業特殊性

明星養成　　　　　　　　　　　　教育訓練

科技應用　　　　　　　　　　　　公益活動

「鼓勵」是運動產業發展的第一步，首先必須將愛運動的人組織起來，成為各種社群，例如：慢跑協會、登山協會、拳擊協會、棒球校隊、…，有了社群還必須進行交流活動，例如：為公益而跑、大專盃籃球賽。為了讓活動精彩，當然平時就得進行訓練，例如：體育課、校隊培訓、健身房、專項運動培訓，為了鼓勵參與者的投入，就必須創造「明星」，明星就成為眾人的目標，更成為社會道德的模範，最後必須將運動擴散、普及至一般人，這時科技便扮演重要的角色。

人類不文明的時候，國家以武力戰爭來展示國家力量，進入文明時代後，便以體育競技來進行國家對抗，因此無論是大國、小國的政府，均致力於全國體育的推動，而四年一次的奧林匹克競賽就是最大的賽場，所有選手為了爭取國家榮譽，從小就接受極為嚴格的專業訓練，成為「職業」選手，年紀增長所造成的體力衰退是必然的現象，因此頂級選手的職業生涯相當短，退役後只有少數人幸運的轉任為教練，但也只能領著微薄的薪資，因此筆者小時候就聽大人說：「運動員沒飯吃」！

美國是經濟、科技大國，更是體育超級大國，因為它將運動產業「職業」化，將運動包裝為商品，建構運動產業鏈，所有選手在退役後可以在產業鏈中找到生計，沒有特殊體能的人，也能投入運動產業，因此美國成為全球傑出運動員的終極目標。

職業化

業餘運動比賽的觀賞者一般都是親友，都是基於親情、友情贊助，因為業餘比賽精彩程度有限，若要消費者付費進場看比賽，那就得拿出真材實料，甚至接受觀眾的噓聲、退票，要提高賽事的精采程度，唯一的方法就是「職業」化，而要鼓勵人們選擇以「運動」作為職業，唯一的方法就是「高薪」，唯有高薪才能吸引優秀的人才加入。

在職業運動產業中，選手本身就是一個商品，是可以被交易的，戰績好年薪提高，戰績不好立即被低價賣出，因此每一個選手時時刻刻不敢鬆懈，球隊也是可交易的商品，因此戰績差的隊伍，也會被財團以低價賣出，而戰績好的隊伍，也會被財團以高價收購，優秀的隊伍、選手才是吸引消費者買票進場的誘因，他們就是票房保證。

既然觀眾買票進場，那麼比賽就必須夠「精彩」，才能讓消費者乖乖掏錢，因此比賽的節奏必須調整（必賽規則），賽場的設備必須舒服（硬體設備），選手的外表比需專業（服飾），比賽的過程必須高潮迭起（啦啦隊），以上種種都需要一個專業的組織，來負責規劃與執行，以營利為目的職業協會、聯盟因此產生，上圖就是目前最熱門的單項職業運動聯盟。

運動產業生態

比賽所賣出的門票只是運動產業最基本的收入，賽場中小賣部販賣零食飲料也是收入，紀念品賣店內，每一個隊伍或明星球員的球衣、球帽、小飾品也是收入，這些都是看得見的。

明星選手本身就是商品，擁有龐大粉絲的運動員的一切都代表流行，髮型、服飾、舉動都能掀起一片風潮，可為商品帶來極大的廣告效益，頂尖運動員也成為企業、財團爭相簽約的代言明星，這部分的酬勞遠高於運動員合約，例如：Nike 運動用品的經典代言人 Michael Jordan，運動相關產品是一個非常龐大的市場，一個青少年每年買個 3~4 雙鞋是常態，把運動衣當外出服更是流行。

賽事現場直播將運動帶入每一個家庭，賽場中除了選手之外，情緒激昂的觀眾在啦啦隊的引導下，儼然成為賽場的最佳配角，如今主播成為一個專業，啦啦隊成為網紅，觀眾加油的道具成為熱門商品。

只要有比賽就有輸贏，有輸贏就有人想「賭」，目前國際、國內大小賽事都有人賭，有官方的、有合法的、更有非法的，導入高科技後，現場直播賽事的同時，即時資訊、賽事分析提供下注者參考，運動博弈才是運動產業鏈中最大的利益所在。

產業規則

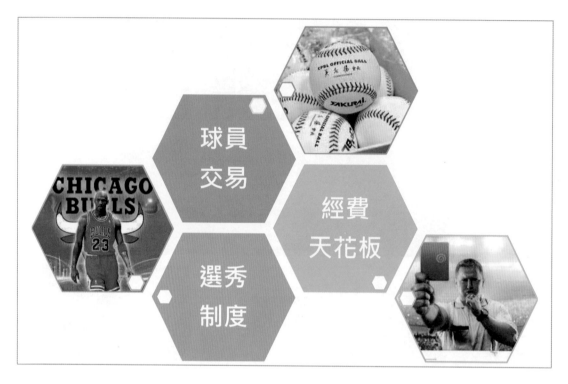

每一個職業隊伍當然都希望贏得比賽，因此不惜重金招募頂級運動員，那最有錢的財團就能網羅最優秀的團隊，果真如此就戰無不勝，那運動比賽就成為資本大戰；反過來說，實力懸殊的比賽是無趣的，唯有大逆轉、不可預期的情節才能讓觀眾們津津樂道成為談資，更成為下一次購票價場的誘因。

職業競賽的經營必須有規則，聯盟或協會底下所由團隊都必須共同遵守，例如：選秀規則、球員交易規則、經費天花板，在這些規則下，所有競賽團隊可自由發揮經營管理創意，有些賽隊花了巨資網羅巨星，卻是虧損連連，有些賽隊專門網羅冷門選手，卻是意外連連，身價扶搖直上。

明星球員的光環會讓許多選手飄飄然，在賽場內、賽場外常會有失格的舉動，因此場內的裁判、場外的教練都必須有絕對的權威性，否則賽事的進行、隊伍的管理都會荒腔走板。

一場世界盃足球賽全球賭資超過數百億美元，對任何人、團體的誘惑力太大，光靠規則與道德是無法防弊的，足球天王梅西不會也不需要打假球，因為梅西的社會價值與本人的商品價值遠遠超過利誘，只有尊重品牌的環境才能避免賽事舞弊。

賽場、粉絲經營

由於在國際賽中的優異成績，因此政府在棒球運動投入大筆預算，加上高中以下校園三級棒球的積極推動，因此民間累積大量的棒球人口與球迷，1989年味全、統一、三商、兄弟等四個企業合力組成「中華職業棒球聯盟」，先後培養出多名優秀選手，後續海外發展都獲得不錯成績，2007年王建民被列入美國 Time 雜誌全球百位最具影響力人物名單，臺灣棒球運動熱潮被推至最高峰。

職業與業餘的差別在於「經營」，球隊必須有票房以維持運作，球員必須有薪資以養家，聯盟發展分為幾下 2 個層面：

⊙ 場內比賽：比賽過程必須精彩、不打假球是最基本的要求，再來必須讓觀眾成為球賽的參與者（粉絲啦啦隊），因此球隊專屬啦啦隊的帶動氣氛變得很重要，便利、吸睛的加油道具更有畫龍點睛之效。

⊙ 場外行銷：精采的比賽點滴必須成為球迷賽後的談資，球星的公益參與、花絮必須被報導，旅外球星的戰績必須加以披露，電視實況轉播賽事，以擴大培養棒球運動人口，加強國際交流以提升職業水準。

為了增加賽事的精采程度，棒球、球棒的規格（提高打擊率）都是經過仔細「設計」的，球員的品牌代言、贊助企業的形象都是球團行銷的一環。

擴大消費族群

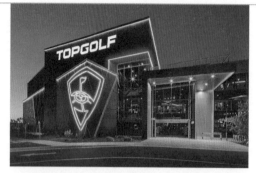

如何讓一般人能夠直接參與運動，並享受運動過程的快樂與成就感，是運動產業發展的重大使命，但一般正式的比賽成本太高，例如：一場棒球得十幾個人同時參與，一個大大的棒球場，一大堆的裝備，普通人是難以參與的，因此必須設計出能讓少數人以低成本參與體育活動的商品，棒壘球打擊場就是一個創新商品，一個人或三五好友都可，在打擊練習場中感受球速的快感，更親自體驗擊球的樂趣，價格更是人人負擔得起。

Golf 一直被定位為貴族運動，昂貴的俱樂部會員證、入場費、正式的服裝、專業的球具，因此並不普及，但卻蘊藏龐大的商機，既然是貴族運動那就必然優雅，場地費很貴那是因為球場精心保養景致迷人，好東西自然是人人喜歡，因此只要能設計出平民化方案，就能獲得一般消費者的認同。Topgolf 就是將 Golf 運動與時尚、娛樂、社交進行結合的高爾夫球交誼會所，運作方式就如同卡拉 OK 包廂一般，每一專區內都可以吃吃、喝喝、聊天，有興趣的人就到前方擊球區去揮 2 桿，所有裝備都由俱樂部提供，由於球內裝置 GPS 定位晶片，因此擊球後，系統還會提供分析資訊：擊球距離、方向、評分，將 Golf 運動娛樂化、社交化，大規模擴大社會參與。

✈ 職業運動與媒體

所有賽事場內的參與者相對於場外的人們都是少數，要想讓場外的人也能參與就必須仰賴傳播媒體，科技不發達時代，只有報紙的隔日報導，後來進步到即時收音機廣播，有了電視實況轉播，才真正讓體育比賽融入一般人生活，如今進入行動商務時代，人手一機（手機）的情況下，隨時隨地都可關心、觀賞賽事，不用再駐足於小吃攤前一起搖旗吶喊。

由於網路普及與無線通訊技術的進步，原本一場比賽由一個賽場的 1 萬個觀眾，擴大為全國的 100 萬觀眾，再擴大為全球的 10 億觀眾，它所帶來的商業利益的完全不同的，以四年一屆的世界盃足球賽為例，全球幾十億觀眾的參與，讓廣告費高達每 30 秒 500 萬美金，各個頂尖球星的身價也高達數億美金，這是一個多麼龐大的產業，更孕育出多大的商機。

透過「轉播」，市場參與被擴大了，也就把產業的餅變大了。餅變大了之後，就人人有份，這是非常重要的產業發展觀念，也是東、西方價值觀的重大差異。短視近利的人考慮的是「免費轉播將使部分人不買票進場」，高瞻遠矚的人謀劃的是「免費轉播讓原本場外人買票進場」，東方人行銷手法是多賺消費的錢，西方人的手法卻是讓利給消費者，你認為哪一種手法更受消費者青睞？

危機 → 轉機

考慮到「有氧」、「健康」，運動一般都偏向於戶外進行，三五好友或家人相約一起運動，更能增加人際互動的樂趣，在 Covid-19 病毒肆虐期間，集體的戶外運動被禁止了，運動產業發展直接陷入困境。

所有人在家上課、在家上班、在家…，所有活動都被侷限在家中，被悶死了、被悶壞了，若長久不運動勢必影響身心健康，因此運動也被室內化了，但由於場地限制，因此運動方式必須進行改良，這時資訊科技、線上遊戲都成為主角。

舊型跑步機、騎腳踏車機都相當無聊，加上螢幕，並在螢幕上播放模擬路況的影片就變生動有趣了。一個人做健身操是枯燥的，結合體感遊戲，健身的人與遊戲螢幕中的角色產生互動是有趣的。透過 3D 模擬技術，原本只動到手指的電玩，轉變為活動全身筋骨的健康體感遊戲，透過即時通訊傳播，私人健身教練可與學員進行線上指導。

疫情過去了，運動產業與電玩產業進行結合，運動產業更深入到每一個家庭，讓所有人都知道利用片段的時間、狹小的空間同樣可以享受運動，運動產業更進一步被擴大了，每一次的危機都是創新商業模式的機會！

隨著時代律動

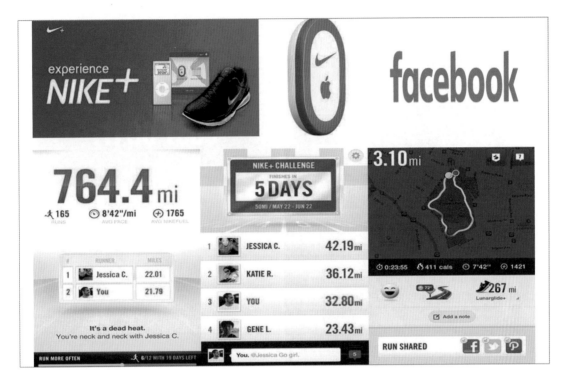

人類是群居的動物，多數時候一群人會比一個人有趣，但要將一群人的時間湊出來是有難度的，尤其是生活在都會中，因此有些人養成了獨自運動的習慣，而跑步就是一個非常適合單人的運動，沒有時間、地點限制，不須要呼朋引伴，在自得其樂的同時，也可以將快樂分享出去。

在物聯網時代「萬物聯網」，手機連網、手錶聯網、…，因此人人 24 小時都掛在網上，因此每一個人的足跡都時時被記錄。Nike 將通訊晶片植入跑步鞋內，所有足部的資訊透過手機上傳雲端，Nike 更與社群網站 FB 合作，建置路跑社群，一個人穿著 Nike 跑步鞋運動的同時，路徑、累計距離、累計時數都被記錄下來，這些資料在 FB 上即時更新，跑者在 FB 上的親友、網友、群友都可同步接收到訊息，按讚、加油、送暖的，從此變成一人運動、多人陪伴。

跑步者的跑步紀錄、行進軌跡、身體狀態（心跳、脈搏、體溫、…）全部上傳雲端，這就是一份運動日記，更是一份即時身體機能監測紀錄，以前的人出問題才進醫院，結果多半是搶救、搶救不及，在物聯網時代，應該是由 AI（人工智慧系統）時時查閱個人生理數據，預先發現病徵，提早通知當事人入院進行進一步檢測，用預防醫療取代急救醫療。

運動明星的價值

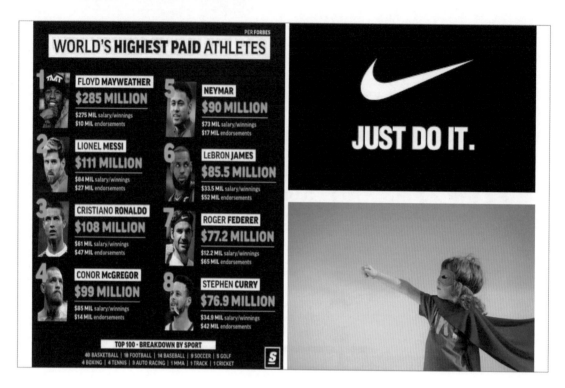

運動員的體能、技巧都是可以訓練的,運動場上也從來不缺優秀的運動員,正所謂:「江山代有才人出,長江後浪推前浪」,但能夠成為一代巨星,被載入史冊讓人緬懷的運動明星卻是屈指可數。

明星是耀眼、閃亮的,因此受到世人關注,尤其成為青少年的模仿對象,所以明星肩負社會責任,除了對專業的執著,更必須熱心公益事務,平日一言一行更需謹慎以對,因為明星在媒體的傳播下,時刻都散發影響力,有人會說:「那不是沒有自我嗎?」,是的,想進廚房就不能怕熱,一旦選擇成為明星就是公眾人物,就不要幻想「任性而為」。

在職業運動中,每一個職業運動員都有經紀人,負責:尋求合約、安排活動、生活照顧。一個成功的運動明星背後必定有一個強大的經紀人團隊,因為運動明星本身是一個價值巨大的商品,需要時時被保護、被加值,許多超級運動明星退役後,投身公益:走入偏鄉、前進戰場、公益募款、為弱勢發聲,這樣的人在西方社會就是經典,西方的資本主義雖然是追求功利,但社會教育、社會價值卻更鼓勵善盡社會責任,因此富人、成功人士對於社會公益的投入,較東方人積極、無保留,由身後器官捐贈、遺產捐贈比例更可看出東西方價值差異。

習題

() 1. 以下哪一個項目，是從事高度腦力活動工作者，最適合的身心舒緩休閒方式？
(A) 躺平靜止休息 (B) 進行低強度運動
(C) 享用美食甜點 (D) 暢遊虛擬遊戲

() 2. 以下哪一個項目，不是有效推動運動休閒產業之方法？
(A) 開辦展覽 (B) 明星養成
(C) 科技應用 (D) 教育訓練

() 3. 以下哪一個項目，是深化運動產業的必然目標？
(A) 職業化 (B) 公益化
(C) 本土化 (D) 普遍化

() 4. 以下哪一個項目，是職業運動產業中最核心的商品？
(A) 賽事門票 (B) 明星選手
(C) 周邊商品 (D) 看板廣告

() 5. 因應職業運動賽事興起之相關博弈事業，主要建立在運動賽事之何種特性
(A) 投入資本密集性 (B) 明星選手光環性
(C) 國家政策保護性 (D) 結果不可預期性

() 6. 職業運動與業餘運動，最大的差別在於何種事務上？
(A) 技術 (B) 洋將
(C) 經營 (D) 跨國

() 7. 以下哪一個項目，不是運動推廣的模式？
(A) 娛樂化 (B) 貴族化
(C) 社交化 (D) 智慧化

() 8. 以下哪一個項目，是運動賽事轉播所要產生的行銷效果？
(A) 擴大市場面向 (B) 削價競爭
(C) 差別定價 (D) 異業結盟

（　）9.　以下哪一個項目，是透過即時網路通訊傳播，與教練或同伴進行異地的健康體感遊戲，所要產生的效果？

(A) 互動性　　　　　　　　(B) 訓練性

(C) 異質性　　　　　　　　(D) 優質性

（　）10.　以下哪一個項目，不是萬物聯網所產生的核心效益？

(A) 資料記錄　　　　　　　(B) 資訊分享

(C) 即時監控　　　　　　　(D) 心情愉悅

（　）11.　以下哪一個項目，是明星運動員在運動產業所扮演的角色？

(A) 品牌　　　　　　　　　(B) 商品

(C) 商標　　　　　　　　　(D) 周邊

餐飲創新商務

吃 吃喝喝是維持生命的必要行為，因此只要有人的地方就會有餐飲產業，而且無論景氣高低，餐飲產業都是剛性需求，什麼都能省、就是吃飯省不了！

諺語：人是鐵、飯是鋼、一頓不吃餓得慌！

經濟發達導致都市化生活方式的崛起，人口大量集中於都會區，造成房價飆漲、店面租金飛漲、人事成本大幅提高，因此帶動了傳統餐飲產業產生質變，因為賣「糧食」是無法負擔高昂的都會區經營成本。

隨著經濟的發達，餐飲產業的發展方向：由填飽肚子提升至美食文化、由物質層面提升至精神層面，一碗滷肉飯可以說出一個故事，有故事的滷肉飯就可帶動所有相關產業，例如：裝潢業、包裝業、廣告業、文化業、連鎖加盟業、…，原來滷肉飯也可以賣得很「時尚」、「高雅」、「文青」！受過高等教育的都會青年是無法從事「髒活、累活」的，因此這些工作便必須以自動化來取代人力，而自動化的前提就是標準化，因此必須透過教育來提升服務層次，商品開發、創意發想、自動化服務、客製化服務、…，都成為今日餐飲產業變革的熱門話題，因此滷肉飯有了故事！餐飲業也演變為服務業、文創產業！

勞力密集

勝利
廚房

餐飲業是一個最古老且傳統的產業，從業人員必須經過長時間學習、訓練，出師之前的薪水微薄、工時超長，工作場域又有一定的危險性，社會地位也不高，直到名廚阿基師的出現…。

廚師是餐廳的靈魂，它的基礎養成教育俗稱需要三年六個月，期間必須經過後廚各個崗位的培訓，由打雜、打下手開始，師傅認可基本功後才有機會親自掌杓，再加上廚房工作環境不佳：高溫、濕滑、器械操作，因此學徒的陣亡率相當高，近年來由於公安法令的要求與餐飲業行業規範的進步，廚房工作環境的改善已有顯著的進步，在「廚藝」相關的電視節目中，各大飯店名廚在電視上進行料理教學，大大提升廚師的社會地位，技職教育的餐飲科招生更是一路長紅。

餐廳內的服務生看起來比廚房輕鬆些，體力勞動少又有冷氣吹，但卻必須忍受「奧客」的嘴臉，必須能處理意外突發狀況，還要讓客人有賓至如歸的感覺，這方面的修練遠比廚房的硬功夫還要艱難，因此前場的離職率更勝於後場。在先進國家的餐廳中，服務人員的主要薪資是「小費」，因此提供的服務也相對專業。

無論是前場、後場，所有工作都是以人為本，需要龐大的人力資源，因此學校教育、職場培訓都是產業發展的核心業務。

餐點標準化

工廠自動化產生 2 個效果：增大產量、降低人力需求，但前提是「產品」標準化，為了解決餐飲業人力密集的問題，餐廳也必須進行自動化！而前提就是「餐點」標準化！何謂標準化？簡述如下：

⟩ 內容：餐點內容、調味料的份量必須固定。

⟩ 程序：烹飪過程中，每一個作業必須依序進行、時間必須固定、環境條件必須固定。

也就是說餐點標準化之後，廚師是誰就不重要了，廚師只要嚴格遵循作業步驟即可，因此初級廚師的培訓期可大幅縮短，餐點的品質也不會因人而異，除此之外，餐點標準化更帶來以下好處：

⟩ 自動化作業：每一個工作崗位都有標準作業程序，便可大幅提高作業效率，以自動化設備代替人工成為可行方案。

⟩ 成本的掌控：廚房的食材管理是一門大學問，有了標準化作業，就可進行先進先出的食材管理，以降低食材的報廢率與人為貪腐。

點餐自動化

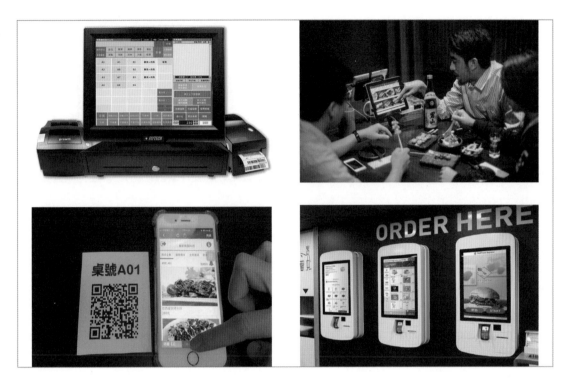

後廚進行了餐點標準化革新的同時，餐廳的前場用餐區也產生變化了！

既要「以客為尊」就必須尊重每一位客戶的「口味」，舉例如下：

- 口味：大辣、中辣、小辣、不辣
- 內容：肉多、菜多
- 添加物：是否添加味素、香菜、大蒜？

在點餐單上提供客戶口味標準化選項，大幅提高客戶滿意度，並提高作業效率及正確性，更因為點餐標準化，因此導入自動化點餐設備成為可行方案，更進一步降低人力需求，更提高出餐效率。

透過整合式資訊系統，客戶可以在手機、平板上點餐，點餐單直接傳送至廚房，透過系統點餐項目可進行整合（同一道一併處理）、優化上餐排序（提高翻桌率），大大提高後廚作業效率，後廚出菜後資訊傳至櫃檯，客戶結帳時，所有消費明細清清楚楚，客戶以電子支付工具（信用卡、手機）付款更可免除找零及偽鈔問題，期末餐廳結帳時，資訊系統更可提供統計資料，無論是前場、後場都可得到明確的回饋以進行改善。

送餐機器人

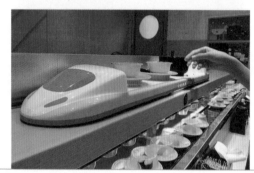
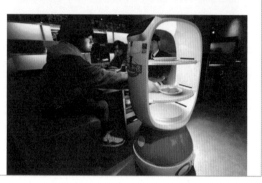

送餐大概是餐廳中最沒有技術水平的作業，但如果工作人員不夠專注，卻可能產生大麻煩，舉例如下：

> 送餐錯誤：將餐點送錯桌。影響：時間延誤、帳務錯誤

> 送餐失敗：打翻餐點、打破碗盤。影響：影響用餐氣氛，客人受傷

近年來許多大型連鎖餐飲集團，逐步採用送餐自動化方案，以降低場內服務人員的數量，並提高送餐品質。日式壽司店是目前市面上較為成功的執行者，創始店是日本大阪的「元祿壽司」，媒體上經常出現的人形機器人屬於行銷噱頭成分居多，目前壽司店送餐自動化應用的情況如下：

> 場地規劃：餐廳硬體設計之初就必須將「送餐自動化」納入考慮。

> 自動給水：每一個座位前方都附設一個開水水龍頭，顧客可以自行加水。

> 自動送餐：早期是一條封閉式的軌道，每一道菜都藉由軌道經過每一個顧客的前面，顧客可自由取用，目前進化為雙層軌道，由電子菜單下訂的餐點會直接送至點餐位置，以提高食品衛生。

> 餐盤回收：每一個座位設有一個餐盤回收口，顧客將空的盤子丟入回收口，系統便會自行統計各類餐點的盤數，並將盤子傳送至洗盤機。

🎬 機器人廚師

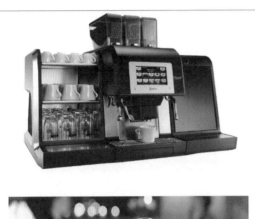

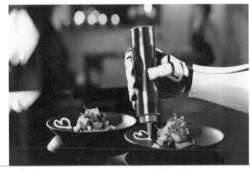

將咖啡豆、鮮奶、水放入咖啡機中,按一下按鈕,數秒鐘後聽到機器啟動的聲音,沖泡好的咖啡注入杯中,這就是泡咖啡自動化,也是機器人廚師的鼻祖,有了咖啡機,你、我、他都可以成為一位合格的咖啡師,因為咖啡機不具備「人形」外貌,因此也很少人認為它是機器人!

「標準化」是自動化的前提,咖啡機的成功在於咖啡製程的標準化:咖啡豆種類、咖啡份量、水量、沖泡溫度高低、沖泡時間長短,製作的程序與條件固定了,咖啡的品質便能達到一定的標準。

專業餐廳廚房中應用自動化設備也非常廣泛,例如:食材攪拌機、炒菜機、包餃子機、…,都是用來節省大量的人力,並提高廚師工作的層次與產值,而目前在螢光幕前炒作的「廚師機器人」話題,是由機器人手臂來模擬廚師做菜時的手部動作,其實就是幫自動化進行完美包裝!

大量使用廚師機器人後,餐飲烹飪技術發展將進入一個新的紀元,文化、創意將被大量融入菜品中,廚藝更包含了美學,每一位廚師更不再受限於本國料理!

註:espresso 咖啡機於 1884 年由義大利人發明並取得專利。

整合式客戶關係管理

從前的人開餐廳很單純，只做鄰里生意，競爭不大，能做到物美、價廉即可，如今在都會區中開餐廳，卻是面臨極大的經營壓力：同業競爭、高昂店租、人事成本、客戶消費習慣改變。

面對經營壓力，維持餐點的品質只算是基本功，還必須展開全方位的「客戶關係管理」，要點如下：

⊙ 平台：善用資訊工具，借助美食平台通路增加客流量。

⊙ VIP：發行聯名卡、VIP 卡以獲得客戶個資，隨時傳遞優惠資訊。

⊙ APP：建立自家專屬 APP，方便客戶訂位、集點、打卡、意見回饋。

⊙ 回饋：認真回應客戶評論，這是網路時代顧客選擇餐廳的重要參考資料。

消費的客戶由「過路客」轉變為「網路瀏覽客」，行銷的通路就由路邊的「招牌」轉換為「網路搜尋」，親朋好友的「口耳相傳」轉變為「網路評論」，房租昂貴的金店面被網紅名店打敗。

許多知名餐廳由第二代接手後，就會對企業進行商業模式的革新，例如：台北知名精緻日式火鍋品牌「橘色餐飲」，在 2020 年的 20 週年慶上發布「跨城市展店」計畫，預計 5 年內進軍 6 都。

✈ 無店鋪經營

消費可分為 2 種模式：

> ⊙ 物質滿足：是一種理性消費，講究性價比。

> ⊙ 精神滿足：是一種休閒享受，講究尊榮禮遇。

餐廳的經營方式也分為 2 種：

> ⊙ 賣糧食的：一日 3 餐，不難吃、價格適當。

> ⊙ 賣料理的：特殊日子，燈光美氣氛佳、價格尊榮。

對於一般餐廳而言，都會區的店租是一筆很大的負擔，因此新店開張、歇業成為都會街景的日常，生意不錯的餐廳依然可能被迫搬移至偏避地點，因為黃金店面店租太高了，沒有網路的時代開餐廳一定要店面，但網路盛行的今天，餐點外送產業發達，店面不再是餐廳經營的「必要」因子，只需要廚房即可，Location 不再重要，房租費用大幅下降，也不再需要內場服務人員，甚至是 Work From Home 的廚房工作室都可接單。

對於賣糧食類型的餐廳而言，憑藉基本廚藝與價格管控，就可在市場上生存，不需要大筆的創業基金，大幅降低固定的經營費用，更提供了二度就業的龐大人力資源。

✈ 共享廚房

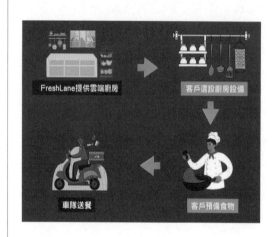

無店鋪餐廳雖然省了昂貴的房租，但廚房的廚具與烹飪裝備，對於創業的年輕人仍然是一筆不小的投資，營業用途的廚房還必須經過各項公安、消防檢查，一般住宅廚房是無法取得執照的。

年輕人創業通常是滿腔熱血，根據行政院內政部統計，新設公司 1 年內不倒閉的只有 10%，5 年內不倒閉的只有 1%，若按照傳統的創業方式，開一個小型餐廳，預備資金動輒 500~800 萬，生意不好 3~6 個月就收攤了。如同放煙火一般，在資金不充裕的情況下，就算最後發現經營上的致命問題，也沒有後續資金進行改正，因此有句俗話說：「人是英雄錢是膽！」。

事業成功是需要經驗累積的，經驗累積就需要資金、時間，而共享廚房就是為餐廳創業者提供的方案，租場地、租裝備，經營團隊只需要攜帶個人工具，就可以立即入駐，不需要大筆的硬體裝備投資額，只需要付租金即可，隨著營業額的改變，可以申請調整：場地面積、廚具設備，就如同樂高積木一般，創業團隊只需要專注於主業「餐點」的品質。

在共享廚房中取得穩定業績後，再考慮自設專業廚房，將可大大提高創業存活率！

✈ 創業先修班

臺灣是全球老闆密集度最高的地方,從前挑一個扁擔走街串巷就可當老闆了,現在法規嚴謹,擺攤還得申請攤販證,當廚師得取得餐飲證照,時代變了!

充滿熱情的社會新鮮人,通常會將創業的歷程簡單化,一切都是做了再說,的確,若沒有這樣的衝動是不容易開啟創業大門的,然而創業開始的每一天都在燒錢,願景實現之前將資金燒光了,就是後悔、失敗!接著懊悔:「如果…」,沒有「如果」,就是這麼現實,輸了就是輸了!

連鎖加盟就是最好的創業先修班,先進入連鎖加盟體系當店員 → 店長,熟悉產業生態,了解同業競爭情況,了解社區生活型態,了解在地消費者習慣,親身體驗一家店的所有日常工作細則,這就是「知己知彼,百戰不殆」,經過整個歷程後,再擬定創業計畫。

參加連鎖加盟還有一個好處,就是借「招牌」。Coke 為何是喝可樂的首選,因為消費者有認品牌的習慣,為何呢?品牌是由過往的生活習慣所累積,是一種信賴、安心。此外,連鎖加盟還提供完整的開業培訓、展店協助、經營顧問,可以大幅提高開店成功率。

連鎖加盟

王品集團是臺灣餐飲業的領導者,他開創了本土餐飲連鎖經營的成功商業模式,目前集團之下有十幾個知名品牌,分別開發出不同的消費族群,王品雖然是連鎖經營,但並不對外開放加盟,是一個中央集權式的管理。

連鎖經營的基本優勢:資源整合、共同行銷、共同研發、共同進貨,因此每一家店的各項費用,都因為集體分攤而大幅降低,由於資源整合,因此有能力進行新品開發、整合行銷,因為量體具有規模,因此新的商品、服務、作業程序,可以透過單點測試,測試成熟後再推廣至所有分店或整個集團,大大降低企業變革所產生的不穩定性風險。

CoCo「都可」是臺灣知名茶飲連鎖品牌,它是對外開放加盟的,藉助外來資金、人才,因此展店迅速,外來加盟者素質良莠不齊,總公司不具有絕對的控制力,因此經常會發生:消費者投訴、加盟糾紛等影響商譽的事件。

連鎖經營是目前多數產業的發展的主流趨勢,因為唯有集中資源才能讓企業變大變強,也唯有龐大的企業規模能夠負擔燒錢的研發、行銷費用。餐飲業更是如此,一旦商譽受損,則會發生火燒連環船的結果,因此危機公關處理是連鎖集團當前最重要的課題。

✈ 時代的演進

時代變遷對餐飲業的影響，分析如下：

- ⟩ 農業時代：只有少數人在外用餐，營業對象也侷限在鄰里，因此餐廳規模小，餐點口味也偏向地區化。

- ⟩ 工商業時代：人口由農村向都會區集中，商業活動發達，餐廳成為交際應酬的主要場所，因此產業規模快速擴大，都會區商賈、居民來自各地，因此口味趨向多元化。

- ⟩ 行動商務時代：雙薪小家庭成為家庭結構主要模式，微波食品盛行，外食產業發達，餐點外送蓬勃發展。

在臺灣的都會區中，每一條街上都有餐廳，每一個巷口都有小吃店，再加上遍地開花的超商，半夜 3 點不想出門，以手機點個外賣直接送來家裡更不是問題，Any Time、Any Where 都有餐飲提供者，因為市場的龐大需求撐起了這個產業。

由於競爭激烈、市場龐大，因此每一家餐廳，都必須對消費客群進行研究，明確執行市場「分眾」策略，以達到目標客戶的消費者需求最大化。

✈️ 廚師的社會地位

在工商業不發達的時代,廚房是一個危險性很高的工作場所,廚師也是一個勞動負荷很高的職業,在漫長的養成過程中薪資低,即使是大廚也都長時間待在後廚,少有與客戶接觸的機會,因此廚師被定位為「勞動階級」。

餐廳規模變大之後,廚房的組織結構改變,人變多了、分工變細了、主廚的領導地位提高了、對餐廳生意的影響力提高了!主廚漸漸成為餐廳的招牌,老饕們也忠實地跟著主廚的味道移動,後廚形成一個團隊,主廚不高興了(待遇不高、禮遇不高),就帶著整個團隊離開,餐廳老闆就必須如同龜孫子般鞠躬哈腰。

產業要健全發展就必須鼓吹「專業」,最有效的方法就是比賽,由產業工會定期舉辦廚神大賽,獲得獎項的餐廳就大肆宣傳,從此座無虛席,得獎的主廚在餐廳的經營上更有決定權,在後廚的團隊運作中更具有權威。

得獎的主廚若具備表演、口說能力,更會成為廚藝節目的名人,阿基師就是最典型的案例,有些外型不錯的廚師更被媒體包裝為「型男大主廚」,從此廚師就由幕後走向幕前,廚師有了專屬的知名度,更成為名餐廳的主角,是具有社會影響力的專業人士。

✈ 專業教育

餐飲產業規模變大之後，原來手把手傳授的師徒制就瓦解了，因為無法滿足市場上龐大的人才需求，因為「廚師」必須被量產，而學校就是大型的人才工廠！

學校教育與師徒式教育的最大差別在於「標準化」，分析如下：

⊙ 學校教育：各種專業必須訂定教學目標，各個科目必須訂定教學大綱，學生的學習成效必須經過公開的檢核，任何事情都是可預期、可遵循、受控制的，這樣的機制是可以累積與複製的，因此隨著時間的演進，學校教育的成效會不斷精進，也就是提高產品的「良率」。

⊙ 師徒制：每一位師傅都有獨門絕學，經驗傳授的效果因人而異，難以追蹤考核學員學習成效，又因為「教會徒弟餓死師傅」的傳統觀念，所謂的「絕學」難以傳承。

目前臺灣的技職教育導入「業師」、「職場實習」2個重要配套，讓理論與實際得以結合，資深大廚可以「技術教師」資格應聘到大專院校擔任教職，不但帶來了實務技術，更引進了產業界的資源，學校成了企業的人才訓練班、人才庫。

✈️ 美食、服務值多少？

人均：US $315

每碗：NT 250

5顆：NT 115

5顆：NT 30

臺灣是美食王國，只說對了一半！臺灣的美食還得是外國人說了算，主導臺灣美食評鑑的是法國的米其林，有了米其林「推薦」、入了米其林「指南」，餐廳的身價就倍數翻漲，除了價格調漲，還得是數個月前訂位。

一碗牛肉麵在中壢 120 元、在台北 240 元、在米其林餐廳可能就是 720 元，差別在哪裡？中壢的牛肉麵便宜，但肉質、肉量未必能與台北相比。台北因為店租較高，一碗牛肉麵必須賣 240 元，但肉品的質與量比中壢的 120 元牛肉麵高，因此價格高但不貴。

米其林牛肉麵一碗 720 元，牛肉的質與量並不會比台北的 240 元牛肉麵來得高，但是店內的裝潢、服務的品質、用餐氛圍卻是一流的，它賣的不再是食物、料理，而是消費感受，是用眼睛、用鼻子、用耳朵來享用美食。

中壢的牛肉麵就如同一家量販店，台北的牛肉麵就如同一家精品店，而米其林餐廳就是完全客製化的 VIP 俱樂部，一碗牛肉麵將市場區分為 3 個層級，這就解釋了：「讀書的目的？」，以創意讓自己的產品、服務加值！

案例：小費 vs. 專業服務

生活水平 > 教育文化 > 多元價值

多數父母的思維還是停留在：「萬般皆下品，唯有讀書高」，因此「工」字不出頭，服務業更被認為是低人一等，這是歷史遺留的單一價值觀問題！隨著經濟發達，教育自然普及，當人人讀得起大學後，文憑滿天下的結果自然是「貶值」，當大家看不起勞力、服務時，因為市場稀缺結果自然是「增值」，因此印證了行行出狀元的說法。

在先進國家只要接受服務就得付小費，機場搬運員、飯店門僮、餐廳服務生的薪資都是以小費為主要來源，嚴格來說，真正付薪資給餐廳服務生的是用餐者，因為「小費」不是固定的，因此能激勵服務人員時時刻刻用心服務，「服務」自然就成為一項專業。反觀臺灣，一般小餐廳是不給小費的，中大型餐廳的小費是固定為 10%，也就是說服務生個人的服務品質與薪資是脫鉤的，服務生的薪資大部分還是來自於餐廳老闆給的固定薪水，因此很難看到優質服務。

當服務生的薪資是偏低的、是固定的，自然就無法留住人才，當餐飲業要進行產業升級時，服務就是關鍵因素，鼎泰豐的服務生起薪 4 萬，必須具備外語能力，談吐、應對接受過完整的訓練，有讀書的服務生才能襯托出美食「文化」。

餐點外送、外帶

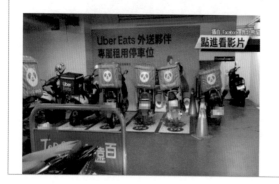

新鮮、溫度是保持食物美味的 2 大關鍵要素，因此在餐廳內用餐最能保持餐點的原味，但 Covid-19 病毒席捲全球後，許多人的消費習慣被迫改變了，因為法令限制，防疫期間餐廳不提供內用，餐廳便得改變經營方式，將店內用餐改變為：外送、外帶，為避免因時間延遲而降低餐點美味，各餐廳也研發出各種因應策略：變更烹調方式、變更餐點、調整配送服務，而消費者也漸漸習慣「外送餐點」。

速食餐廳應該是餐飲業對抗疫情，實施應變方案最即時、最到位的。以麥當勞為例，麥當勞在臺灣的發展主打：「家庭」，媽媽帶小孩、阿公阿嬤帶孫子進麥當勞，因此每一家麥當勞分店都有兒童娛樂間，會舉辦兒童慶生會，餐點加價送玩具，店面的選擇也以多層樓為主，提供舒適的室內用餐空間。

疫情來襲後，麥當勞「得來速」車道大受歡迎，多數人立刻接受外送食物，Uber Eats、Food Panda 外送員滿街跑，目前麥當勞新店規劃改採獨棟式，搭配：停車場、得來速車道，並提供餐點外送員停車專區、專屬取餐區，外送服務已成為速食餐廳的主要服務方式，雙薪家庭的結構下，外食已成為趨勢，疲累時、天候不佳時餐點外送、外帶服務便是最佳的選擇。

習題

() 1. 以下哪一個項目，是連鎖餐飲業能否有效執行其產品與服務的成功關鍵？

(A) 標準化　　(B) 精緻化　　(C) 特色化　　(D) 故事化

() 2. 以下哪一個項目，不是餐飲業培養實作人力的常見方法？

(A) 職場培訓　(B) 學校教育　(C) 專案移工　(D) 專業招募

() 3. 以下哪一個項目，不是餐飲標準化、自動化的好處？

(A) 提高作業效率　　　　　(B) 降低食材成本
(C) 變化獨特風味　　　　　(D) 降低人力成本

() 4. 以下哪一個項目，不是餐廳導入 QR Code 點餐系統對的好處？

(A) 降低人力需求　　　　　(B) 滿足客製化需求
(C) 提高出餐效率　　　　　(D) 增加點餐正確性

() 5. 以下哪一個項目，是日式迴轉壽司店中自動化效益最高的？

(A) 自動給水　(B) 自動送餐　(C) 自助回收　(D) 自助結帳

() 6. 以下哪一個項目，不是餐飲業導入自動化廚房設備如食材攪拌機、炒菜機、包餃子機的主要目的？

(A) 節省人力　　　　　　　(B) 提升廚師工作效能
(C) 擴大產品差異性　　　　(D) 將產品標準化

() 7. 在餐飲消費者由「過路客」轉變為「網路瀏覽客」的過程中，以下哪一個項目，取代了過去的街邊招牌？

(A) 網路搜尋　(B) 傳單廣告　(C) 跑馬燈廣告　(D) 電視購物

() 8. 隨著餐飲外送產業的發達，以下哪一個項目，是餐飲業者降低成本支出最顯著的？

(A) 店租成本　　　　　　　(B) 食材成本
(C) 權利成本　　　　　　　(D) 人力成本

() 9. 以下哪一個項目，是提供餐廳創業者的育成基地，鼓勵餐飲創業研發及商業模式設定的新型態服務？

(A) 餐飲青創基地　　　　　(B) 共享廚房
(C) 餐飲育成園　　　　　　(D) 雲端餐飲服務

（　） 10. 以下哪一個項目，不是加入連鎖加盟產業對於創業者之好處？
 (A) 瞭解同業競爭狀況 (B) 瞭解消費者習慣
 (C) 瞭解店家經營細則 (D) 取得不敗創業基礎

（　） 11. 以下哪一個項目，不是連鎖經營的基本優勢？
 (A) 共同行銷 (B) 共同進貨
 (C) 共享利潤 (D) 共同研發

（　） 12. 以下哪一個項目，是行動商務時代，餐飲業主要的變革？
 (A) 餐點口味地區化 (B) 餐點外送蓬勃發展
 (C) 餐廳交際應酬多 (D) 企業壟斷餐飲市場

（　） 13. 以下哪一個項目，不是餐飲業辦理料理比賽的主要目的？
 (A) 追求餐飲專業 (B) 製造行銷話題
 (C) 包裝明星廚師 (D) 爭取政府補助

（　） 14. 以下哪一個項目，是餐飲人才的養成中，學校教育與師徒教育之最大差別？
 (A) 標準化 (B) 專業化
 (C) 安全化 (D) 商品化

（　） 15. 以下哪一個項目，是一般高檔價位餐廳的競爭優勢？
 (A) 優質消費感受 (B) 快速穩定品質
 (C) 簡單方便餐點 (D) 專業技術導入

（　） 16. 臺灣餐飲現場消費者甚少支付小費，或固定支付 10% 服務費，以下哪一個項目，是現行小費制度產生的弊病？
 (A) 公平合理，不用跟同事計較小費分配
 (B) 簡單明確，不用為了小費刻意討好
 (C) 得過且過，反正怎麼做都拿一樣多
 (D) 這樣也好，你不給我也就不拿無妨

（　） 17. 以下哪一個項目，是麥當勞規劃得來速、歡樂送專線等服務的主要訴求？
 (A) 美味需求 (B) 健康需求
 (C) 便利需求 (D) 省錢需求

觀光創新商務

交通便捷了，臺灣也變小了，筆者經常早上在台北搭高鐵，上午 9 點在高雄開教師研習會，下午 4 點研習結束後，由高雄搭高鐵回台北吃晚餐，這樣的台北←→高雄一日生活圈已是很多人的共同經驗，搭配高速公路、環島鐵路與密密麻麻的省道（縣道），國內旅遊的時間成本大幅降低，正常的週休 2 日就可隨時出行，大大促進國內旅遊的發展。

隨著全球航空業的蓬勃發展，十幾個小時的飛行航程就能由亞洲飛到美洲，因此國際旅遊變得非常親民，連續假期時，很多人選擇以鄰國旅遊來取代國內旅遊，日本就是臺灣人出國旅遊的首選。

經濟發達了，節奏快速的都會生活讓人焦慮，因此各國政府紛紛立法，讓週休 2 日、年休制度形成常態，職場人士更是需要利用休假來紓壓，而觀光旅遊就是紓壓的最佳選項。

拜科技的進步與通訊設施普及之賜，出外時：交通、語言、旅程規劃都不再是問題，一支手機完全搞定。觀光旅遊的範圍由國內走出國外，型態由大型固定行程團遊轉變為小型客製化行程，更有許多旅遊愛好者投入背包客自助旅遊，觀光產業進入一個多元發展的新時代。

遊程規劃

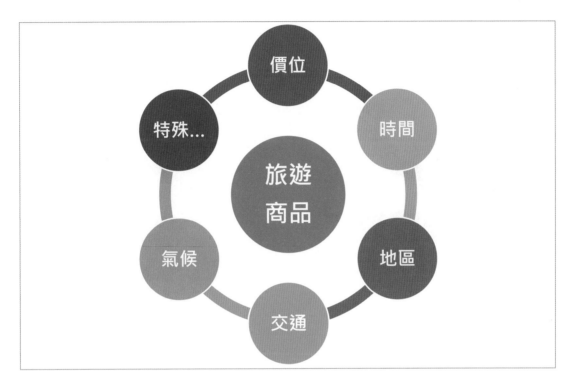

旅行社推出旅遊商品前，必須針對旅遊商品進行遊程規劃，以下是幾個關鍵考量因素：

- 價位：銷售目標族群？消費能力的範圍？
- 時間：行程的天數，這牽動了住宿、餐飲、交通成本。
- 地區：哪一個國家？哪一個地區？這牽動了交通時間及交通成本。
- 交通：落後國家都會區交通擁塞的情況很嚴重，時間掌控度很差，即使是先進國家，也常因天候因素產生交通中斷的不可控狀態。
- 氣候：每一個國家、地區都會有最佳旅遊季節，指的是天候狀態，以印尼峇厘島為例：5~8 月（乾季）是最適合出遊的月份。
- 特殊：有些地區有嚴重的宗教、文化、戰爭問題，各國政府也會對該地區發出旅遊警示，甚至禁止國人前往。

導遊 vs. 科技

科技推進了自動化的的進程，許多原本靠人力的工作被機器取代了，例如：停車收費、工廠生產、車站售票、…，在行動裝置普及的今天，觀光客藉由各式各樣的 APP（如：電子地圖、語言翻譯、線上訂房系統）就可暢行全球，因此「科技將取代人力」的偽命題再次出現！

人力時代的旅遊產業是不發達的，只有少數人可以出國旅遊，就算是國內旅遊的頻率也不高，因為「時間」、「價格」成本太高，在科技進步的加持下，旅遊的時間、價格成本大幅下降，人人都可負擔旅遊的費用，因此帶動了產業發展。科技發展把旅遊產業的餅做大了，更讓導遊省去許多「苦活、累活」，科技時代下的導遊必須轉型、提升，善用資訊工具提升服務層次、品質，導遊賺的不該是「工錢」，而是「智慧財」。

筆者於 2023 年夏季陪同家人完成一趟印尼峇厘島旅遊，行程中峇厘島的市區路況擁塞嚴重，導遊與司機大哥藉由 Google Maps 找出最佳路徑，使用通訊裝備與後續提供服務的廠商一一聯繫，充分掌握時程後進行後續行程的機動變更，並與旅遊團客們協商，大大的提高客戶滿意度，旅程中產生的狀況是商品規劃無法顧及的，臨時應變計畫更是 APP 無法代勞的，科技與專業是互補而不是替代的！

旅遊 4 個基本服務

一個國家、地區要發展旅遊產業，必須先健全以下 4 個要素：

⟩ 交通：交通的便利與否決定了「時間」成本，難得的假期是珍貴的，若將時間浪費在交通問題上，行程中各項活動的時間勢必受到壓縮，甚至必須取消，最後的客戶滿意度是必是不佳的。

⟩ 語言：前往不同語言的地區或國家旅遊，溝通是一個很大的問題，國際性都會區為了方便外國旅客，所有的道路指示、交通運輸都會有雙語（本國語、英語）標示，先進國家的教育普及且多元化，一般國民的外語能力都不差，因此就形成一個對外國觀光客極為友善的城市。

⟩ 運輸：走馬看花的觀光巴士旅遊模式漸漸式微，取而代之的是自由行，讓旅客可以對城市進行深度探索，因此觀光友善城市必須提供多元交通運輸工具，例如：火車、公車、捷運、計程車、分享單車。

⟩ 資訊：景點、交通、飯店、餐廳、…，這些旅遊資訊都是外地旅客需要的，機場、車站、飯店櫃台都是提供這些資訊的便利窗口，交通部觀光局、各縣市政府觀光旅遊局就是這項業務的主要推手。

觀光智慧工具

行動商務時代來臨！一支手機行遍天下…，但請特別注意：下了機場第一件事就是「買一張當地的手機 SIM 卡」！

⟫ 電子地圖：住哪裡？去哪裡？附近的餐廳、商場、景點…？電子地圖完全搞定，而且是以旅客慣用的語言，筆者的手機到了美國依然是顯示中文。

⟫ 語言翻譯：需要與當地人交流、詢問資訊時，還是無法避免使用當地語言，手機上的語言翻譯 APP 就是最佳協助工具，日本政府為了推廣東京奧運，更推出專屬翻譯機，協助各國競技選手與旅客。

⟫ 電子支付：出外旅遊攜帶大量現金是不方便、不安全的，若還需匯率換算就更加麻煩，現金收支對於商家、旅客可能隱含偽鈔風險問題，目前國際性都會商店多數接受電子支付。

⟫ 人工智慧：去哪玩？有什麼特色？在地特殊民俗文化？附近相關景點？…，谷大哥（Google）、ChatGPT 都能提供近乎完美的回覆，還可線上進行翻譯。

✈ 看天（物聯網）吃飯

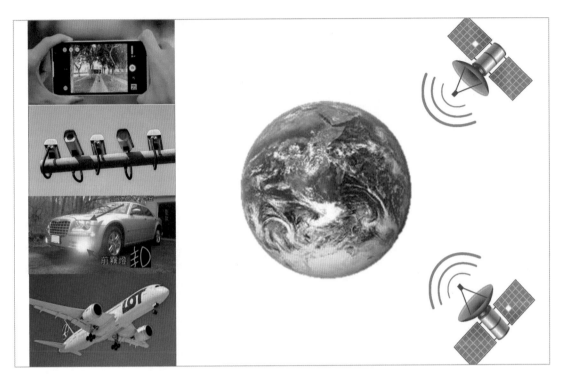

旅遊業是一個看天吃飯的產業，天氣不好多數人會選擇待在室內，外出的行程就會延期或取消，因此天氣的變化大大的影響營業額！

目前氣象監測技術已相當成熟，除了在各地設立固定式氣象監測站外，還利用各種移動裝置（如：飛機、衛星、車輛、行人），隨時蒐集來自於各地點的環境資訊（例如：照片中的明亮度、監視器中車流量、汽車前霧燈開啟狀態），借助物聯網技術這些資料被傳送至雲端資料庫，在 AI（人工智慧）的協助下，這些資料被解讀為有助於提高氣象預報準確度的資訊。

規劃旅遊行程之前，若能精準掌握氣候的狀態，便大大降低旅遊行程被延期或取消的風險，另外一方面，旅遊業者也可在掌握氣候資訊的前提下，事先規劃天氣變化的替代方案，甚至在天候不良的日子推出適當的室內行程，充分利用氣象資訊來創造營收。

既然是「預測」就存在「不準確」性，目前有保險公司推出氣象險，無論是旅遊業者或是旅客都可購買保險，以保障因氣候變化所產生的旅遊損失，如今的看「天」吃飯，指的是天上「雲端資料庫＋AI」的準確氣象預報系統。

導覽、導遊

消費者的慾望是無限的，因此廠商必須不斷開發出新的服務，而原有的服務還必須維持，因此提供服務所需的人力需求不斷提高，人事成本也居高不下，當然最後的解決方案仍然是回到：科技、自動化。

導覽、導遊是旅遊行程中 2 個核心項目，目前自動化的實施現況介紹如下：

⊙ 導覽：小區域行程介紹稱為導覽，例如：博物館、遊樂園、…，作業模式較為固定，目前自動化程度可以達到 100%，路線指示牌、說明看板是最基本的導覽方式，先進一點的，會提供電子看板或固定式導覽機，應用手機 APP 或 AR 導覽系統是目前的發展趨勢，而導覽機器人受限於成本，目前只能算是一個話題。

⊙ 導遊：大區域的行程服務稱為導遊，要熟悉行程及當地景點特色，服務還包含：醫療照護、康樂活動、活動接洽、突發事件的應變處理。導遊提供康樂活動以帶動歡樂氣氛，機動性的調整行程及活動接洽，行程中一旦發生突發狀況，例如：交通堵塞、活動延時、遊覽車爆胎、氣候突變…等，導遊就必須快速調整後續行程，並與相關活動廠商逐一確認，這部分是決定旅遊滿意度的關鍵點。

退休旅遊

旅遊需要 2 個要素：錢、閒，而退休人士就是有錢又有閒的族群，先進西方國家的觀念較為開放，認為退休後就該享受人生，因此針對退休人士所開發的旅遊商品比較豐富，反觀亞洲人的保守文化，首先是退而不休，還得幫小孩照顧孫子，哪來的空閒！再來是勤儉持家，要將財產留給子女捨不得花，哪來的閒錢！

退休族群有其特殊性，在商品規劃是必須特別注意，介紹如下：

> 行動力：退休人士一般都超過 65 歲，因此行動力、體力特別弱，有一定的比例還得使用助行器，因此在活動安排、交通工具都必須充分評估。

> 時間性：退休人士有的時間，不需要跟在職人士爭旅遊旺季，因此可在旅遊淡季針對退休人士提供優惠方案。

> 活動：退休人士受限於體能狀態，因此知性活動會優於體能活動。

> 輔助：住房安排、餐廳用餐、遊覽路線，都必須充分考量無障礙空間，完整的醫療配套方案更是重中之重。

✈ 醫美、健檢旅遊

「命」很難改，但拜醫學科技進步之賜，變更「顏值」卻是輕而易舉！

韓劇行銷全球，劇中男主、女主個個顏值滿分，但仔細一看，好像都是雙胞胎，原來都是人工俊男、人工美女，而韓國就是整形外科最發達的國家，許多韓國小女孩的成年禮物居然是「整形」，這也已經成為韓國的次文化，而且是具有經濟產值的文化。韓國是多數中國愛美女性整形的第一選擇，為了推動整形觀光產業，韓國仁川機場還開闢整容專區。

愛美女性是一個很龐大的族群，但這個族群同樣具有特殊的考量，介紹如下：

⊙ 價格：為「美」願意付出極大的代價，包括：時間、金錢。

⊙ 隱私：希望變美，但又怕被人說是「做」出來的，因此隱私很重要，這也就是為何選擇出國進行整型手術。

由於臺灣的全民健保非常成功，同步帶動了醫療健檢產業，對於周邊國家而言，搭飛機來臺灣進行健康檢查也是物美價廉，因此健檢旅遊也成為臺灣觀光產業的一個特色商品。

宗教、民俗旅遊

精神寄託是身心健康的重要環節，而宗教更是許多人心靈庇護所，因此所有種族都有其特定的宗教信仰，在臺灣「迎媽祖」就是最盛大的宗教活動：

> 每年的春天，是臺灣海線的宗教盛事——白沙屯馬祖進香遶境，由苗栗通霄鎮開始出發，徒步抵達雲林北港朝天宮，全程八天七夜的時間，三百多公里的路程，都要與海風、艷陽、微雨以及春天善變的酷寒與炙熱搏鬥。

一場活動下來，參與人次超過百萬，對於旅遊業而言當然是一大商機，從前的人將宗教活動視為「修行」，必須吃苦才能彰顯誠心，記得：「時代變了！」，有消費能力但缺乏時間、體力的信眾也應被鼓勵參與，把餅做大才是真正商機：

- ◎ 白天苦行，晚上 SPA 鬆筋骨，充電後再出發。
- ◎ 年長者由褓姆車全程陪同，隨時提供中途休息與醫療。
- ◎ 每日數十萬人的移動隊伍，體力透支下的特色便當。
- ◎ 為特定族群設計套裝行程，甚至以 AR（擴充實境）技術讓信眾在家參與行腳。
- ◎ 宗教是最容易帶動文創產業的活動之一，媽祖玩偶、T恤、…。

運動旅遊

美國是全球商業最發達的國家，任何東西都可以包裝為「商品」，而運動是最成功的行銷案例，MLB（職棒大聯盟）、NBA（美國職籃）、NFL（美式足球）都是職業運動產業的閃亮巨星。

透過電視轉播，職業運動賽事深入全球每一個家庭，在先進富裕國家，比賽結果是一般人社交的話題，在貧窮落後國家，運動明星的榮耀與薪資，就是貧窮小孩美國夢的開端，運動更是國力的具體展現，因此運動產業是全球共通的。

臺灣不是體育強國，但在某些領域卻有特色，臺灣的自行車產業規模是全球最大的，Giant（捷安特）更是全球知名品牌，臺灣的宜蘭、花蓮、台東沿線，有面向太平洋的絕美海景，更有背靠中央山脈的壯闊山景，在公路沿線建自行車專用道，當地居民對面對來自全球的自行車愛好者更是比讚加油，更有外國友人盛讚「臺灣最美麗的風景是人」，硬體（自行車產業）＋軟體（自然景觀、交通規劃）＋人文（友善住民）是無可替代的商品競爭力。

臺灣自行車運動實力雖不出眾，但擁有大量的自行車運動人口，更吸引全球自行車愛好者，將職業運動休閒化是運動旅遊的核心賣點。

📋 產業發展政策配套

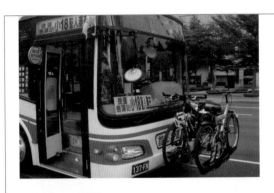
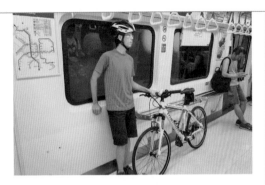
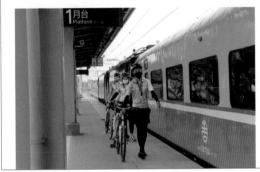

延續上一節的討論…

要讓自行車旅遊產業在臺灣壯大,光是有宜蘭、花蓮、台東的天然優越條件是不夠的,自行車是一個大型物件,而且是隨身的,以下就是 2 個主要議題:

> ⊙ 在不適合騎乘地區,「自行車」要如何搭乘大眾運輸呢?

> ⊙ 在適合騎乘的地區,如何確保騎乘的安全呢?

某一台北的市民,想規計畫一場花、東單車之旅,自行車如何運至花蓮呢?可以搭公車嗎?可以搭捷運嗎?可以搭火車嗎?可以人車一同嗎?在馬路上騎乘自行車安全嗎?如果上述問題有任何一個答案是否定的,外國的旅客會選擇到臺灣進行自行車旅遊嗎?而以上問題的解決方案,涉及到:

> ⊙ 縣市政府:公共汽車發展方案、捷運車廂規劃方案、自行車專用道規劃

> ⊙ 鐵路局:環島火車實施規劃、車站站體及車廂自行車無障礙空間規劃

> ⊙ 中央政府:自行車相關交通法規制定

羅馬不是一天造成的,產業發展由口號落實到政策,最起碼是 10 年起跳!

美食旅遊

在臺灣無論在鄉村或都市，飯店、餐廳、路邊攤、夜市到處是美食，甚至連便利超商都提供 24 小時多元化的熟食，在都會區更可吃到全球各地的餐飲，對於外國料理的接受度是 100%，臺灣人愛「吃」，臺灣更是飲食產業發展的天堂。

每一家百貨公司人潮最多的地方一定是「地下美食街」，臺灣人把「美食」當休閒，家人相聚、朋友相會、同事聯誼第一選擇就是「餐廳」，到外地旅遊歸來也一定會帶些當地「名產」作為伴手禮，可見美食已經是臺灣人 DNA 的一部分了。

透過美食節目的熱賣，各地隱藏版美食一一曝光，許多人到外縣市旅遊時也會按圖索驥，並在社群媒體上打卡、按讚、分享，因此成就了許多網紅名店，這就是美食旅遊的起點。

YouTube 自媒體盛行，人人都可以成為「食尚」玩家，許多年輕人開設的創意料理餐廳，在媒體的推波助瀾下也一夕爆紅，再加上米其林推薦的桂冠，許多餐飲名店還得提前 3 個月預約。臺灣目前已具備美食旅遊產發展的所有要素，就缺一個產業資源整合的力量，「產業整合」一直是臺灣產業發展的痛點，因此產業附加價值低，若透過完美的通路與行銷包裝，一碗「街邊滷肉飯」立刻翻身為「國宴滷肉飯」，以文化、創意為靈魂的美食才是無可替代的。

✈ 追星旅遊

韓國是文化輸出大國，藉由國家政策補助，韓國的演藝產業十分發達，韓劇侵入全球各國的家庭中，在臺灣由於這股韓風，韓國泡麵大賣，年輕人一開口就是「歐爸歐爸」，八點檔電視頻道幾乎被韓劇所壟斷，政府為了阻擋來自外國的文化侵略，不得已修改廣播電視法，限制外國節目的播出頻道與時數，真是一股強大的「韓流」！

除了韓劇，韓國的偶像天團們更是繞著地球跑，在世界各地舉辦演唱會，最誇張的是「江南大叔」以一首洗腦神曲「騎馬舞」紅遍全球，而忠實的歌迷、影迷、粉絲更是組團全程捧場，在接機大廳、在住宿旅館外、在演場會現場如影隨形，當然這些粉絲的集結還是得依靠社群軟體，在追星 APP 上，大家分享藝人的資訊：活動、行程、花邊新聞、…，每一個粉絲團都是一個龐大的社群，而且是有組織、狂熱、有消費能力的社群。

因為韓劇盛行，許多臺灣學生選修韓語課程，寒暑假旅遊選擇韓國行程，就是為了探訪劇中的各個景點，品嘗劇中的料理，這樣的成功不是運氣，更不是流行，是有計畫的文化輸出，藉由文化輸入培植國家品牌，再以國家品牌帶動所有產業，我們所看到的追星旅遊只是文化輸出的副產品。

✈ 在地體驗

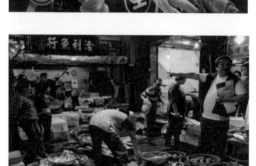

隨著經濟高度發展，旅遊產業已趨向於成熟，廠商間競爭激烈，因此旅遊商品不斷出陳出新，團進團出的固定行程不再獲得消費者青睞，取而代之的是深度旅遊的「客製化行程」。

貧窮時重「量」，因此一個行程得跑遍大江南北，起的比雞早、睡的比狗晚，不斷的搭車趕場，越玩越累，富裕時重「值」，追求的是身心靈的釋放，因此旅遊的方式改為「慢活」，停留在一個地點，深度體驗當地：美食、文化、民俗。

國人出國第一選擇為日本，很多人都去過日本 N 次，而且不會膩，為什麼？因為日本各地城市都富含深深的文化底蘊，近年來有許多人選擇：自駕遊、自助遊，當然這有賴於：日本漢字、資訊科技、英文的協助，再加上日本對於觀光產業的推展不虞餘力，因此提供外國人友善的旅遊環境。

許多臺灣人對臺灣的認識是局部的、片面的，因為資訊來源只有媒體報導，缺乏親身的體驗與感受，而這些才是旅遊的核心價值，臺灣 18 天生啤酒、東港鮪魚、梨山高麗菜，只有親自嚐一口才能確實感受，臺灣各地的人文更必須透過實際生活來感知，看再多、聽再多都無法打動心靈！

旅遊文創

旅遊途中的每一個景點都值得紀念，最典型的方法就是購賣具有當地特色的紀念品。筆者年輕時到美國加州的 Disney 玩，看到 Disney 卡通水晶紀念品愛不釋手，中年到日本東京旅遊，看到可愛的文創小飾品，更是忍不住買回來當伴手禮，近幾年看到精緻的鶯歌的陶瓷，真想帶出國送朋友。

文創是旅遊的附屬產品，但卻是一種智慧財，不需要資本、不需要勞力、也不需要水電資源，只需要教育、腦力，年輕時受舊式價值觀的荼毒，認為音樂、美術、勞作都不能當飯吃，唯有：英、數、理化才能富家強國，iPhone 騰空出世徹底顛覆筆者的價值觀，iPhone 的價值不在於創新科技、不在於精密製造，iPhone 賣的是創意、時尚，手拿 iPhone 就是潮，蘋果電腦內建字體就是漂亮，非蘋果陣營的手機不斷主打產品規格、性能，但價格就是低，蘋果手機的新品光是顏色創新都讓消費為之瘋狂。

旅遊紀念品是旅人日記的一部分，擺在客廳中、書案前，隨時能勾起美好回憶，許多人更藉由舊地重遊來追逐青春的尾巴。精緻的紀念品很少聽人嫌貴，有時價格還會成為一種炫耀指標，這是一本萬利的產業。

🎫 旅遊傳奇：Las Vegas

Las Vegas 是旅遊產業的神話，將沙漠變樂土，更將成功的商業模式複製到全球各地，一個成功的個案只能帶來小財富，而一個可以複製的商業模式卻是聚寶盆，介紹如下：

> ⊙ 立法：內華達州為了引進外來資本、激活地方經濟，州議會通過博弈合法化法令。

> ⊙ 法治：賭博產業涉及龐大經濟利益，一直都由地方黑幫所掌控，內華達州建立明確博弈事業管理法則，並引進全球資本，讓博弈事業公開、透明，並接受政府管理。

> ⊙ 分配：以法律合理分配「廠商」得利，因此吸引全球資本投入。

以上三點看似簡單，卻都是違反傳統價值，因此臺灣的澎湖博弈公投失敗了，但臺灣人依然是好賭成性，只不過由檯面上轉為檯面下。亞洲也有許多地區在發展博弈觀光產業，例如：馬來西亞雲頂賭場、中國澳門賭場、新加坡賭場，背後的老闆全部是 Las Vegas 的金主，每一個新賭城直接套用 Las Vegas 成功商業模式，因為是相同的老闆，不存在被搶走蛋糕的問題，而是共同把蛋糕做大。

習題

() 1. 以下哪一個項目，不是科技創新促進觀光旅遊蓬勃發展的原因？
(A) 旅遊資訊容易取得 　(B) 運輸資訊及時更新
(C) 共享平台資訊交流 　(D) 週休二日鼓勵出遊

() 2. 以下哪一個項目，是針對旅行者族群特性所開發出遊程商品？
(A) 冬遊北海道冰雕之旅 　(B) 銀髮族武陵農場賞櫻行程
(C) 峇里島 SPA 悠閒遊 　(D) 浪漫歐洲鐵路旅行

() 3. 以下哪一個項目，是科技應用逐漸取代傳統服務的進程中，旅遊從業人員應採取的應對態度？
(A) 用時間換收入 　(B) 用勞務換收入
(C) 用智慧換收入 　(D) 用購物換收入

() 4. 以下哪一個項目，不是發展旅遊產業的核心要素？
(A) 交通便利性 　(B) 語言友善性
(C) 資訊易得性 　(D) 人口稠密性

() 5. 以下哪一個項目，不是出國旅遊可利用手機完成的事項？
(A) 提供導航資訊 　(B) 兌換實體貨幣
(C) 給予旅遊推薦 　(D) 進行語言翻譯

() 6. 以下哪一個項目，是針對旅遊活動可能因為天氣造成延誤及損失，所推出的保險產品？
(A) 意外險 　(B) 旅行平安險
(C) 氣象險 　(D) 健康險

() 7. 以下哪一個項目，是觀光餐旅業針對服務人力不足的缺口，長期努力目標？
(A) 提高薪資水平 　(B) 引進外籍人力
(C) 減少服務內容 　(D) 設計自動化科技方案

() 8. 以下哪一個項目，是退休族群的休閒旅遊規劃中，最不受到限制的？
(A) 行動能力 　(B) 出遊日期
(C) 餐食內容 　(D) 作息規劃

() 9. 臺灣的醫療體系完整且醫療技術先進，以下哪一個項目，是臺灣旅遊商品推廣的強項？

(A) 深度旅遊 　　　　　　　(B) 長住旅遊

(C) 醫療旅遊 　　　　　　　(D) 美食旅遊

() 10. 以下哪一個項目，是宗教旅遊產生的實質效果？

(A) 精神寄託 　　　　　　　(B) 美食嚐鮮

(C) 治病消厄 　　　　　　　(D) 求神問卜

() 11. 以下哪一個項目，不是推動單車旅遊的重要商品競爭力？

(A) 硬體 (自行車產業) 　　(B) 軟體 (景點與路線規劃)

(C) 人文 (友善的社會環境) 　(D) 交通 (安全的公路自行車環境)

() 12. 以下哪一個項目，是結合火車與自行車的複合旅行模式？

(A) 火馬旅遊 　　　　　　　(B) 雙鐵旅遊

(C) 鐵馬旅行 　　　　　　　(D) 風火輪旅遊

() 13. 以下哪一個項目，是臺灣美食推廣的核心要素？

(A) 文化、創意 　　　　　　(B) 美味、特色

(C) 物美、價廉 　　　　　　(D) 新奇、另類

() 14. 以下哪一個項目，是透過傳播媒體形塑演藝明星的國際知名度，進而吸引外國觀光客入境旅遊模式？

(A) 追星旅遊 　　(B) 文化旅遊 　　(C) 深度旅遊 　　(D) 媒體旅遊

() 15. 以下哪一個項目，不是深度旅遊中強調在地體驗的內容？

(A) 美食 　　(B) 文化 　　(C) 民俗 　　(D) 刺激

() 16. 以下哪一個項目，是文創產品作為旅遊伴手禮的核心價值內容？

(A) 便利性 　　(B) 回憶性 　　(C) 保值性 　　(D) 可用性

() 17. 以下哪一個項目，不是 Las Vegas 推動賭博旅遊成功商業模式的關鍵？

(A) 立法 - 博弈合法化

(B) 法治 - 博弈事業公開透明

(C) 分配 - 合理分配廠商利基

(D) 保護 - 限制僅有外國賭客可以進入

住宿產業創新商務

住宿業是一個古老又傳統的產業，更被視為看天吃飯的產業，淡、旺季的業績變化十分劇烈，而住房的供給量卻幾乎是固定的，因此淡旺季的住房價格差異極大，說得誇張一點就是：「三年不開張、開張吃三年」，這種現象對於整體觀光產業發展是非常不利的。在人手一機的網路環境下，透過手機APP、網路平台，淡季時的優惠方案快速地傳達到消費者手中，透過網路平台的整合，小型旅店、偏鄉民宿可輕易加入全球行銷的行列，市場的資訊流通效率提高後，消費者取得更實惠的住房選擇，旅店業者的整體效益提高，形成產業的良性循環。

由於通訊的發達，消費者與旅店之間的溝通與聯繫完全無障礙，對於旅遊的客戶滿意度提升有極大的助益，旅店的新商品、新服務、優惠方案也更容易傳遞給消費者。

但不可諱言的，住宿產業仍面對以下 2 個問題：

⊙ 人力成本高漲，大型旅店導入「自動化設備」成為必要的策略方案。

⊙ 面對高度同業競爭壓力，導入 CRM 系統，提高客戶滿意度，刻不容緩。

全球連鎖飯店集團

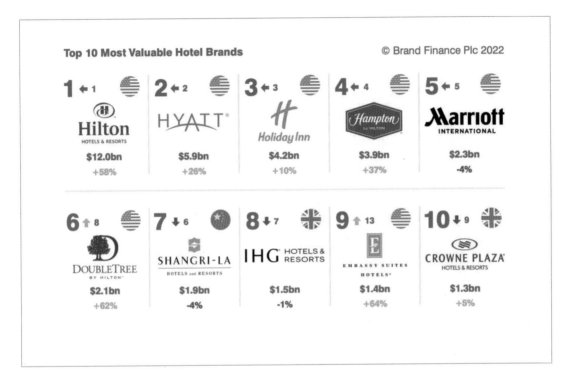

跨國連鎖飯店是一般人出國旅遊住宿的首選，因為他們提供完整一條龍服務，住宿期間多的是驚喜（完善的服務）、少的是驚嚇（標準化作業），更由於正派經營，因此大型旅遊仲介業者也樂意與他們合作。

跨國連鎖飯店是一種資本密集的產業經營，提供住宿只是基本功能，為了提供一條龍服務，業務還會向外延伸至：餐廳、運動、表演、休閒、美容、運輸、賭場、宴會廳、展場、商場，對於定點式度假的旅客而言，待在飯店內就可獲得所有的服務，另一種類型的跨國連鎖飯店是位於都會區，以提供商業旅行住宿為主要服務，但也提供游泳池、健身房等基本健身設施。

大型跨國連鎖飯店大多提供各地業者申請加盟，許多在地飯店遇到經營瓶頸時，選擇加盟大型連鎖飯店是一種常見的策略，因為大型連鎖飯店提供以下競爭優勢：

- ⊙ 標準化作業程序 → 提高服務品質。
- ⊙ 大型的經營量體 → 降低人事、經營成本。
- ⊙ 品牌知名度 → 創造商品溢價空間。

旅館的種類

早期的旅店就是單純提供「住宿」功能，隨著消費者需求多元化，旅店的經營模式也產生了以下的質變：

⊚ 都會大飯店：複合式經營，除基本住宿外，婚宴、展場、會議廳都是主營業務。

⊚ 都會商旅：提供物美價廉的住宿服務，除基礎商務設施外，附加功能不多，一般規模不大，目前更進化出：背包客旅店、膠囊旅店，以超低單價滿足低端需求。

⊚ 渡假飯店：提供多元的休閒設施，飯店所在地多半有：景點、特殊人文景致，除了讓旅客享受飯店內設施外，飯店還會整合區域觀光資源，規劃套裝行程以服務入住旅客。

⊚ 民宿：一般都是當地居民將自家中多餘的房間提供給外來的旅客，此類的旅客多半是進行深度旅遊，感受當地居民的日常生活，民宿一般就提供：床＋早餐，也就是 B&B（Bed and Breakfast）。

臺灣的民宿就是變形的鄉間小旅館或 Villa，並不是住家空閒房間的分享，多數是看到旅遊商機後，搶建違法大型農舍（豪華別墅），並以「民宿」登記營業，與 B&B 的原始精神有極大的落差。

旅宿產業特性

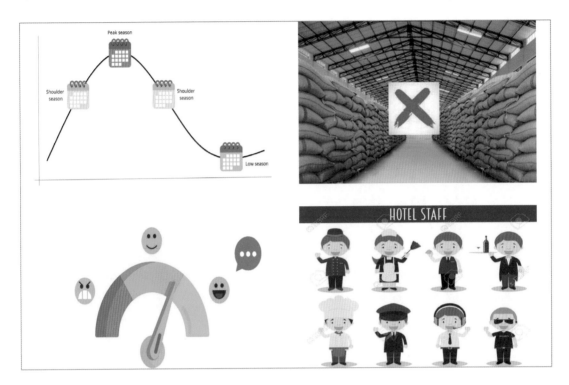

實體商品：今天賣不掉就明天賣，生意興旺就增加產能，生意差就降低產能，生意更差就裁員，並以臨時工取代正職員工。

旅店房間：今天沒有租出去，使用權就消失了，無論淡旺季，房間數是固定的，由於是純服務業，因此員工素質相當重要，以臨時工替代正職員工將會產生客戶滿意度的下降。

旅店的大宗客戶來自於旅遊，因此業績額在淡季、旺季之間產生極大的差異，因此在淡季時提高住房率是旅店經營的成敗關鍵，一般的做法如下：

> 引進商務型旅客：
> 　與企業客戶簽約，提供優惠價格、住房升等，可大幅降低淡季的空房率。

> 開發特殊團體旅客：
> 　退休族群：時間彈性大，優惠的價格很容易將他們引導至淡季旅遊。
> 　公務部門：有經費預算限制，優惠價格很容易將他們引導至淡季旅遊。

> 客戶關係管理：
> 　旅客進入旅店中，就是進入放鬆、休息的狀態，服務的品質會在旅客的心中留下深深的印記，因此以優質服務讓住客成為回頭客是旅店經營的不二法門。

精準市場定位

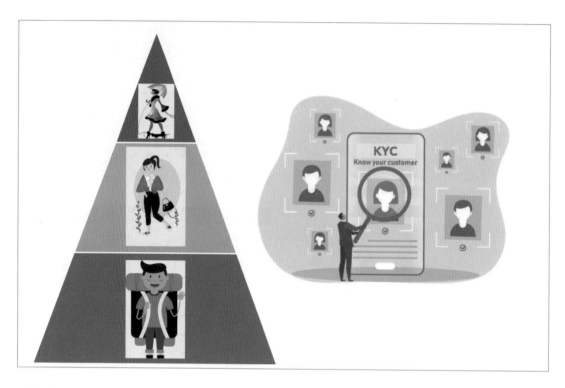

多數的商品規劃案都是貪心的，希望消費的客層：8~80 歲、男女通包，事實上卻是不可能的，因此便成為最差勁的企劃案，因為沒有成功的聚焦主流客層，結果就是爹不疼、娘不愛，多方都不討好。

俗話說：「有捨才有得！」，必須先鬆開手掌放掉一些東西，手掌才能騰出空間再次抓取，以臺灣觀光業為例：政府開放陸客團來台，確實在旅客人數上有了爆炸性成長，但由於來台的陸客團多數是低團費，相對的旅客素質就偏低，在公共場所常有不文明的行為，因此對日本團、歐美團產生排擠效果，陸客不來臺灣之後，台北街頭的日本客、歐美客又變多了。

旅宿業的經營與客戶滿意度高度相關，一旦被市場定位、被消費者認知，既有印象便很難改變，因此精準的市場定位非常重要，了解自身的條件，調查周邊競爭對手，訂定長期市場經營策略，營造出自己的特色：

> 背包客旅館：低價、方便。
> 民宿：在地、溫馨、整潔。
> 商旅：商務設備、乾淨、價格。
> 國際觀光飯店：賓至如歸、豪華大氣。

開源 vs. 節流

樂觀的人勇於投資，悲觀的人勤於節流，這 2 種人都有失敗跟成功的案例，究竟哪一種策略才是正確的，這個問題永遠不會有答案。

筆者想以下列案例來比較東西方的決策差異：

- Covid-19 席捲全球，初期全球政府束手無策，接著歐美國家採取的策略是「自然免疫」+「疫苗研發」，亞洲國家採取「關閉國門」+「嚴防死守」，尤其以中國的病毒管控政策最為離譜，結果是歐美國家最早恢復正常生活、市場秩序，中國歷經長達 3 年的封城、封國，至今經濟面臨崩潰風險。

- 經濟風暴來臨時，美國的大企業、大銀行說倒閉就倒閉，員工立刻回家吃自己，因此風暴過後 2~3 年立刻回復元氣，景氣再創高峰，反觀亞洲國家，「大到不能倒」是全民的共識，政府、企業都要民眾共體時艱，結果日本經濟歷經了 30 年的蕭條。

因病毒而死亡是生物進化的過程，必須先認知再求對應之策，一味的追求短期的低致死率，是一種愚民政策，破產、倒閉是資本主義的寶貝，破產後的企業資源（人員、資產）得以重組，產生更佳的效率，而「大到不能倒」就是縱容無能領導的持續。

業務擴張的時機

高價買入　　　**低價賣出**

在股票市場中，一般的股民都是追高殺低（越漲越買、越跌越賣），因為這就是人性（追高：貪婪、殺低：恐懼），多數的企業經營也是一樣，因此有一種歷史規律：「當某一個國家推出摩天大樓時竟是景氣結束的開始」。

經濟火熱時，多數企業全力衝刺、擴張，眼中滿滿的美好未來，但經濟寒冬來時，卻採取縮衣節食的策略，眼前只剩下灰濛濛一片。旅宿業的床位供給、環境改善、客源開拓都不是一朝一夕可成，然而景氣好時生意鼎盛，維持正常運作都力有未逮，當然不適宜進行企業擴張，反而是景氣寒冬、業務清淡時，才是進行企業擴張的最佳時機，但因為人性的貪婪與恐懼，讓多數人在錯誤的時機進行企業擴張。

不景氣時進行企業擴張的好處：

⊙ 人員招募容易、培訓成本低、人員離職率低。

⊙ 蓋新飯店、進行內部裝修，對日常營運干擾低，費用更低。

⊙ 各式行銷活動費用低、能見度高，一塊錢可當三塊錢用。

⊙ 景氣翻轉時以全新面貌擁抱市場，領先競爭同業。

以「服務」為本質，以「價格」為工具，開拓客源、建立長久關係。
千萬記得！任何沒有租出的房間，產值都為 0。

淡季的經營策略：開源

不景氣時，觀光產業被歸類為非必要的「奢侈」產業，在整體市場萎縮的情況下，各旅店的空房率大幅飆高，目前多數旅店採取的策略不外乎以下 2 項：

⊙ 裁員減薪，控制費用。

⊙ 加入「住房網」，以低價進行促銷。

這 2 個策略都是用力而不用心，時間拉長了旅店一樣倒，因為在「住房網」上所有旅店都可隨時降價，低價所建立的品牌效益最終是歸於住房網而非旅店，因此開拓客源才是旅店唯一活路，儘管不景氣，商務旅遊仍是剛性需求，只是出差頻率、費用降低了，以下為經典行銷案例「羊毛出在狗身上」：

> 航空公司推出飛航旅程積點方案，積點可賣回給航空公司，也可將積點兌換為座艙升等，也就是企業出錢，負責選擇機票的出差員工獲利。

上面的策略若將行業改變為「旅店」，獲利的對象改變為「企業」，那旅店便必須提出企業版的積點方案，企業在撙節開支的政策下，必會「鼓勵」員工前往簽約旅店住宿，不但可符合企業住宿費用限制，更可得到住房升等的好處，應對不景氣，旅店需要的是更積極的開源策略。

成本 vs. 邊際效益

> 獲利 ＝ 收入 － 變動成本（A）－ 固定成本（B）

多數的製造業的 (A) 較高，因此透過降低成本就可提高獲利，但是旅宿業卻是 (B) 極高，因此降低成本對於獲利影響極低，因此極大化「收入」才是提高獲利的正確策略，收入公式如下：

> 收入 ＝ 平均單位房價（A）X 房間數（B）X 住房率（C）

在不景氣期間，(A) 一定是受到壓抑的，(B) 住房不滿的狀況下提高房間數是無意義的，因此關鍵變數就 (C) 住房率，房間沒有租出去一切都是 0，儘管價格再低，只要租出去就是淨賺，因此上圖中的各項住房優惠方案，都是不計成本，因為租不去才是最大成本。

行銷經典名句：沒有賣不出去的產品，只有賣不出去的價格！

旅館自動化

旅館自動化有 3 個效益：

◎ 降低人事成本：

旅館業是一個勞力密集的產業，人事成本相當高，因此投入高額資本支出推行作業自動化，以降低人力需求有其必要性。

◎ 提高作業效率：

不涉及與客戶產生互動的作業，都適合進行自動化，如房務清潔、備品補充、客房服務，導入自動化系統除降低人力需求外，還會提升作業效率，更易於考核服務成效。

◎ 提高住客私密性：

住房是住客的私人空間，多數的住客對於私密性都有高要求，因此降低服務人員在租房期間進出住房的次數是絕對必要的，更可有效降低房客個人物品遺失的客訴事件。

所謂的自動化並不是使用「人型」機器人來取代真人，而是由導入「標準化作業」入手，採用自動化硬體或軟體來達到自動化作業，以降低人力需求，例如：線上 Check-In、Check-Out APP，房間內建置小型物品傳送管路，從系統上改善作業方式，進而達到提高效率並降低人力需求。

人力資源配套方案

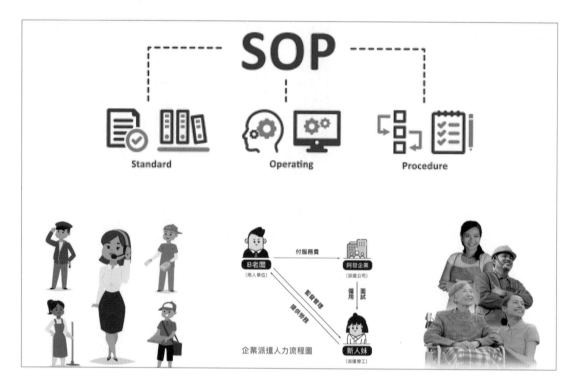

隨著經濟的發展，各國勞工保護法令愈趨成熟，企業經營面臨 2 大問題：薪資成本高、勞動力不足，尤其是勞力密集的旅遊相關產業，因此企業與政府提出以下解決方案：

- ⊘ 兼職人員：企業僅保留基本作業人力，遇到營業尖峰時段、突發業績成長，以兼職人員彌補人力缺口，避免非尖峰時段的人力閒置。

- ⊘ 人力派遣：將勞力密集、非核心作業外包，由人力仲介公司負責人員招聘，企業可簡化人員管理問題，更無須負擔勞工退休金。

- ⊘ 引進外勞：政府針對本國人不願從事的工作（危險、辛苦、骯髒），開放企業或個人申請外國勞工來台工作，解決工廠生產、建築工地、病患看護的人力缺口。

以上 3 個方案都有共同的問題：員工的忠誠度，既然是「按件計酬」、「按時計酬」，那就是「臨時性的外人」，是只能要求用力而無法要求用心的，也就等於一部較為靈活、可隨時上線的「機器」，要想能夠運作順暢，就必須建構完整的 SOP（標作業流程），在 SOP 的管控下，確保每一項作業的：流程、準則都被確實執行，如此一來；服務品質才不會因為人力資源方案的差異產生負面結果。

旅遊就是為了「充電」

交通運輸是旅遊不可或缺的工具，車輛更是最方便的區域性交通工具，但隨著環保理念抬頭，車輛快速的由燃油車進化為電動車，然而電動車充電樁基礎建設建置速度，與社區大樓建置充電樁法規，卻趕不上電動車產業發展，因此「旅程焦慮」成為電動車發展的痛點。

由於目前電動車每一次充電時間大約半小時（快充），充電的方便性遠不如燃油車的「加油」，但若在一般家庭設置充電樁，利用下班回家後夜間充電一點問題也沒有，但平日工作、外出旅遊時卻是極為不方便，對於旅遊業而言，旅館就是每一個旅程的夜間休息站，也是最適合設置電動車充電樁的地點，對於電動車充電系統公司、電動車旅遊者、旅店形成 3 贏的局面。

TESLA 是目前全球電動車的領導廠商，在全球布建的充電樁系統輾壓所有企業與政府，購物中心、餐廳、旅店都是 TESLA 合作建置充電樁的對象，目前充電樁的建置對於一個餐廳或旅店是一個亮點，當電動車普及化之後，沒有充電樁的地方是不會有消費者，更不會有遊客的，包括大型的遊覽車都將全面進化為電動車，所有的停車場在法令的規範下，必須提供充電樁，可以預想到的，無線充電樁將會是下一個主流應用。

旅館房價與休假制度的關聯

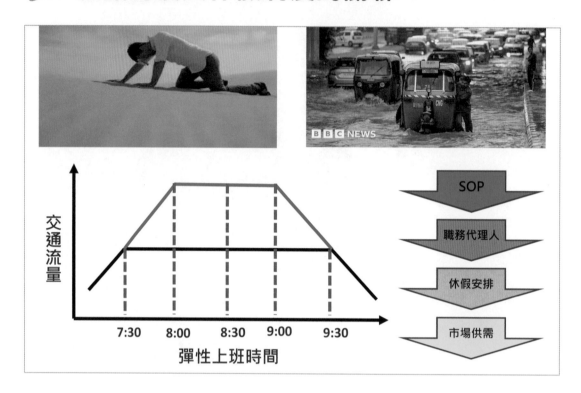

疫情解封後國內旅遊並未迎來高潮，業績只達疫情前同期六成，而出國旅遊的國際機場卻是不斷加開班機；另一方面，來台旅遊的國際觀光客也明顯下降。以上 3 個結果說明了：旅遊需求沒有衰退，但是國內旅館價格太高、CP值太低，因此國內、外旅客選擇了替代方案。

筆者認為臺灣旅館房價居高不下的根本原因在於：供需失調，旅遊淡季時旅館住房率太低，業者經營困難，旺季時業者想盡辦法撈本，因此拼命抬高房價，然而消費者並不是笨蛋，網路上隨便搜尋就會發現：出國玩便宜多了，所以旅遊旺季時形成「有行無市」的現象，只有受到時間限制的少數旅客被迫接受不合理的價格。

政府為了提振國內旅遊產業，推出了不少政策，但都是治標不治本，例如：每一個年度的國定連假安排，希望讓旅遊安排更便利，但卻造成連假期間旅遊需求暴漲，業者哄抬價格的現象。反觀國外先進國家，由於作業標準化的推行，職場上落實代理人制度，因此每一個人都可以在產業淡季期間安排年休，每一個產業的淡旺季交錯，因此有效降低旅遊淡旺季的需求差異，對於旅館業者而言：「淡季不淡」，對於消費者而言：「旺季不貴」，這才是 Win Win的根本解決方案。

習題

(　) 1. 以下哪一個項目，是人力成本高漲時代下，大型旅宿機構的必要應對策略？

(A) 提高住房價格　　　　　　(B) 減少服務密度
(C) 導入自動化服務設備　　　(D) 減少住宿供給

(　) 2. 以下哪一個項目，不是大型連鎖飯店的競爭優勢？

(A) 標準化作業程序　　　　　(B) 品牌知名度
(C) 相對低廉的住房價格　　　(D) 大型經營量體

(　) 3. 以下哪一個項目，與 Homestay 一樣，是將自家中多餘的房間提供給外來的旅客？

(A) B & B　　　　　　　　　(B) B2B
(C) B & Q　　　　　　　　　(D) B2C

(　) 4. 以下哪一個項目，不是促進旅宿業在淡季提高住房率的方法？

(A) 引進商務型旅客　　　　　(B) 開發特殊團體旅客
(C) 落實客戶關係管理　　　　(D) 鼓勵員工優惠住房

(　) 5. 以下哪一個項目，對於旅宿產品特色的敘述是錯誤的？

(A) 背包客旅館：低價、方便
(B) 國際觀光飯店：賓至如歸、豪華大氣
(C) 民宿：豪華美食、智慧設備
(D) 商旅：商務設備、乾淨、價格

(　) 6. 以下哪一個項目，是正確的敘述？

(A) 為了長治久安，大企業要盡量不讓它倒閉
(B) 採取封控式的病毒防疫方法證明是正確有效的
(C) 企業破產後重組，其實是資源有效再運用的過程
(D) 樂觀的人勤於節流、悲觀的人勇於投資

(　) 7. 以下哪一個項目，不是不景氣時進行企業擴張的優點？

(A) 人員招募容易
(B) 行銷費用低
(C) 建設過程對日常營運干擾低
(D) 更容易取得股東資金挹注

（　）8. 以下哪一個項目，是經濟不景氣造成旅宿業空房率上升時期，旅宿業求生存應採取的策略？

(A) 開拓剛性客源　　　　　　(B) 減少服務密度

(C) 減少人力需求　　　　　　(D) 暫時停止營業

（　）9. 以下哪一個項目，在旅宿業的成本及獲利結構中，提高獲利的正確策略？

(A) 極大化整體收入　　　　　(B) 降低固定成本

(C) 提高住宿單價　　　　　　(D) 提高附加收入

（　）10. 以下哪一個項目，不是旅館自動化產生的效益？

(A) 降低人事成本　　　　　　(B) 提高作業效率

(C) 提升服務接觸溫度　　　　(D) 提高住客私密性

（　）11. 以下哪一個項目，不是旅遊產業面對缺工問題的有效解決方案？

(A) 聘用兼職人員　　　　　　(B) 減少服務內容

(C) 引進外籍勞工　　　　　　(D) 委託人力派遣

（　）12. 在電動車逐漸普及的環境中，以下哪一種業者普設充電樁，可提供民眾駕車旅遊最大的便利性？

(A) 旅宿業者　　　　　　　　(B) 百貨業者

(C) 運輸業者　　　　　　　　(D) 觀光景點業者

（　）13. 以下哪一個項目，是臺灣旅館房價居高不下的根本原因？

(A) 業者將本求利　　　　　　(B) 民眾消費力太差

(C) 民生物價高漲　　　　　　(D) 旅遊供需失調

全球行銷

筆者曾經連續 5 年前往印尼峇厘島旅遊，也曾去過其他東南亞諸國旅遊超過 10 次，但同類型的國內旅遊（臺灣墾丁）卻不到 5 次，原因歸納如下：

> 東南亞諸國旅遊的費用比墾丁低，飯店服務比墾丁好。

> 東南亞諸國旅遊生態環境比臺灣更原始、自然。

> 印尼峇厘島的氣候比臺灣好（乾燥）。

東南亞諸國的經濟發展雖然比不上臺灣，但大型國際觀光飯店卻都是由跨國集團所經營，服務品質遠高於臺灣飯店。由於法令的限制，臺灣觀光景點的開發與經營是脫鈎的，以基隆北海岸為例，擁有全球一流的岩岸景觀，卻是一毛錢也賺不到，遊覽車載來一車車的遊客，拍完照、上完廁所後，遊覽車又將所有人載走了，沒有留下任何觀光財，真是好山、好水、好傷心、好無奈…。

觀光客就是有錢、有閒的群體，什麼地方好、有特色、性價比高，就去什麼地方，目前臺灣觀光產業就只能以時間限制來留住有錢沒閒的在地觀光客，一有連續假期，國內觀光客也出國旅遊了。放寬法令限制，引進國際財團投資觀光業，讓觀光景點開發與經營一體化，才能提供一條龍服務的多元觀光服務，否則臺灣的觀光產業只能企盼再一次 Covid-19 病毒鎖國。

已開發國家

所得稅率
> 40%

Adopt a Pet!
(We're pretty lovable)

全球人均GDP排名2023

1	2	3	4	5	6	7	8	9	10
Luxembourg $132.37K	Ireland $114.58K	Norway $101.10K	Switzerland $98.77K	Singapore $91.10K	Qatar $83.89K	United States $80.03K	Iceland $75.18K	Denmark $68.83K	Australia $64.96K

亞洲人均GDP排名2023

1	2	3	4	5	6	7	8	9	10
Singapore $91.10K	Qatar $83.89K	Israel $55.54K	Hong Kong $52.43K	Macao $50.57K	United Arab Emirates $49.45K	Japan $35.39K	Brunei Darussalam $35.10K	Taiwan $33.91K	Kuwait $33.65K

歐美國家多半是經濟發達：教育程度高、薪資高、社會福利好，落實：環境保護、歷史遺跡保護、歷史文物保存，人們的生活的追求多半已由物質轉向精神。在高度的職場競爭壓力下，各國都已建立完備的勞工保護法令，工會組織勢力也異常強大，因此勞工權益獲得極大保障，勞工的工作時數、年休天數都受到法令保護。

在東南亞旅遊時，常會看到歐美旅客帶著一本書躺在海邊、泳池邊，享受陽光、飲料、放空過一天，對他們來說，度假就是休息、放鬆，企業也認為適當的休息有助於提高員工工作效率，因此歐美人士都有規劃年度休假的習慣。

經濟發達國家有優厚的社會福利政策，更鼓勵在職員工自行提撥薪資進行各項理財投資，並享受稅賦減免，因此退休後多半可以達到財富自由，這一群有錢、有閒的銀髮族就是市場消費主力，由於退休人士的時間彈性特別高，因此也成為旅遊淡季時享受促銷折扣的主要消費族群，這些人雖然精打細算，但卻有極高的消費能力，因此銀髮族旅遊方案，多半是低團費與自費行程多元化的精緻產品設計。

計劃型渡假是歐美人士旅遊的特點，而早鳥優惠的行銷方案更是極具吸引力，無須保證金的旅程預定更是讓消費者無心理負擔，旅遊業者根據訂單的情況，進行各項資源的調度、整合，因此有能力提供優惠的價格。

開發中國家

常言道：「富過三代才懂吃與穿」，臺灣經濟自 1960 年代進入工業化生產之後，已歷經 60 年，也就是邁入第三代了：

- ⊙ 第一代：努力就為了吃飽，賺更多錢是人生的目標，沒有人過勞死，卻多的是窮死，勤儉持家是美德，消費就是罪惡。

- ⊙ 第二代：產業由製造業轉型為貿易業，良好的教育體系培養出優質人力，生活不再刻苦，也開始嘗試享受生活。

- ⊙ 第三代：人人有飯吃、有書念、工作機會多，有人奮戰不懈闖入世界賽局，也有人直接躺平成為啃老族。

經濟發展過程中產生的三代人，有完全不同的價值觀、消費方式，目前第三代雖然接受西方教育，但骨子裡還是保守思維，雖然接受新事物，卻缺乏創新的能力，政府為追求短期經濟成長，對於智慧財產權的保護也未盡全力，因此創新人才難以養成。

在旅遊商品中，消費者在意的是「價格」多過於「價值」，性價比幾乎成為選擇商品的主要評估依據，因此行程一定得豐富（起得比雞早、睡得比狗晚），如果價格高就一定要份量十足。

✈️ 商品規劃：錢、閒

 有閒、無錢 有錢、有閒

 無錢、無閒 有錢、無閒

本節我們將進行簡化版的旅遊商品規劃，筆者定義旅遊消費者的 2 個關鍵特質：錢、閒，根據這 2 個特質可分為 4 個象限，以筆者自身經歷分析如下：

> 無錢、無閒：年輕時要養家、薪資低，只能聽著別人炫耀出國旅遊多好玩，看著影片內景點多漂亮，心中蓄積「我也要旅遊」的強烈意願。

> 無錢、有閒：工作漸漸穩定之後，帶著全家前往東南亞旅遊團，唯一考量：便宜就好。

> 有錢、無閒：隨著收入的增加，工作也愈加繁重，休假時間是非常珍貴的，要求老婆選擇中上等級旅遊行程（便宜沒好貨），避免因服務品質不佳敗了遊興。

> 有錢、有閒：努力工作一年，帶著老婆前往大溪地，參加的行程是 2 星期、US ＄ 1.5 萬 / 人。
> （受限於價值觀，此旅遊經驗是筆者移居美國弟弟的）

很顯然的，不同的族群也不同的消費需求，經濟越發達的地方，消費需求差異性越大，目前中、高檔旅遊商品都提供客製化服務，1 對 1 導遊、2 人成行服務也是處處可見。

分眾市場

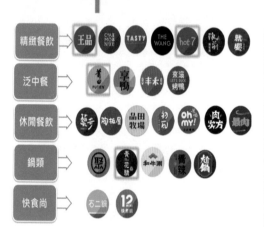

在物資充裕的今天,沒有特色的商品是無法吸引消費者目光的,在資訊爆炸的環境下,主題不明確的資訊全都被當成「垃圾」刪除,「大眾」行銷已完全被「分眾」行銷所取代。

對於餐飲的要求,沒錢的學生最喜歡「All You Can Eat」,工作壓力大的上班族偏好「高貴大氣」,上了年紀的退休族喜歡「氣氛高雅」,對於餐點的口味更是百家爭鳴,在臺灣幾乎可以吃到全球各國的餐點,例如:中餐、日式、西餐、印度料理、泰國菜、越南菜、…。

王品集團是「分眾」行銷的佼佼者,將消費者進行 2 個維度的分類,介紹如下:

- ⊙ 價格:以餐點價格將消費者區分為 3 個層次(參考上圖:左),餐點的品質、服務的層級、用餐氛圍也完全配合消費層級。
- ⊙ 口味:在每一個價位下開發多元口味餐點(參考上圖:右),供消費者選擇。

只要能夠成功的鎖定目標客戶群,每一個分眾市場的規模都是巨大的,在訊息萬變的市場中,唯有研究流行趨勢、消費者行為才能順應市場變化,以持續的創新贏得消費者的青睞。

就是讓你占便宜

成功的商業模式人人想學（複製），多數人更是想不勞而獲，更有人天天問：「有無捷徑、撇步」，如果真有不勞而獲的撇步，天下就沒有窮人了，但世人卻還是充滿不切實際的幻想，每一個人都當自己是最聰明的人。

臺灣產業界有一句俚語：「沒有三日的好光景」，因為某種商品、品牌一旦成功，立刻就有仿冒品、替代品出現，原因是該成功產品完全不具備競爭門檻，被人看一眼就學走了，反觀歐美大廠：Google、Microsoft、麥當勞、迪士尼、…，誰都看得懂，卻沒人有能力 Copy，因為這些大廠用的都是最笨的招式：「就是讓你佔便宜」。

> 服務免費：多數人用 Google 的服務都是不用付錢的，占據整個市場後，再跟企業要廣告費，前期最起碼 20 年的虧損。

> 消費免責：Costco 退貨不需任何理由，郵購商品未收到 Amazon 負全責，信用卡遭盜刷發卡銀行承擔，消費者無須擔負任何消費風險。

> 折扣無限：在臺灣常看到「本優惠不得與其他折扣並用…」，挖哩…，完全就是與消費者爭利的算計，反觀歐美企業購物季的打折手法，簡直就是往死裡打，活動折扣 30% Off、會員則扣 20% Off、學生折扣 40% Off、商場折扣 20% Off：0.7 x 0.8 x 0.6 x 0.8 = 0.27，也就是 2.7 折。

釣魚行銷

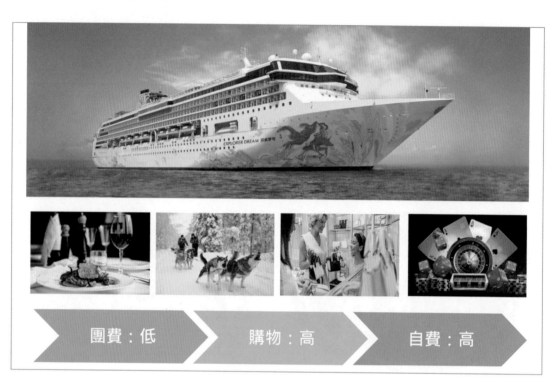

團費：低　　　購物：高　　　自費：高

經濟學所有理論都是建立在「理性消費者」的假設上，事實上多數的消費者卻是不理性的，否則為何衣服總是少一件、鞋子總是少一雙？若消費者是理性的，行銷活動哪能一次次創造消費高潮。

貪小便宜是人性，也是行銷活動的基本元素，讓利給消費者是最基本的觀念，根據 28 法則：20% 的高端消費者承擔 80% 市場份額，白話文就是：「有錢的捧個錢場，沒錢的捧個人場」，佔便宜的消費者就是行銷的媒介，舉個例子：廣場前的街頭藝人表演，若需要每人買票付費，將不會有人圍過去駐足欣賞，但因為是免費，因此便會有閒人、路人、好奇寶寶靠過去看看、聽聽，最後人越圍越多，表演結束時自然有「斗內」的消費者出現，多數的小商人都專注於「向所有人收錢」，真正的生意人只在意「誰才是那 20% 付錢的人」。

以郵輪為例，豪華行程、精美餐點卻團費低廉，對於消費者而言簡直就是物超所值，因此引來大批的旅客，而行程中的：自費項目、購物商場、賭場才是真正獲利的來源，選擇旅遊商品時，消費者多半精打細算，但在興奮旅遊途中、商場 Shopping 時、賭場歡樂氣氛下，那可是血脈噴張，這才是真正的消費者行為。

📇 視覺行銷

餐飲業講究的是：色、香、味，而「色」排在第一位，因為用餐過程中，視覺是最早發生的，進入餐廳前的環境就開始對消費者產生「觀感」，進入餐廳後的裝潢布置、服務接待更提前影響用餐的心情，餐點上桌時的擺盤方式、顏色搭配更是觸發味蕾的關鍵，再來才是聞到餐點的香味，最後才是味道的品嘗。

將餐廳開在地段昂貴的商業區，餐廳內部精緻的布置，服務人員標準化的培訓，這些都已經是餐廳經營的 ABC 了，而鼎泰豐是國內第一個將廚房當成門面，讓消費者在店外就可看到廚師製作小籠包的過程，產生效果如下：

⊚ 廚房乾淨、整潔 → 食安必定是一流的。
⊚ 欣賞傳說中的小籠包密技：「黃金比例 18 摺」。

鼎泰豐是高價位的國際型餐廳，向消費者展示最難維持整潔的廚房，呈現的是對食安管理的決心，尚未用餐就為消費者灌注品質保證的印記，而烤鴨的桌邊片皮 Show，也是目前餐廳中極為流行的，欣賞完精緻的片皮刀工表演後，油亮的鴨肉捲著大蔥，那可是好吃的不要不要的…，鐵板燒的師傅更是在消費者面前完成每一個餐點，細膩的動作、精彩的表演、桌面的整潔，真是一場視覺饗宴，廚師、廚藝已成為餐點的最佳前菜了！

口碑行銷

台北市大街上小巷內到處是餐館，以牛肉麵為例，喊得出名號的最起碼 100 家，要消費者要一家一家比較是不實際的，電視新聞、廣播節目、網路分享，而筆者最常用的便是 Google，每到一個地方就是找古大哥問一下。

只要店門口大排長龍，排隊人不甘寂寞，就會拿起手機：拍照、上傳、哭爸！專業術語叫做「打卡」，沒事幹的新聞轉播車就立刻開過來，擴大免費宣傳，百年老店憑藉著歲月的優勢，占盡新聞版面，但後起之秀自然也群起挑戰，因此便有「xx 餐飲協會」、「xx 糕點工會」出來舉辦各項廚神大賽，或進行市場調查，最後產生一份「十大伴手禮」、「五大牛肉麵」名單，這下子所有的老饕就省事了，不用一家家比較了！

行業競爭太激烈，消費者的選擇太多，一家優質的餐廳（餐點），若缺少媒體的關注很可能會默默消失於都會的某個角落。2005 年時，台北市永康街的「冰館」芒果冰，就是藉由廣播節目與當紅藝人的加持，將一碗 160 元的芒果冰炒熱，長長的排隊人龍，產生外溢效果，也帶動整個永康商圈，在媒體的持續關注下，永康商圈的芒果冰紅到國外，也成為台北市觀光旅遊指南的景點，善用媒體經營商圈，是現代餐飲產業的基本技能了。

創造需求：民俗行銷

景氣為何不好？因為大家沒賺到錢，因此也不敢花錢，大家都不花錢，景氣自然不好！這就是惡性循環，若是反過來，讓大家都花錢，那景氣就反轉了，因此政府在不景氣時，都會借債帶頭花錢，來帶動景氣。

民間企業就比較靈活了，絕對不會坐以待斃，俗語說：「窮則變，變則通」，因此就會推出各項行銷方案，最經典的就是「祭拜鬼神」，「風不調、雨不順」就是鬼神生氣，用三牲四禮來賄賂鬼神才能消彌天災人禍，你拜、我拜、再來個團拜，菜市場就人聲鼎沸了，在家裡祭拜誠意不夠，還得拜遍全島諸佛方顯誠心，這下遊覽車、餐廳、旅館，整個旅遊業都活過來了！

這就是「創造需求」的效果，各位仔細品味一下 Wintel 的商業策略（由 Microsoft Windows 作業系統與 Intel CPU 所組成的個人電腦），Windows 改版增加效能，需要更強大的 CPU，因此消費者必須硬體升級，硬體升級後 Windows 再次提升功能又需要更強的 CPU，在此循環中，消費者被迫不斷的產生需求，目前的智慧型手機也是同樣的商業邏輯，四年一次的換機潮變成永無止盡的消費。另一個經典案例就是計步器，廠商找來醫學專家背書「一天一萬步」的神奇保健效果，造成計步器大賣，其實就是以毫無醫學根據的噱頭來創造消費者需求。

會展行銷

市場上同業之間最直接的關係就是「競爭」，但同業間更存在相輔相成的夥伴關係，上面的說法好像很矛盾，舉個例子就可完美說明：

> 家具街：整條街上全部是賣家具的商店，如果只是競爭關係，哪怎麼會不約而同的都將店開在一起呢？因為將店開在一起就會達到「集市」的效果，雖然每一家店都是賣家具的，但為了競爭，因此每一家店都會有自己的特色，因此消費者到了家具街就可以會得最大的滿足，這就是由同業共同構建的購物環境。

家具街、婚紗街、南北貨大街、…，「集市」這個商業模式早就盛行於各行各業，而這些專業市集也成為當地民眾購物的第一選擇，集市被套上現代化商業模式產生以下兩個活動：

> 國內會展：就是將全國的專業廠商集合起來，在臺灣的主要城市進行行銷活動，說實際一點就是「大型流動市集」。

> 國際會展：專供國際買家參觀的會展，特色在於產品介紹、進出口貿易的洽談、安排生產工廠的參訪，是一個大額接單的展場。

✈ POS → 大數據 → APP 行銷

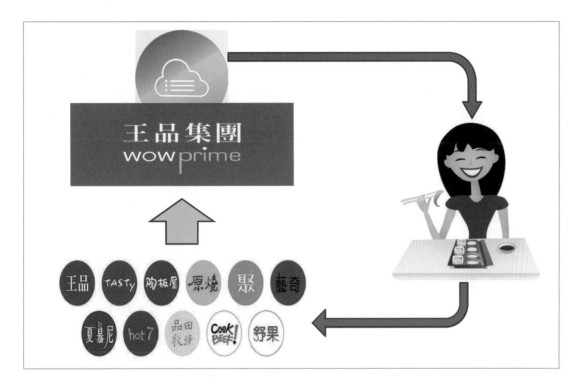

資訊不發達的時代，企業不容易坐「大」，甚至許多百年企業都因為規模太「大」，最後變成對市場反應遲緩的大象企業，所有的集團企業也只是共用招牌，實際上每一個子公司或是品牌都是獨立經營，因為當時的資訊系統無法滿足集團內資訊整合的需求。

ERP 企業資源整合系統（Enterprise Resources Planning）就是因應大型企業管理困難的產物，集團內所有子公司、部門、品牌進行整合，整合項目：編號系統、會計系統、作業標準化、作業流程管理、資訊系統，如此整個集團內所有單位才能獲得資訊即時分享的好處。

資訊分享的好處：

- ⊙ 每一個子公司的客戶就是集團其他子公司的客戶。
- ⊙ 每一個品牌的客戶就是其他品牌的潛在客戶。
- ⊙ 每一個新創子公司、品牌都不必從 0 開始。
- ⊙ 集團規模產生實質性的放大，資源集中後，各個子公司的研發、行銷、客服、人員培訓、物流成本都大幅降低。
- ⊙ 一個 APP 就可整合所有客戶與子公司的連結。

✈ 大數據行銷

傳統商務中為了進行「精準行銷」，一般都會向通路購買目標客戶名單，例如：知名品牌服飾公司年終特賣會，就會找信用卡公司購買特定條件客戶名單，然後依照名單發出邀請卡，這樣的特賣會都能獲得不錯的結果，但時代變了！個人資訊保護時代來臨，購買、販賣個人資訊都是違法的！

商業經營的鐵律：「窮則變，變則通」，標的客戶名單是一定需要的，但不能去「買」，但若自己能推敲出來，那就是合法的！信用卡公司有客戶資料，通路有交易資料，由交易資料中可反推出目標客戶，以下就是一個經典的大數據案例：

Target 零售商計畫推出一個孕婦商品企劃案，但懷孕情況屬於個資，因此無法由公開管道取得目標客戶名單，經過研究後推理：

A. 若有人購買嬰兒車，便可推論此人自己、親戚或朋友懷孕了。

B. 根據 A 取得的名單，繼續深挖購物紀錄中有無婦幼用品。

C. 根據 B 取得的名單，便可出推出孕期是哪一個階段的。

資料是死的人卻是活的，所有的大型通路都鼓勵消費者辦會員卡，提供各式各樣的優惠作誘因，就是希望透過會員資料與交易資料進行勾稽，以產生特定族群的目標名單，這就是大數據的威力。

置入性行銷

上面4張圖代表了4種不同的行銷標的：

- ⊙ 左上：高雄市政府與電影公司合作，痞子英雄的拍攝場景就是「高雄市」，高雄市容、街景不斷出現於影片中，是一種強力行銷模式。

- ⊙ 右上：世界足球賽是全球規模最大的體育賽事，透過實況轉播，吸引數十億球迷的眼光，球場四周圍的電子看板就是「廣告」，球賽過程中 KIA Motor 就不斷進入全球觀眾的眼簾。

- ⊙ 左下：圖中是加拿大曼菲斯灰熊隊的隊服，衣服上除了中間的隊名之外，左上角的飛鏢圖樣就是 Nike，右上角的 FedEx 就是美國聯邦快遞，在欣賞美國職籃的同時，這兩家公司的 Logo 深深印記在觀眾的腦中。

- ⊙ 右下：後宮甄嬛傳是一部紅透半邊天的大陸劇，劇中妃嬪調理養身不斷提及「東阿阿膠」，就如同魔音傳腦，這就是所謂「置入性」行銷，廠商是必須付贊助費的。

在街上直接發商品宣傳刊物的效果是很差的，因為對於多數人而言，這份刊物是沒有吸引力的，多半就是浪費時間，但如果送一包面紙、一瓶水、一個小玩具，那路人多半會接受，使用面紙時就自然會看到上面的「廣告」，因此選舉、招生、商品推廣都會採取「置入」性行銷。

客戶忠誠度

據統計:「發展一個新客戶的成本是留住一個舊客戶的 5 倍」,因此培養客戶忠誠度是業績保證的重要策略,客戶為何要忠誠於某一家公司?某一個品牌呢?當然是必須給予相對的「代價」,有人要優惠價格、有人需要品牌儀式感、有人需要尊榮禮遇,不同的消費族群就會有不同的需求,以下介紹幾個經典範例:

◎ VIP 會員:對於高消費的消費者提供特殊禮遇,例如:航站貴賓休息室、免費機場接送。

◎ 里程累積:航空公司對於經常性的消費者,提出累積旅程換升等座艙方案,對於經常出差的商務客非常實惠,因為機票是公司出的,享受是自己的。

◎ 合約綑綁:手機通訊公司以低廉的價格出售手機,通常綁定 3 年通訊合約,廠商賺的就是通訊費。

◎ 家庭會員:美國通訊公司一般都提供家庭會員合約方案,平均每人費率較低,但大大降低會員出走的比例。

天下沒有白吃的午餐,只有真心的站在消費者立場,才能企劃出打動人心的行銷企劃案,唯有讓利給消費者,才能換取忠誠度。

就是懂你

Costco賠本餐點

IKEA精緻餐點

Costco 好市多是全球化知名實體賣場，由於商品 CP 值特高，每到假日便造成周邊交通癱瘓，會員們進了賣場就是採買一週或一個月的消費物資，因此多半是全家出動，一逛就是 2 小時以上，而通常就會遇到午餐或晚餐時間，Costco 很貼心的提供「賠本」餐點：熱狗、披薩、飲料，幾十年來就是賠本經營，因為 Costco 認為這是服務的一環，讓消費者佔一點小便宜就可獲得大大的客戶滿意度，何樂而不為！因此週末到 Costco 賣場進行家庭物資採買兼享用午餐，已成為許多市民的標準行程。

IKEA 是全球化知名傢具實體賣場，展場面積十分寬闊，傢具種類繁多，環境舒適、設計典雅，因此吸引許多人利用假日來逛家具，可以試坐、試躺、試用，場內還提供現成的家具組合設計，因此逛下來也是 2 個小時以上，國外的用餐環境沒有臺灣這種到處是餐廳的便利，因此 IKEA 也提供餐點，但購買家具者是屬於追求生活品質的族群，因此 IKEA 提供的是精緻平價餐點，如同 Costco 餐點一樣，也是以提供服務為主，因此餐點精緻價格平民。

以上兩個案例都是以體貼消費者的觀點出發，提供本業以外的服務，他們想的是「客戶需要什麼」，而不是「我們要賣什麼」，這就是成功企業與失敗企業的關鍵差異。

行銷戰爭

廣告的目的就是加深消費者的印象,然而這是一個持久的消耗戰,在資訊爆炸的今天,一段時間沒有話題、沒有報導,品牌就會由消費者的記憶中剝離,然而廣告不但要打得勤還要打得巧,廣告中必須有「梗」,讓觀眾會心一笑或心有同感,以下我們就來介紹 2 個「借力使力」的行銷案例:

> 與敵共舞:2017/11/10 是阿根廷的麥當勞日,麥當勞發起一個公益活動,將當日漢堡的銷售額全數捐給癌症病童,這樣的公益行銷當然獲得社會各界的掌聲,然而麥當勞的競爭對手漢堡王,卻趁勢推出「A Day Without Whopper」活動,停售最熱門的「Whopper 漢堡」,並告知客戶前往鄰近的麥當勞購買漢堡以支持公益活動,成功的拉回媒體的鎂光燈。

> 加碼演出:上圖右下角是 2 則競選廣告,右側廣告先設立,內容嘲諷對手政黨的「政二代」靠爸形象,Over my dead body 是王議員當紅的口頭禪,對手不甘示弱,接著在左側設立廣告,嘲諷王議員過往的私德問題,更加碼:Over whose body?過程精彩勝過 8 點檔,這才是能夠成為觀眾飯後談資的有效廣告。

習題

() 1. 以下哪一個項目，敘述是錯誤的？
- (A) 病毒鎖國是振興國內旅遊的良方
- (B) 東南亞各國的經濟發展普遍低於臺灣
- (C) 東南亞的觀光產業比臺灣發達
- (D) 國人普遍認為東南亞旅遊的 CP 值高於國旅

() 2. 以下哪一個項目，敘述是錯誤的？
- (A) 已開發國家的員工年休假天數普遍高於開發中國家
- (B) 已開發國家的員工大多有計畫旅遊的習慣
- (C) 已開發國家員工選擇度假商品時價格勝於價值
- (D) 旅遊時待在海灘曬太陽是一種很棒的休閒方式

() 3. 下哪一個項目，是開發中國家消費者選購商品時最注重的？
- (A) 廠牌
- (B) CP 值
- (C) 實用性
- (D) 價格

() 4. 以下哪一個項目，是無錢有閒族群旅遊選擇的最重要考量？
- (A) 高度客製化
- (B) 尊榮感覺
- (C) 沒有人數限制
- (D) 便宜是王道

() 5. 以下哪一種行銷方式，是王品集團採取的策略？
- (A) 分眾
- (B) 釣魚
- (C) 創造需求
- (D) 價格

() 6. 以下哪一個項目，不是歐美大廠常用的行銷略？
- (A) 服務免費
- (B) 消費免責
- (C) 折扣無限
- (D) 現金折扣

() 7. 以下哪一個項目，是釣魚行銷的常見方式？
- (A) 品牌至上
- (B) 讓利給消費者
- (C) VIP 服務
- (D) 高端形象

() 8. 以下哪一個項目，不是視覺行銷的做法？
- (A) 鼎泰豐 18 摺包子
- (B) 觀光工廠
- (C) 獨門滷汁
- (D) 片皮鴨表演

（　）9. 以下哪一個項目，是客人把店內照片曬在 Instagram、Facebook 等社群網站上的專業用語？

(A) 打卡 　　　(B) 分享 　　　(C) 促銷 　　　(D) 炫富

（　）10. 以下哪一個項目，是民俗行銷的特點？

(A) 創造需求 　　　　　　　　(B) 以客為尊
(C) 讓利消費者 　　　　　　　(D) 迷信封建

（　）11. 以下哪一個項目，對於家具街的敘述是錯誤的？

(A) 集市效果 　　　　　　　　(B) 既競爭又合作
(C) 提供消費者最大便利 　　　(D) 是惡性競爭的源頭

（　）12. 以下哪一個項目，是企業資源規劃的英文縮寫？

(A) MIS 　　　(B) ERP 　　　(C) CIS 　　　(D) KGB

（　）13. 以下哪一個項目，是大數據的價值？

(A) 擴大消費群體 　　　　　　(B) 科技含金量
(C) 精準行銷 　　　　　　　　(D) 創造需求

（　）14. 以下哪一個項目，對於置入性行銷的敘述是錯的？

(A) 比賽球衣上的品牌 LOGO 是置入性行銷的一種
(B) 讓產品 LOGO 在影片出現是一種時興的置入性行銷
(C) 公益活動是置入性行銷的一種
(D) 政府不應該進行行銷活動

（　）15. 據統計，發展一個新客戶的成本是留住一個舊客戶成本的幾倍？

(A) 2 　　　(B) 5 　　　(C) 10 　　　(D) 20

（　）16. 以下哪一個項目，是 Costco 成功的核心因素？

(A) 專注於庫存控管 　　　　　(B) 專注於客戶需要什麼
(C) 專注於行銷推廣 　　　　　(D) 專注於擴大客群

（　）17. 以下哪一個項目，是本書內容中「A Day Without Whopper」活動的商品？

(A) 漢堡 　　　(B) 薯條 　　　(C) 三明治 　　　(D) 咖啡

專題分析

專題 01：壽司店的變革

門店租金昂貴是城市化發展的必然結果，整個餐飲業都面臨經營成本巨大壓力，以下是 3 種壽司店常用的解決方案：

⊚ 門店搬遷：將店鋪由大馬路移入巷弄間，以降低房租，只作鄰里生意，這只能拖延一段時間，最終巷弄內的房租一樣高漲。

⊚ 產業升級：精裝門店、提高食材檔次、塑造用餐氛圍，受限於：食材的準備、師傅的人力，每天只能限量供應，是一種預約制、會員制的高單價經營方式，賣的是服務、社會地位。

⊚ 擴大規模：導入標準化、自動化，並以密集資本投入來擴大經營規模，藉以降低經營成本、追求利潤最大化，賣的是 CP 值超高的壽司。

餐飲業連鎖加盟的經營模式，成功的關鍵因素有 2 項：

⊚ 將優秀廚師的手藝成功轉化為生產自動化。

⊚ 利用資訊科技，提高消費者滿意與人力成本降低。

🐟 專業師傅

廚師就是餐廳的核心、靈魂，主廚跑了，味道就變了，顧客就不再上門啦！

這是一個非常傳統的產業，廚師工作可分為：炸檯、冷檯、壽司檯、生魚片，一個學徒由協助廚房內各項雜務做起，之後歷經各個崗位的磨練，要成為能夠獨當一面的主廚非得 7~10 年，修業過程完全是手把手指導的師徒制，因此一個餐廳的主廚另有他就時，也會一併帶走整個團隊。

成功的主廚也會為出師的徒弟找到好的店家，以達到門派的開枝散葉，因此輩分高的成功廚師在整個餐飲業界是：「喊水會結凍的！」。

以上的模式幾乎適用於所有傳統產業，經濟不發達的年代，工作機會少求職困難，冗長的修業年限不是問題，但今日產業多元發展，各個產業都缺人的情況下，求職的選擇變多了，願意耐下性子學一門手藝的年輕人不見了！師徒制也遭遇嚴重挑戰，廚房內的職場倫理改變了，整個餐廳的經營勢必也跟著改變了！

許年輕人一個夢想，許企業內員工一個前途！這是現代企業的人力資源管理基本理念，在職培訓、分享經營成果、企業內創業等做法紛紛出籠。

分店擴張

老店逐一凋零，取而代之的是連鎖經營，這就是規模經濟！

要達到經濟規模，就必須量產，要量產就必須「標準化」、「自動化」，連人才的培訓都是如此，一個師傅手把手只能教 3~5 個徒弟，現代化職業訓練教育體制下，一個班級可以有 50 個學生，一門課可以無限量複製，要開設連鎖店，就必須快速培養大量的人才，所以在連鎖經營體制下，不缺資金、不缺創意，只缺能獨當一面的店長。

課程標準化是現代化教育的特點，先跟著食譜做菜，基本技巧熟練後才有個人創意的發展，學校與企業的產學合作，可將制式的書本教育與職場實戰作結合，學校為了招生更是大力鼓勵學生參加校內外廚藝競賽，各項獎盃成為招生的保證。

證照是比文憑還實用的專業證明，專業證照為職場的基本能力要求進行把關，可以大幅度降低企業徵才成本，政府法規甚至對某些行業訂出證照要求，例如：所有飲食業者最起碼必須通過餐飲丙級證照，除了要求最基本廚藝，更要求食品安全、公共安全基本知識。

📋 中央廚房

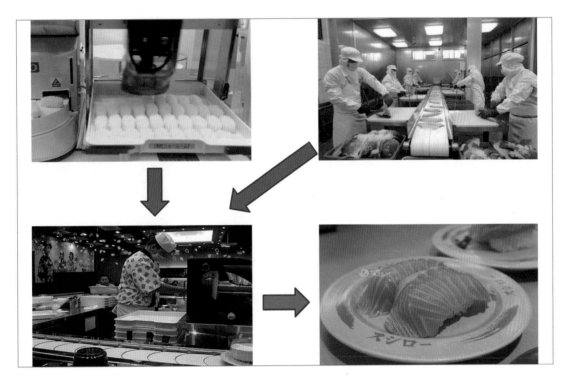

連鎖經營最大的優勢就是以量產來降低成本，所有門店的食材統一進貨，並交由中央除廚房根據標準化流程統一處理，處理完的食材再配送至各門店由廚師進行「組裝」，請注意！是「組裝」而非「烹調」，因為所有的食材已是「半成品」，門店的師傅只需要短期培訓，就可以將半成品食材組裝為餐點。

　　左上圖：生產壽司飯糰的機器。

　　右上圖：魚肉加工的生產線。

　　左下圖：壽司師傅組裝半成品食材。

　　右下圖：組合完成的餐點。

中央工廠除了降低成本的優勢外，更產生以下效益：

> 確保餐點品質的一致性

> 餐點製作流程大幅簡化

> 廚師培訓時程大幅縮短

> 食品安全更容易追蹤、管控

> 快速展店無後顧之憂

服務自動化

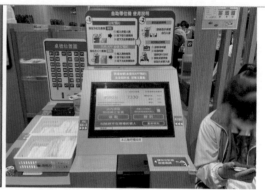

餐飲門店需要大量的人力處理各項作業：訂位、接待、點餐、送餐、桌面整理、收款、⋯，如何能夠有條不紊呢？仍然必須實施 SOP，有了作業流程標準化後，便可導入資訊化系統，例如：

⊙ 企業專屬 APP：客戶訂位、累積點數、優惠資訊傳遞、⋯，全部自動化。

⊙ 取位帶位系統：客人在取位系統中取的桌號後自行就座，不需人力介入。

⊙ 數位點餐系統：以平板或手機點餐，點餐單直接傳送至廚房。

⊙ 送餐系統：廚房完成的餐點，透過用餐區內建置的軌道，直接傳送到每一個點餐的座位。

⊙ 計費系統：以自動化收盤子系統進行計費。

請注意！目前餐飲業的門店自動化還停留在半自動，也就是以人力銜接各項服務，將人力需求大幅降低，在自動化建置成本的考量下，100% 的全自動在目前還不是可行方案。

專題 02：餐飲業整合平台

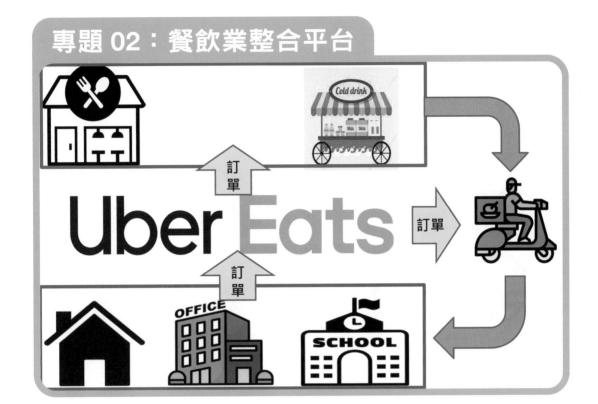

在農業社會時代，多數人有的是時間、缺的是錢，如今工商社會，產生了一批有錢卻缺時間的族群，因此餐飲的外送服務蓬勃發展。

早期的餐飲外送服務，只有少數生意興隆的商家有能力提供，因為單獨聘請外送人員並不符合經濟效益，即使是麥當勞、必勝客等跨國速食集團，在用餐尖峰時間的外送服務也經常卡關，因此必須推出逾時送點券的優惠方案，來降低消費者的不滿意度。

在外食族不斷成長的社會發展下，外送服務成為一項剛性需求，學生點餐、上班族點餐、颱風天點餐、疫情封控點餐、…，點外賣已成為都會居民的主要生活選項之一，很顯然的，傳統的餐飲外送服務已無法滿足社會發展的需求。

一項新的商業模式誕生了，Uber Eats 美食外送平台：

⊙ 餐飲業者在平台上提供餐點

⊙ 外送員在平台上接單送餐

⊙ 消費者在平台上點餐

⊙ 平台共享、外送員共享、安全簡單的付款機制

傳統外送的困境

餐點外送員專屬於一家餐廳，會產生以下問題：

⊙ 用餐尖峰時間一天只有 2 個時段，非尖峰時間人員閒置，因此都是由其他崗位工作人員兼任。

⊙ 為提升外送效率，送餐距離必須限縮，因此只能接短距離的訂單。

⊙ 考量外送成本，一般都訂定外送最低消費金額。

⊙ 尖峰時間訂餐，等餐時間過長，餐點不新鮮、不美味。

Uber Eats 機制：

⊙ 外送員不屬於任一餐廳，直接在平台上註冊即可接單。

⊙ 外送員的薪資是按件計酬。

⊙ 平台以獎勵措施來激勵外送員衝高接單量，因此尖峰時間也不會大幅降低外送效率。

⊙ 外送員也不必專屬於每一個平台，外送員的薪資可以靠自己打拼出來。

⊙ 平台提供優化的接單、配送路徑安排，大幅提高配送效率。

⊙ 平台時時提醒消費者進行：服務評量、小費鼓勵，有助於提高外送服務品質，並提高外送員收入。

提高單店效益

用餐時間所有的客人不約而同地湧向餐廳，結果是客滿了！餐廳當然很高興，但無法等候的客人離開了，等於是把錢往外推，既是不捨又是無奈！若擴大餐廳店面，租金提高了，非用餐時間餐廳內空蕩蕩的，不符合經濟效益。

餐廳若參加美食外送平台將產生以好處：

> ⊙ 外送平台可處理的接單區域範圍，遠大於餐廳本身可接單範圍。
> ⊙ 外送平台上的餐點項目可以簡化，以提高外送餐點的備餐效率。
> ⊙ 外送平台上的營業時間可由餐廳彈性決定。
> ⊙ 提供外送服務可為餐廳達到客戶分流的效果，降低客滿時段客戶流失的問題。
> ⊙ 平台的大量人流，可以快速擴大新店的知名度。
> ⊙ 小餐廳、傳統餐廳沒有行銷的經驗、能力、財力，平台本身就是強大的通路，餐廳只要專注於本業即可。

高額的平台佣金也產生 2 個負面結果：

> ⊙ 餐點價格提高。
> ⊙ 餐廳利潤降低。

創新商業模式

樂高積木最大特色就是可以隨意堆疊、擴張！

年輕人想創業需要多少資金？開一家餐廳，廚房設備、餐廳裝潢、服務人員、…，就算是小餐廳也得拿出 300~500 萬的籌備金，很多夢想就被扼殺在搖籃裡！

在美食外送平台的商業模式下，餐廳的實體店面不是必要的，有些餐廳甚至只接受外送訂單，採取無店面經營，如此就可以免除：昂貴的店面租金、固定的人事成本。

廚房設備似乎是一筆無法避免的龐大投資，餐廳登記地點更需要取得公共安全的各項執照，看來還是不太容易！還好…，分享廚房的商業模式興起，就如同百貨公司一般，SOGO 百貨經營的是賣場，提供櫃位給商戶進行實質的商業活動，而共享廚房就是提供廚房場域與設備給餐廳，因此新創餐廳也不必自己設立廚房、買廚具，跟分享廚房業者租用即可。

無店面、無廚房、無服務人員，年輕人創業不再需要大筆的啟動資金，將創業的風險降至最低，接單順利了，再逐步擴大租用廚房的面積、時間，甚至轉型為實體餐廳。

專題 03：遊輪旅遊

郵輪就如同一座海上城堡，城堡內整合了：觀光、休閒、餐飲、住宿、樂園、表演、博弈、…，由同一個單位（郵輪公司）提供所有服務。

郵輪另一個特點是「非團遊」的旅行團，船上所有旅客看似一個旅行團，但每一個旅客都是單獨行動的個體，舉例如下：

> 用餐：船上有好多餐廳，幾乎 24 小時開放用餐，就算半夜餐廳不開，也還有 Room Service，因此每一個旅客可以自由選擇餐廳與用餐時間，多數的餐廳是免費吃到飽，若要享受較佳的用餐環境，船上也提供高級自費餐廳。

> 娛樂：船上有非常多元的娛樂場所、設施，基本上都是免費的，每一位旅客可以自行選擇項目與時間，只要排隊或預定時間前往即可。

> 休閒：船上也有許多的旅客什麼活動也不參加，默默地曬太陽、跑步、閱讀、看夕陽、…，享受的是個人的獨處。

> 到港：靠港後旅客可自行安排行程，也可預訂當地的付費行程、活動，當然也可以留在船上。

遊輪的產業特性

郵輪產業有以下幾個特性：

◎ 資本密集：一艘大型國際遊輪造價約 5~10 億美元，以年利率 4% 計算，光是一年的利息就得支付 2~4 千萬美金，因此遊輪旅遊偏向精緻、優質的高檔路線。

◎ 專業密集：遊輪上幾千位旅客的吃、喝、拉、撒、睡，24 小時無間斷服務，需要高度整合的服務團隊，旅程中多數的時間是航行在茫茫大海中，因此更需要專業的緊急應變方案，以處理緊急醫療與事故，船長的薪資遠高於飛機機長。

◎ 勞力密集：遊輪上服務人員與旅客的比率大約是 1:2，以筆者搭乘過的 Royal Caribbean 國際公司的 Odyssey of the Seas 號郵輪為例，乘客人數約 4,200 人，船上服務人員約 2,100 人，這是多麼大的一個服務團隊。

◎ 跨國揪團：每一個航程需要的旅客數相當巨大，因此必須進行全球行銷，筆者好友就計畫搭機到歐洲去參加體驗極光之美的遊輪旅程。

休閒、度假、觀光

郵輪旅程中，多數的時間是在海上航行，儘管郵輪上有許多活動設施，但仍然受到空間上的限制，但遊輪本身空間又遠大於巴士、火車、飛機，因此不會有舟車勞頓的疲倦感，當然有些旅客有暈船的問題，根據筆者的經驗，由於遊輪的噸位碩大，在一般航程中是不會有暈眩感的，因此遊輪是一種休閒式的旅遊。

我們可以稱遊輪為「慢活」旅遊，放慢步調、感受大自然、體驗生活，因此郵輪上提供非常充裕及優質的空間，讓乘客們：觀景、曬太陽、用餐，這也是開發中國家消費者正在學習的一種度假方式：放空、休息。

在經濟發達國家中，市場競爭激烈，上班族日常工作強度高、壓力大，每一個旺季結束後，就會安排年假觀光、旅遊，以舒展身心，洗滌累積的疲憊，經濟發達國家的勞工法規也非常成熟，保障員工基本的休假天數，一般人求職面試時，薪資、年假天數都是協商的項目，優質企業更鼓勵員工適當的休假，充電後再出發，因此歐美觀光旅遊市場遠大於開發中國家。

開發中國家的觀光旅行團都是起得比雞早，睡的比狗晚，認為待在飯店內曬太陽是浪費錢，這就是窮人的旅遊，不是休閒、不是渡假、是玩命！

🎫 白天活動

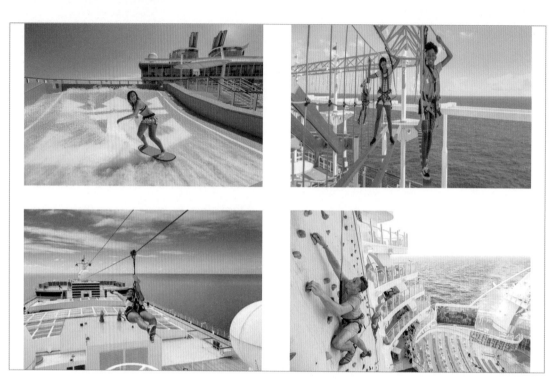

經濟發達國家還有一個特徵,哪就是強調家庭價值,一個成功人士必須有一個和樂的家庭,週末就送小孩去參加各種活動:足球、棒球、義賣、合唱團、…,並且陪同,休年假時也多半全家一同前往。

遊輪雖然是屬於休閒式旅遊,但為了擁抱家庭式消費者,因此也費盡心思,將陸地上遊樂園活動盡數搬到遊輪上,讓青少年與年輕的家長共同體驗,上圖都是甲板上方的大型遊樂設施,其實船艙內還有更多活動、遊戲空間,例如:籃球場、賽車場、桌球室、電動遊樂場、…,只有你想不到的,沒有業者做不到的!

早期麥當勞進入臺灣市場時,最棒的行銷策略就是「兒童慶生會」,麥當勞的兒童遊樂室、兒童套餐玩具吸引的是「小朋友」,小朋友就拉著媽媽、阿公、阿嬤去麥當勞,這就是「家庭」行銷的拉力。

晚上活動

遊輪上的消費者自然是以成年人、老人為主體，白天的活動以休閒為主，晚上主要提供一些娛樂活動，某些項目也是遊輪的主要收入來源，說明如下：

⊙ 戶外電影：在甲板上游泳池上方大型螢幕上播放電影，同時享受星空夜景。

⊙ 看 Show：大型歌舞秀，免費的。

⊙ Shopping：整條商店街提供各種名牌、免稅商品，帶著女朋友的、老婆的、結婚周年慶的，全都買瘋了！

⊙ 賭場：對於賭客而言，遊輪是一個絕佳的選擇，隔絕外界的干預，可以一路賭到底，對於郵輪公司而言更是財神爺。

⊙ 高級餐廳：賺錢就是為了享受，渡假時就得輕鬆，花錢時更得享受尊榮的服務，遊輪上雖然有多元化質優的免費餐廳，但仍然有許多情侶、夫妻選擇付費的高級餐廳，慶祝結婚紀念日、生日、⋯。

不同的市場定位

亞洲國家的經濟水平逐年提高，國際郵輪公司也逐步將遊輪旅遊推廣至臺灣，目前，基隆港、高雄港都有固定的航班，郵輪公司也與在地旅行社合作推廣遊輪旅遊方案，熱門路線為：台、日、韓，屬於區域型的招商行程，滿載乘客人數大約 2 千人，相較於國際型大型遊輪，船體規模小一點，提供的服務也簡略一點。

先進國家平均薪資高，年假天數長，多數人對於年假是有規劃的，必須提前向公司提出申請，一旦申請核准，就會預定旅遊行程，因為郵輪公司對於淡季旺季的價格調整十分靈活，對於預定行程更給予特別優惠，淡季預定甚至可以享受到 60%~70% 的折扣，反觀開發中國家的上班族，薪資低、年假少，有年假還不見得能休，很難預定行程，因此預定優惠的行銷策略，在開發中國家難以實施，由於旅客預訂的程度低，因此郵輪公司也難以進行各項資源整合計畫，難以提供更優惠價格或提高服務品質。

開發中國家的消費者賺錢難、花錢更難，選擇旅遊商品時，第一是價格，第二是性價比，著重於值回票價，因此是「拼命」的玩，在意的是玩了「多少個」地方，跟新進國家「渡假」的休閒概念有很大的區別，因此同樣是遊輪旅遊，亞洲航線與歐美航線有很大的差別。

專題 04：婚慶產業

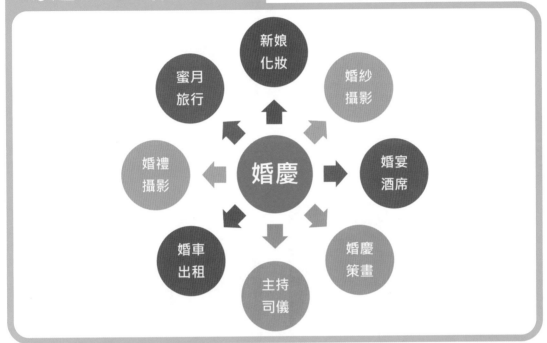

　　一般人對於婚禮最深刻的印象是婚宴，但對於新人而言，那是最簡單的最後一個步驟，最耗時間與精神的是婚禮前的準備作業，包括：提親、禮服、拍照、喜餅、喜帖、…，每一項工作都有對口的專業單位，農業社會就由家中長輩代為操辦，工商業社會就由婚禮顧問公司代為統籌，以專案管理方式，為新人執行婚禮程序中所有步驟，新人只要選擇：A、B、C、…套裝服務，婚禮顧問公司便會按照合約內容，為新人籌備各項作業，預約活動時間，並與各活動單位協商作業細則。

婚禮的 Happy Ending 就是：婚禮儀式 → 宴會，多半都在同一場地進行，儀式結束後，親友們就地用餐、互動、祝福，中、西式婚禮的差異介紹如下：

⊙ 中式：多半是半在大飯店的室內宴會廳，中式圓桌菜

⊙ 西式：多半是半在大飯店的室外大草坪，西式自助餐

不論是中式、西式婚禮，都需要一個大型婚宴會場，在臺灣目前主流供應商就是豪華大飯店，但隨著各項娛樂場所興起，飯店不再是唯一選擇，例如：高爾夫球場、遊樂園、郵輪都成為婚宴會場的提供者，的另一方面，許多產業都搞起複合式經營，例如：迪士尼樂園內也有大型飯店，大飯店也經營高爾夫球場。

Covid-19 疫情改變了生活方式，婚宴產業勢必受衝擊，危機？轉機？

婚前準備

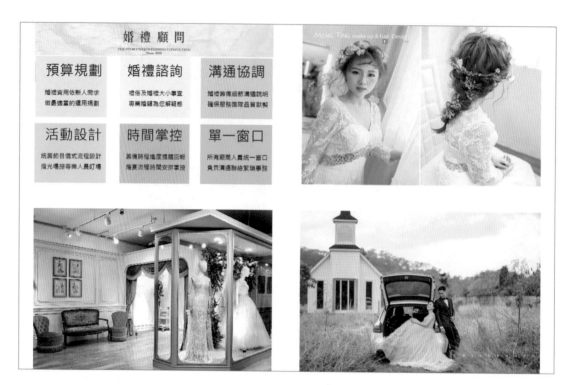

結婚過程的各項準備對女性同胞而言是謹慎、莊重、享受的，但在工商社會的雙薪生活型態中，新娘很難挪出時間親自洽談各項業務，因此婚宴顧問公司在強大市場需求下興起。

婚禮籌備工作中幾個重要步驟及相關的廠商如下表：

事項	相關廠商
合八字、挑吉日	命相館
婚宴安排	婚宴會場、宴會布置、花店（婚顧公司）
結婚照片、攝影	婚紗攝影
迎親車隊	汽車租賃
喜餅、喜帖	喜餅公司
蜜月旅行	旅行社
新娘髮型、妝容	新娘祕書
結婚用品	珠寶行、嫁妝百貨行

結婚是人生大事，必須謹慎面對，因此籌備事項特別繁雜，若不幸又遇到家中長輩事事計較認真的，那過程更是一波三折。婚慶顧問提供：專業、溝通協調、流程管理以確保婚禮順利進行。

婚宴會場

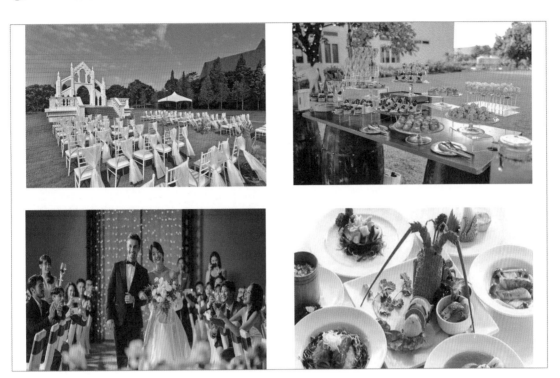

宴會廳是婚禮的主場館，範圍包括：簽到處、新人入場步道、婚禮講台、宴客區，每一個區域：多少人服務？由誰接待？如何布置？擺多少花？都必須經過精密的規劃與執行，婚宴進行中，每一個環節的時間掌控：迎賓、證婚儀式、長輩祝福、新人感言、逐桌敬酒、…，氣氛掌控、時間掌握都是專業與經驗，這些都是婚宴公司的專業 Know How。

經濟發達改變消費者需求，更對婚宴產業發展產生「質」變，分析如下：

- 早期婚宴：經濟不發達時期，賓客對菜色的滿意度是婚宴成敗關鍵，將剩菜打包更是一種習俗，因此飯店的主廚是關鍵人物，婚宴前還得先試菜，對主廚還得提供前金、後謝，以確保餐點品質。

- 現代婚宴：經濟發達後人們共重視精神滿足，因此分享喜悅成為婚禮的主軸，會場布置、婚禮司儀的如珠妙語、新人成長過程分享、上菜的噱頭、…，成為婚宴成功與否的標準，桌上的菜色也由吃得飽，轉變為吃得巧，打包「菜尾」也由勤儉持家轉變為環保。

現代專案管理被充分應用到婚宴產業上，以確保每一個環節只有驚喜，而沒有驚嚇！

跨產業整合

當一個產業產生巨大獲利時，就會吸引資金投入，在市場上就會新增許多競爭者，競爭多了就會產生業績壓力，這時積極的業者便會再次提出創新服務、產品，以便擺脫競爭者的糾纏。

飯店作為一個婚宴場所的主要提供者，經營模式很容易被複製，除了同業競爭外，更產生了異業競爭者，例如：高爾夫會館、遊輪、遊樂園、…，這些異業競爭者都有能力提供：大型婚宴會場、優質的服務人員、良好的婚宴服務，更提供特殊的婚禮場域（球場美景、海上風光、夢幻童話）成為婚禮特色。

遊輪婚禮是最值得探討的，一趟旅程最起碼 5 天，與會的賓客都只能全程參與，這對於開發中國家的上班族是完全不可行的，但在歐美卻是熱門的的婚宴選擇方案之一，上班族：可掌控自己的年假 → 有能力計畫旅遊 → 預定的旅遊需求 → 業者預先進行資源整合 → 業者提供優惠方案 → 吸引消費者提前預約，這是一個產業發展的良性循環。

賭城 Las Vegas 是一個城市觀光的鼻祖，更是不斷的創新者，地方政府提供簡便的結婚公證程序，結合地方觀光產業提供蜜月套裝商品，對於缺經濟能力的美國年輕人是一個很棒的婚禮選擇。

線上婚禮

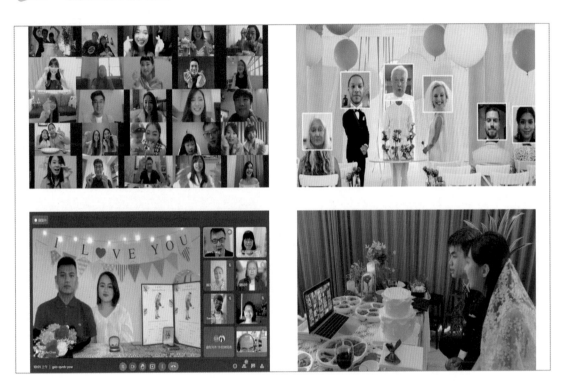

生活習慣是長時間培養出來的，但環境遇到重大變化時，便被迫快速轉變，以婚禮為例，發出喜帖，在飯店內舉行喜宴，讓所有親友當場祝福，Covid-19發生後，法令禁止公開群聚，所有婚禮被迫延期或取消，而「親友祝福」這一需求並沒有消失，只是被壓抑，因此有人提出了「線上婚禮」的方案，以彌補疫情期間婚禮的缺憾。

遠距教學、遠端會議、在家上班的方案早就「有了」，但始終只有少數企業試行，不是通訊技術不夠成熟，而是「習慣」難以改變，有了第一次的 Sars 病毒之後，視訊會議系統才得以蓬勃發展，2019 的 covid-19 延續了 3 年，在家上班、遠距教學變成了生活的一部份，當然「線上婚禮」也乘機而起。

Covid-19 疫情結束了，絕大多數國家人們的生活也恢復正常了，線上婚禮也會跟著退場嗎？非也！在全球化主流生活型態下，當線上婚禮被接受後，業者該思考的是如何提供：1+1 > 2 的「線上 + 線下」整合模式，讓每一對新人都可以接受來自全球親友的祝福，或是新人在國外結緣，不便回國舉辦婚禮的情況下，透過線上婚禮接受來自家鄉親友的祝福。

專題 05：會展產業

會展就是：會議、展覽，依據規模大小舉例說明如下：

- 小型會展：一個單位向國內相關個人或單位發布訊息。

 例如：由留學顧問中心所舉辦的「美加留學說明會」。

- 中型會展：一家公司或一個產業向本地廠商發布：新技術、新產品、新服務。

 例如：由連鎖加盟協會所舉辦的「臺灣連鎖加盟創業大展」。

- 大型會展：一個產業向全球廠商發布：新技術、新產品、新服務。

 例如：由消費電子協會主辦的「CES 消費電子展」。

本節重點在於大型會展，因為與會的廠商與客戶均來自於全球不同地區，因此可為會展所在地創造大量的商務旅行商機，會展結束後又可促成大量的商業交易，因此各國政府無不卯足全力發展會展產業。

上圖是 4 個會展產業發展成熟的城市，這些城市的觀光產業更是蓬勃發展，可見觀光與會展的互相拉抬效果，臺灣目前最大的會展中心是位於台北市的「世界貿易展覽中心」。

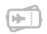 機場國際會展中心

早期機場的規劃偏向保守，都設在人口稀少的偏僻地區，機場的主要功能只有飛機的起降，來自於全球的商務客下機後，必須再搭乘公共運輸系統進入都會區，進行後續的商業活動。以臺灣為例，機場設在桃園，會展中心設在首都台北，機場與會展場地之間的來回行程，對於分秒必爭的商務客而言是不符合經濟效益的，2024 年 Q3 桃園機場會展中心啟用後，將大幅提升臺灣會展產業競爭實力。

各國政府推動會展產業最主要的目的是：招商、引資，為全球商務旅客提供便捷的服務，將是會展產業成功的關鍵因素。將機場擴建為國際會展中心，是目前各國政府採用的主流方案，確實落實「以客為尊」的理念，為國際商務客省下大量的時間成本，臺灣的桃園國際機場目前正在轉型為國際會展中心，機場內的交通運輸、展覽會場、會議中心、大型國際飯店、名品商城、⋯，都是建設的重點，也就是必須將都會區的資源全部移植到機場內，讓參加會展的買家、賣家都在機場內完成所有作業。

機場作為國家的門面，是接待外國賓客的第一站、也是最後一站，帶著愉悅的心情與印象進入國門，離開時若也能維持滿意的笑容，那便是成功的「國家」品牌行銷，無論是國際貿易、招商引資、推動國際觀光，都需要強大的國家品牌作為後盾，這是一種質感的提升，有了質感才能提高價格，更進一步產生價值。

🎫 國際會議

國際會議的主辦單位非常多元，有政府、學術單位、環保團體、廠商、產業工會、非營利組織、宗教團體、…，當然會議主題更是五花八門，以目前科技業最熱門的新興產業「AI 人工智慧」為例，但早在 10 前全球學術單位就不斷舉行學術論壇，這是一種學術發表，更是知識分享，5 年前全球廠商就熱烈舉辦技術論壇，這就是一種招商引資。

國際會議一般規模都相當龐大，會期可能 3~5 天，分為幾十個議題進行討論，與會的來賓來自於全球各地，參加不同的主題論壇，因此整個議程的安排是一件複雜的工程，其中牽涉到：交通、住宿、會場布置、議場安排、人員用餐、保全、清潔、…，各方面的細節都必須精準管控流程。由於國際會議的專業性高，需要專業人士的參與，更由於是國際型會議，因此需要大量的外語人才，以執行：接待、翻譯、現場口譯的工作，因此近年來會展逐漸演化為一個專門的產業。

會展產業是一門展現軟實力的產業，舉例如下：臺灣的護國神山台積電，擁有強大的研發及生產的硬實力，每年舉辦全球技術論壇時，當然會優先考慮在臺灣舉辦，但臺灣的所提供的：硬體、軟體、人才、服務都能到位嗎？尤其是人才的培育，更需要 30 年以上的深耕。

📇 商品展覽

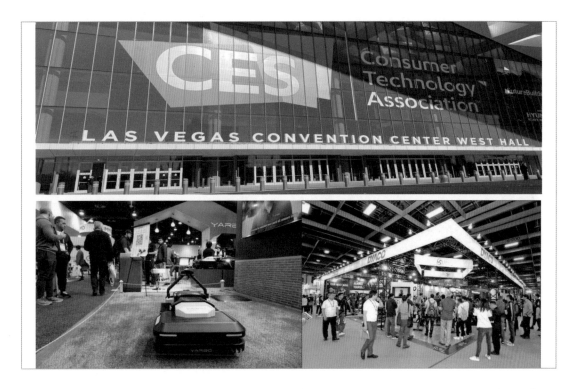

商品展覽就是一種產品發布會，參展的產品可能是代表廠商專業形象的未來產品，也可能是目前用來接單的熱門商品，每一個廠商會有一個展區，展區大小完全取決於廠商的實力，展區內除了靜態商品展示，更可以安排實際操作，甚至是 3D 模擬演示。

相對於國際會議，商品展覽需要更大的展場空間，廠商需要進行事前的展區布置，與會展結束後的場地復原，因此需要更專業的團隊進行展場管控，每一個攤位都需要一個服務團隊，因此參展廠商的工作人員眾多，入場參觀的全球買家又是數倍於工作人員，因此會展所能帶動的觀光商機遠大於國際會議，由於商品展覽任務就是接單，趁著會展期間接待 VIP 客戶更是慣例，因此各廠商的交際預算特別寬鬆，對於展場周邊的餐飲業有很大的助益。

展場的布置需要很高的專業性，原因如下：

- ⟫ 時間短：展場租金昂貴，各廠商展區的布置與撤除，需要在短時間內完成。

- ⟫ 要求高：每一場全球會展，對於廠商而言都是重大的行銷活動，需耗費大量的人力、物力、經費，因此展區的設計與布置都需要高度專業性與執行力。

會展產業鏈

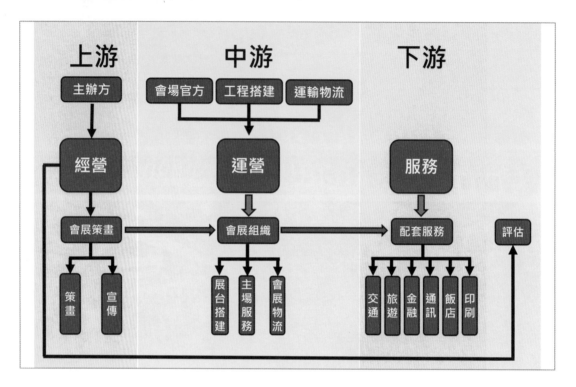

會展包含會議與展覽，而展覽的規模與經濟效益遠大於會議，因此本單元就以展覽為主要討論對象。

展覽的進行步驟如下：

A. 進行市場調研，設定「會展主題」

B. 進行產業分析，草擬全球招商名單

C. 設定：會展規模、預算、招商條件

D. 簽約：會展活動支援廠商（硬體、軟體、服務）

E. 完成文宣設計，進行全球招商

F. 協助參展廠商參展器械、商品的物流運輸，展區布置的工程支援
 提供參展廠商會場周邊相關配套資訊

G. 接受全球買家的報名，並協助安排：飯店、住宿、交通、…，所有生活細節。

整個活動所牽涉的支援單位如上圖所示。

專題 06：臺灣國內旅遊的困境與突破

在一般人的概念中，新冠疫情重創了臺灣的觀光旅遊業，讓整個產業重新洗牌。但令人更惋惜的更是，臺灣的觀光旅遊服務提供者，沒有把握疫情期間脫胎換骨，積極提升旅遊服務內容的吸引力及競爭力。

臺灣的觀光旅遊產業環境中，普遍上存在的課題與需突破難題，簡列如下：

A. 旅遊費用過高：旅遊花費不如預期的物超所值，甚至在多天期的國內旅遊行程花費可能高出出國旅遊的花費。

B. 景點缺乏特色：景點缺乏獨特性，商店伴手禮與餐點提供同質性太高。

C. 缺乏深度行銷：景點缺乏特色規劃與文化深度，難以引發旅人共鳴及開發周邊商品。

D. 人員流動過高：基層員工的流動性過高，第一線服務環節品質波動大。

E. 旅遊尖峰明顯：國內旅遊多集中在週休二日及主要連續假日期間，而景點及鄰近周邊環境提供容量在尖峰期明顯不足，導致區內各處大排長龍，聯外道路擁擠不堪。

核心思考：扶植觀光產業應該具備永續思維，具有深度的觀光休閒、餐飲旅宿等產業，需要其背後深刻的文化作為支持。將本求利炒短線的做法，反而加速自身的敗亡。

自然

臺灣是一個自然風景多樣的島嶼，擁有眾多特色景點，無論你是喜歡登山、沙灘、潛水，還是只想在自然中散步，這些自然風景特色使臺灣成為戶外愛好者和自然愛好者的理想目的地。

臺灣山林地區因地形起伏或河川切割等天然環境條件，形成豐富的地質地形景觀，孕育了許多珍貴特有的生物、棲地與生態系。臺灣 3,000 公尺以上之高山有 258 座，中、低海拔之山林地帶更是山峰林立且風光明媚。早期屯墾時開拓出許多山林古道，蘊含了豐富的歷史故事，保存了臺灣本土文化與先民生活智慧，是相當珍貴的觀光資產。可朝向發展多元山林旅遊、提供山林知識管道方式進行旅遊規劃。

而四周環海的臺灣有著豐富多樣的海岸環境及生態。北部岬灣海岸：西起淡水河，東至三貂角，共 80 多公里。東部斷層海岸：北起三貂角，南至屏東縣九棚，共 380 多公里。南部珊瑚礁海岸：東起九棚，西至楓港，共 90 公里。西部砂泥海岸：北起淡水河口，南至屏東縣枋山鄉，共 400 多公里。海岸是臺灣相當珍貴的觀光資產，可透過環境教育、地質旅遊、結合海上休閒活動，營造「文化、生態、教育、共融」之優質遊憩環境，發展各海岸地區深度文化體驗旅遊。

人文

與臺灣人文最密切的旅遊活動，就是傳統文化中的節慶活動了！傳統節慶的「節」，多選在節氣轉換的某些特殊時刻，過節在古文化中是過關的意思。順利過關後就有對應的慶賀儀式，節慶活動就是這樣流傳在華人的社會中。隨著工商社會的社會節奏，許多節慶活動的辦理模式也隨之演變。但許多專屬於我們特有的文化節慶，具有開發成深度旅遊行程的潛力。例如：

A. 元宵節：賞花燈、放天燈、炸蜂炮、炸寒單。

B. 端午節：划龍舟、包粽子。

C. 中元節：搶孤、放水燈、城隍祭。

D. 媽祖遶境：大甲媽祖、白沙屯媽祖。

另外，結合地方風光的人文慢遊，也可作為忙碌現代生活中的觀光休閒行程規劃，舉例如：

A. 支線鐵路之旅：平溪線、內灣線、阿里山森林鐵路。

B. 東海岸慢遊：東海岸深度旅遊、台東熱氣球節。

C. 小鎮旅遊：竹山鎮、苑裡鎮、玉里鎮、關山鎮、梅山鄉。

📇 美食

臺灣以小吃聞名世界。自清代起，閩南人和客家人自中國來台從事開墾等辛勞工作，小吃販售者挑著各種熱和冷的小吃到田野供應勞工，由此開始了臺灣小吃的發展。初期的移民在信仰中心的宮廟舉辦宗教祭典，吸引人群聚集，小吃攤販也跟隨到來，因此，臺灣的小吃市集通常位於廟宇附近。近年來，隨著臺灣經濟的蓬勃發展，大型都市百貨公司也設立美食區，供小吃攤販入駐，顧客可以在舒適的室內環境中品嚐小吃，這使小吃業現代化發展。

臺灣的平民美食街頭小攤讓人垂涎欲滴！常見的包括：刈包、炸饅頭、烤肉、水煎包、蚵仔煎、肉粽、擔仔麵、滷肉飯、炸雞排、鹹酥雞、烤玉米、烤番薯、烤香腸、蔥油餅、紅豆餅、臭豆腐、肉圓、蚵仔麵線、碗粿、筒仔米糕、豬血糕、滷味、胡椒餅、剉冰、麻糬、小籠包、雞肉飯、砂鍋魚頭等美食，無處不在。同時，臺灣受到日本統治時期的影響，引入了貢丸味噌湯等獨特的飲食文化。除了這些當地特色，臺灣也創造了自己的新美食，如鳳梨酥、蛋黃酥和牛肉麵。此外，臺灣的手搖飲品市場相當具有特色，除了享譽國際的珍珠奶茶之外，結合臺灣特有的許多茶葉品種與水果，在手搖茶飲業呈現百家爭鳴的競爭態勢。

專題 07：臺灣旅宿業高價低薪的詭譎

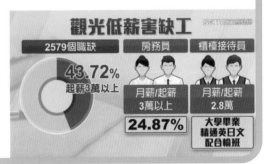

風景區觀光旅館平均房價前5名

	墾丁怡灣	涵碧樓	日月行館	日月潭雲品	太魯閣晶英
今年價格	11839元	11377元	10941元	7871元	7250元
去年價格	無，今年新開幕	11575元	11268元	8014元	7001元

台北市觀光旅館平均房價前5名

	北投麗禧	W飯店	寒舍艾美	日勝生加賀屋	遠東大飯店
今年價格	13739元	8525元	8487元	8103元	6361元
去年價格	13640元	9478元	8976元	8487元	6312元

製表：記者鄭瑋奇　資料來源：觀光局　備註：統計時間為1月～7月

觀光低薪害缺工

2579個職缺

43.72% 起薪3萬以上

24.87%

房務員 月薪/起薪 3萬以上

櫃檯接待員 月薪/起薪 2.8萬

大學畢業 精通英日文 配合輪班

臺灣觀光旅館每晚均價漲到新台幣 4,195 元新高，民眾抱怨臺灣住房比日本貴，也有網友說「在泰國住 4 晚五星飯店不到一萬元，臺灣可能一個晚上都住不到」。

> 觀光業者分析，房價取決市場供需，更與是否在熱區景點、國際客規模、土地建物取得成本有關，疫情解封後，隨著物價成本高、人力缺乏等都是房價創新高的原因，不能淪於「香蕉比蘋果」。

大缺工時代來臨，疫後內需經濟、觀光業復甦，國內餐飲服務業、旅宿業缺工嚴重，旅宿業甚至喊出希望政府開放移工，開放至少 6,000 人補足人力。但再度被潑冷水，勞動部多次要業者加薪，旅宿業者感到不滿，指現況就是加薪也無人應徵。

> 觀光業者指出，旅宿業欠缺房務、清潔、餐廳服務生等基層職位，希望本國勞工優先，可是根本無人來應徵，基層職位薪水本來就不高，年輕人不喜歡房務工作這類耗體力的工作型態。

上面兩段觀光業者的說法，反映出臺灣旅宿業最大的困境。房價高把國人推向鄰近的日韓或東南亞去旅遊，工資低讓人不願意加入旅館這個行業。讓花錢的跟賺錢的雙方都快樂不起來，這就是惡性循環。

✈ 你是顧客你怎麼選

「國旅太貴了」，飯店住一晚動輒萬元起跳，被民眾戲稱「臺灣人窮到只能出國」，觀光專家拆解背後原因指出，除了成本與供需之外，臺灣淡旺日差距比他國明顯，恐是最大元凶。臺灣旅宿業尖離峰現象較他國明顯很多，導致飯店業者為調和成本，只好提高假日售價因應。但是價格提高後，民眾對整體國旅體驗上普遍不滿意，顯示觀光品質還有很大進步空間，而國旅住宿價格高猶如雙面刃，學者指出這樣「不只影響來台旅客的意願，臺灣人也認為不如出國」，將造成臺灣觀光產業的雙輸局面。由於臺灣消費者普遍存在的心態，在旅遊花費希望能物超所值。然後旅遊旺季時旅宿業一房難求且價格過高，加上此時段可能因人力困窘而導致服務水平不到位，消費者多有產生花了錢還被當冤大頭的不滿情緒。常見的做法如下：

A. 國內旅遊多安排一日遊行程，能當日來回就盡量不在外過夜。

B. 會將國內旅遊花費與國外旅行行程加以比較，並進行綜合考量。

C. 短天期旅遊可能優先考慮鄰近國家的行程。

D. 改採民宿或露營活動方式進行過夜住宿活動。

📇 你是老闆你怎麼做

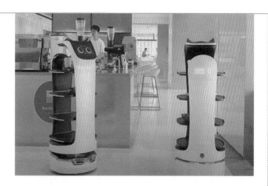

國內旅宿業者在後疫情時代，除了人才荒外，更面臨史上最大缺工危機。不僅飯店業普遍缺工，遊覽車及餐飲業等也找不到人來上班，即便加薪搶人成效也未見顯著。這也使得旅宿業者不斷呼籲政府開放外籍移工，希望能儘速補足房務、客務、餐飲等勞動力缺口。

面對人力缺口導致公司現場營運與商譽口碑受到影響，業者常見的因應之道有：

A. 擴大人力招募及人才培訓計畫，改善新進員工福利。

B. 引用智慧化服務機器人，降低營運人力需求。

C. 推動銀髮族再次就業計畫，鼓勵銀髮族群透過勞動進行社會互動。

D. 擴大實習生招募及在學期間產業帶薪見習計畫。

當臺灣青年學子願意到澳洲打工度假，遠渡重洋到新加坡當餐旅基層服務生的此刻，其實根本之道應該是要思考：臺灣年輕世代的旅宿人才，為何不願投入國內旅宿業？

✈ AI 智慧服務機器人浪潮

智慧餐旅服務機器人是一種創新的科技應用，旨在提升餐飲和旅遊業的服務效率和客戶體驗。常見的智慧餐旅服務機器人功能包括：

A. 自動點餐：顧客可以使用機器人或智能設備來點餐，無需等待服務人員。

B. 食物運送：機器人可以將已點的食物運送到客人的桌子，確保溫度和新鮮度。

C. 服務和回答問題：機器人可以回答客戶的問題，提供菜單建議，以及處理付款。

D. 自助結賬：客戶可以使用機器人或應用程序完成結賬，節省時間。

E. 互動性：機器人通常具有人性化的外觀和動作，以提高與客戶的互動體驗。

智慧餐旅服務機器人可以幫助餐廳和旅館業主減少人力成本並提高效率，同時提供更便捷的服務給客戶。隨著 AI 浪潮發展加上餐旅業缺工的困境，智慧餐旅服務機器人勢必是未來餐飲和旅宿業中必然要走向的創新趨勢。

習題

() 1. 以下哪一個項目不是常用的解決店面租金高漲的有效方案？
 (A) 店面搬遷　　　　　　　　　(B) 產業升級
 (C) 擴大規模　　　　　　　　　(D) 調漲商品價格

() 2. 以下哪一個項目，是傳統產業師徒制面臨崩潰的主要原因？
 (A) 科技進步　　　　　　　　　(B) 薪資太低
 (C) 就業多元化　　　　　　　　(D) 草莓族不堪操勞

() 3. 以下哪一個項目，是老店凋零的根本原因？
 (A) 後繼無人　　　　　　　　　(B) 規模經濟
 (C) 房租太高　　　　　　　　　(D) 消費習慣改變

() 4. 以下哪一個項目，對於壽司連鎖店的敘述是錯誤的？
 (A) 食材來自中央廚房　　　　　(B) 門店廚師只需負責食材組合
 (C) 餐點創意由總公司負責　　　(D) 每個門店均獨立經營

() 5. 以下哪一個項目，是餐飲門店導入自動化的最主要原因？
 (A) 提升服務品質　　　　　　　(B) 降低人事成本
 (C) 提高品牌形象　　　　　　　(D) 稅費減免

() 6. 以下哪一個項目，不是美食外送平台整合的對象？
 (A) 餐廳　　　　　　　　　　　(B) 廚師
 (C) 外送員　　　　　　　　　　(D) 消費者

() 7. 以下哪一個項目，不是美食外送平台整合的優點？
 (A) 外送員不必專屬於一家餐廳　(B) 外送員沒有底薪保障
 (C) 外送員可以努力衝高業績　　(D) 小費打賞可提高服務品質

() 8. 以下哪一個項目，不是美食外送平台可以為加盟餐廳創造的優勢？
 (A) 降低人事成本　　　　　　　(B) 擴大接單範圍
 (C) 提高營業額　　　　　　　　(D) 提高毛利

() 9. 以下哪一個項目，是共享廚房最大的好處？
 (A) 避免火災　　　　　　　　　(B) 擴大營業
 (C) 降低創業資金需求　　　　　(D) 提升營業利益

（ ） 10. 以下哪一個項目，是大型豪華遊輪上服務人員與旅客的大約比率？
　　　　(A) 1 比 1　　　　　　　　(B) 1 比 2
　　　　(C) 1 比 5　　　　　　　　(D) 1 比 10

（ ） 11. 以下哪一個項目，不是郵輪產業的特性？
　　　　(A) 資本密集　　　　　　　(B) 高風險
　　　　(C) 勞力密集　　　　　　　(D) 跨國揪團

（ ） 12. 以下哪一個項目，是郵輪旅遊的主要特色？
　　　　(A) 休閒　　　　　　　　　(B) 冒險
　　　　(C) 知識　　　　　　　　　(D) 運動

（ ） 13. 有關於郵輪旅遊的敘述，以下哪一個項目是正確的？
　　　　(A) 不適合青少年　　　　　(B) 缺乏冒險性活動
　　　　(C) 提供全方位娛樂設施　　(D) 不適合全家出遊

（ ） 14. 有關於郵輪旅遊的敘述，以下哪一個項目是錯誤的？
　　　　(A) 有賭場　　　　　　　　(B) 有免費歌舞表演
　　　　(C) 有免稅商店　　　　　　(D) 所有餐廳都是免費

（ ） 15. 對於不同經濟能力地區的消費者的敘述，以下哪一個項目是錯誤？
　　　　(A) 已開發國家著重於 VALUE
　　　　(B) 開發中國家著重於 PRICE
　　　　(C) 開發中國家缺乏消費能力
　　　　(D) 已開發國家對於休閒式旅遊接受度較高

（ ） 16. 有關於婚禮的敘述，以下哪一個項目是錯誤的？
　　　　(A) 農業時代婚禮都是由家長代為操辦
　　　　(B) 婚宴公司不提供傳統習俗服務
　　　　(C) 工商時代婚禮大多找婚宴公司代勞
　　　　(D) 婚宴公司有助於調解男女雙方的歧見

（ ） 17. 婚禮籌備過程中，以下哪一個項目的「服務」與「廠商」的配對是錯誤的？
　　　　(A) 挑吉日→廟宇　　　　　(B) 迎親車隊→汽車租賃
　　　　(C) 喜帖→喜餅公司　　　　(D) 蜜月旅行→旅行社

（　）18. 以下哪一個項目，不是傳統婚宴為確保餐點品質特有的陋習？
　　　　(A) 試菜　　　　　　　　　(B) 前金
　　　　(C) 後謝　　　　　　　　　(D) 巴結領班

（　）19. 有關婚禮舉行地點的選擇，以下哪一個項目是不宜的？
　　　　(A) 高爾夫球場　　　　　　(B) 郵輪
　　　　(C) 墓園　　　　　　　　　(D) 遊樂園

（　）20. 有關於線上婚禮的敘述，以下哪一個項目是錯誤的？
　　　　(A) 只適合疫情封控期間
　　　　(B) 可接受來自不同地區親友的祝福
　　　　(C) 經濟實惠
　　　　(D) 可以結合實體婚禮

（　）21. 有關於會展的敘述，以下哪一個項目是正確的？
　　　　(A) 是一種線上會議系統　　(B) 是一種線上展覽系統
　　　　(C) 包括會議與展覽　　　　(D) 只適合國際貿易業

（　）22. 現代化會展中心大多設置在什麼地方？
　　　　(A) 首都　　　　　　　　　(B) 商業都會中心
　　　　(C) 工業城　　　　　　　　(D) 國際機場

（　）23. 以下哪一種人才是國際會議最需要的？
　　　　(A) 通訊專業　　　　　　　(B) 語言翻譯
　　　　(C) 商務簡報　　　　　　　(D) 國際法規

（　）24. 有關於會展的敘述，以下哪一個項目是正確的？
　　　　(A) 一般民眾無法參觀　　　(B) 只限國外買家參觀
　　　　(C) 招商與準備需要專業規劃　(D) 只限單一產業廠商參與

（　）25. 有關於會展的敘述，以下哪一個項目是錯誤的？
　　　　(A) 參與人數遠大於會議　　(B) 空間需求與大於會議
　　　　(C) 籌備時間與大於會議　　(D) 經濟規模遠低於會議

() 26. 有關臺灣觀光產業發展困境的敘述，以下哪一個項目是錯誤的？
　　　　(A) 圖利廠商是最大的問題　　　(B) 商品缺乏心引力
　　　　(C) 商品的 CP 值不高　　　　　(D) 景點環境髒亂

() 27. 有關於臺灣自然景緻的敘述，以下哪一個項目是正確的？
　　　　(A) 地形平坦　　　　　　　　　(B) 自然生態多元
　　　　(C) 氣候變化不大　　　　　　　(D) 對國際觀光客無吸引力

() 28. 以下哪一個項目不是中元節的活動？
　　　　(A) 搶孤　　　　　　　　　　　(B) 放水燈
　　　　(C) 迎媽祖　　　　　　　　　　(D) 城隍祭

() 29. 有關於談灣小吃的敘述，以下哪一個項目是錯誤的？
　　　　(A) 早期攤販聚集於宮廟旁　　　(B) 早期業者都是挑著扁擔
　　　　(C) 是一種平民食物　　　　　　(D) 小吃只有熱食

() 30. 有關臺灣旅宿業的敘述，以下哪一個項目是正確的？
　　　　(A) 臺灣房價高因此住宿費用高是合理的
　　　　(B) 臺灣教育程度高因此年輕人不願意從事勞動工作
　　　　(C) 臺灣觀光資源缺乏因此旅遊業不發達
　　　　(D) 薪資偏低是人才招募最大問題

() 31. 有關臺灣國內旅遊的敘述，以下哪一個項目是正確的？
　　　　(A) 國旅太貴了是謠言　　　　　(B) 國人喜愛出國觀光是崇洋媚外
　　　　(C) 國內觀光內容不具吸引力　　(D) 薪資太低阻礙國旅發展

() 32. 有關臺灣國內旅遊的敘述，以下哪一個項目是正確的？
　　　　(A) 開放外籍移工會搶走本國人工作機會
　　　　(B) 現在年輕人都是躺平族因此缺工
　　　　(C) 調高員工薪資是解決人力荒的唯一方法
　　　　(D) 薪資低只是產業發展問題的一小點

() 33. 有關智慧餐旅服務機器人的敘述，以下哪一個項目是錯誤的？
　　　　(A) 可以炒菜　　　　　　　　　(B) 一定是人型的
　　　　(C) 可以送餐　　　　　　　　　(D) 可以諮詢

專業用語

🎫 Category 類別

Airport 機場	Flight 飛行	Hotel 飯店	Public Transportation 大眾運輸工具	
Restaurant 餐廳	Tour 旅遊	Place 地區	Shopping Mall 購物商場	Casino 賭場

✈ Airport-1

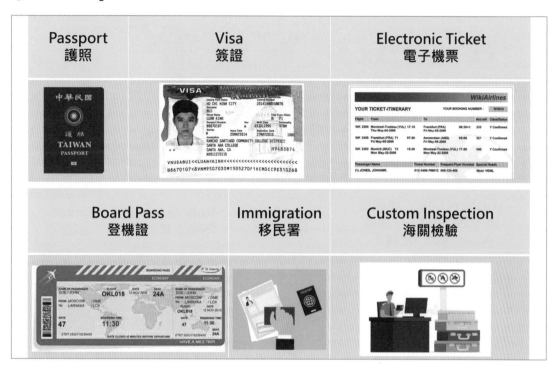

| Passport 護照 | Visa 簽證 | Electronic Ticket 電子機票 |
| Board Pass 登機證 | Immigration 移民署 | Custom Inspection 海關檢驗 |

✈ Airport-2

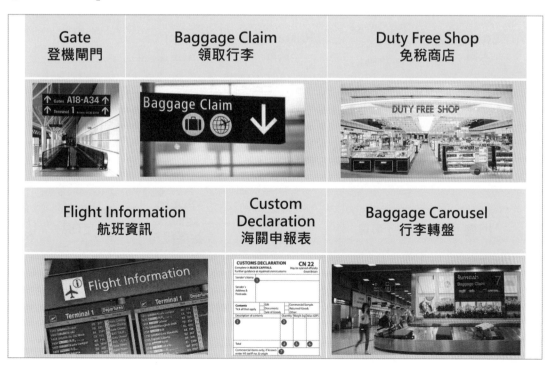

| Gate 登機閘門 | Baggage Claim 領取行李 | Duty Free Shop 免稅商店 |
| Flight Information 航班資訊 | Custom Declaration 海關申報表 | Baggage Carousel 行李轉盤 |

Flight

Captain 機長	Attendant 空服員	Take Off 起飛	Landing 降落	Seat Belt 安全帶

Window Seat：靠窗座 Middle Seat：中間座 Aisle Seat：走道座	Flight Mode 飛航模式	Turbulence 不穩定氣流	Blanket 毛毯

Hotel

Lobby 大廳	Business Center 商務中心	Restaurant 餐廳	Reception 接待處	Cashier 收銀處

Doorman 門僮	Bell Boy 行李員	House Keeping 房務員	Room service 客房服務	Reservation 訂房

Public Transportation

MRT 捷運	BUS 巴士	Taxi 計程車	UBER 網約計程車	Shared Bike 分享單車
Car Rental 汽車租賃	International Driving Permit 國際駕照	Car Insurance 汽車保險	Railway Station 火車站	Ticket Window 售票窗口

Place-1

America：美洲 Asia：亞洲、Africa：非洲 Europe：歐洲	U.S.A. 美國	China 中國	Japan 日本	
Germany 德國	United Kingdom 英國	France 法國	Italy 義大利	Canada 加拿大

✈️ Place-2

Thailand 泰國	Singapore 新加坡	Malaysia 馬來西亞	Indonesia 印尼	Philippines 菲律賓

Switzerland 瑞士	Finland 芬蘭	Iceland 冰島	Netherlands 荷蘭	Russia 俄羅斯

✈️ Tour

Guide 導遊	Tourist 遊客	Schedule 行程表	Morning Call 電話叫醒服務	City Map 市區地圖

Temple 廟宇	Church 教堂	Museum 博物館	Palace 皇宮	Shopping 購物

✈ Restaurent-1

Waiter 服務員	Chef 主廚	Menu 菜單	Order 點菜	Party of two 兩人預約
Bill 帳單	Sauce 一般醬料	Dressing 沙拉醬料	Dessert 飯後甜點	Drink 飲料

✈ Restaurent-2

Noodle 麵	Rice 飯	Soup 湯	Bread 麵包	Cheese 起司乳酪
Main Course 主菜	Chopsticks 筷子	Spoon 湯匙	Fork 叉子	Knife 刀子

 # Shopping Mall

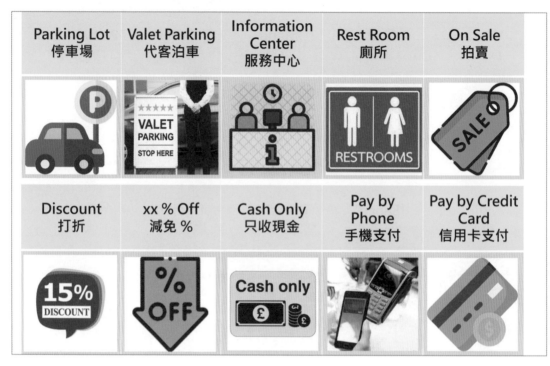

Parking Lot 停車場	Valet Parking 代客泊車	Information Center 服務中心	Rest Room 廁所	On Sale 拍賣

Discount 打折	xx % Off 減免 %	Cash Only 只收現金	Pay by Phone 手機支付	Pay by Credit Card 信用卡支付

 # Amusement Park

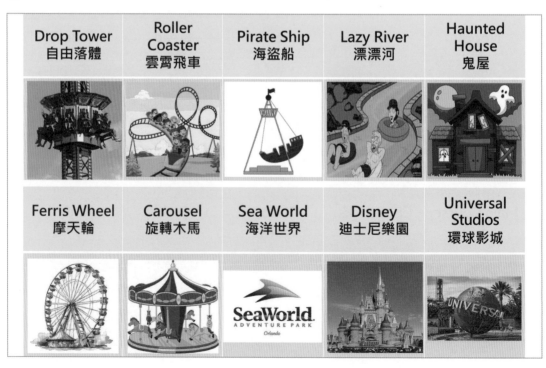

Drop Tower 自由落體	Roller Coaster 雲霄飛車	Pirate Ship 海盜船	Lazy River 漂漂河	Haunted House 鬼屋

Ferris Wheel 摩天輪	Carousel 旋轉木馬	Sea World 海洋世界	Disney 迪士尼樂園	Universal Studios 環球影城

 # Casino

Slot Machine 吃角子老虎	Blackjack 21點	Macao 澳門	Dealer 莊家	Player 玩家

Roulette 輪盤	Baccarat 百家樂	Las Vegas 拉斯維加斯	Chips 籌碼	Dice 骰子

習題

() 1. 以下哪一個項目，是賭場的英文單字？

(A) Hotel (B) Casino

(C) Buffet (D) Café

() 2. 以下哪一個項目，是大眾捷運單字？

(A) Mrt (B) Airport

(C) Bus (D) Rail Station

() 3. 以下哪一個項目，不是搭機出國旅遊必要文件？

(A) Visa (B) Passport

(C) Boarding Pass (D) Shopping List

() 4. 以下哪一個項目，不是國際機場內的必要設施？

(A) Baggage Claim (B) Baggage Carousel

(C) Casino (D) Duty Free Shop

() 5. 以下哪一個項目，是空服員的英文單字？

(A) Doorman (B) Waitor

(C) Attendent (D) Captain

() 6. 以下哪一個項目，是行李員的英文單字？

(A) Bell Boy (B) Doorman

(C) Luggage Boy (D) Attendent

() 7. 以下哪一個項目，洲與國的配對是錯誤的？

(A) America → Canada (B) Europe → Italy

(C) Africa → Netherland (D) Asia → Indonesia

() 8. 以下哪一個項目，是沙拉醬料的英文單字？

(A) Sauce (B) Dressing

(C) Dessert (D) Ketchup

() 9. 以下哪一個項目，是代客泊車的英文單字？

(A) VIP Parking (B) Private Parking

(C) Public Parkung (D) Valid Parking

（　）10. 以下哪一個項目，是摩天輪的英文單字？

 (A) Ferris Wheel (B) Carousel

 (C) Drop Tower (D) Lazy River

（　）11. 以下哪一個項目，是賭 21 點遊戲的英文單字？

 (A) 21 Points (B) Baccarat

 (C) Blackjack (D) Slot Machine

（　）12. 以下哪一個項目，不是餐廳內使用的英文單字？

 (A) Spoon (B) Dice

 (C) Fork (D) Main Course

習題解答

Chapter 1　產業介紹

1. A　2. D　3. A　4. B　5. C　6. B
7. D　8. C　9. C　10. B　11. D　12. C
13. D　14. D　15. D　16. C　17. B　18. C
19. D　20. A　21. B

Chapter 2　複合式經營

1. C　2. D　3. B　4. C　5. B

Chapter 3　觀光產業政策

1. C　2. A　3. D　4. B　5. A　6. D
7. D　8. C　9. B　10. C　11. D　12. B
13. A　14. C　15. C　16. B　17. C　18. D

Chapter 4　服務業品質標準化

1. A　2. A　3. C　4. B　5. C　6. D
7. B　8. D　9. C　10. B　11. B　12. D
13. C　14. D　15. B　16. C　17. D　18. D
19. C

Chapter 5　科技創新與通路變革

1. C　2. A　3. B　4. D　5. C　6. A
7. A　8. D　9. B　10. D　11. A

Chapter 6　運動休閒創新商務

1. B　2. A　3. A　4. B　5. D　6. C

7. B　8. A　9. A　10. D　11. B

Chapter 7　餐飲創新商務

1. A　2. C　3. C　4. B　5. B　6. C

7. A　8. A　9. B　10. D　11. C　12. B

13. D　14. A　15. A　16. C　17. C

Chapter 8　觀光創新商務

1. D　2. B　3. C　4. D　5. B　6. C

7. D　8. B　9. C　10. A　11. A　12. B

13. A　14. A　15. D　16. B　17. D

Chapter 9　住宿產業創新商務

1. C　2. C　3. A　4. D　5. C　6. C

7. D　8. A　9. A　10. C　11. B　12. A

13. D

Chapter 10　全球行銷

1. A　2. C　3. B　4. D　5. A　6. D

7. B　8. C　9. A　10. A　11. D　12. B

13. C　14. D　15. B　16. B　17. A

Chapter 11　專題分析

1.	D	2.	C	3.	B	4.	D	5.	B	6.	B		
7.	B	8.	D	9.	C	10.	B	11.	B	12.	A		
13.	C	14.	D	15.	C	16.	B	17.	A	18.	D		
19.	C	20.	A	21.	C	22.	D	23.	B	24.	C		
25.	D	26.	A	27.	B	28.	C	29.	D	30.	D		
31.	C	32.	D	33.	B								

Appendix A　專業用語

1.	B	2.	A	3.	D	4.	C	5.	C	6.	A
7.	C	8.	B	9.	D	10.	A	11.	C	12.	B

觀光休閒餐旅產業永續新商機

作　　者：林文潔 / 吳碧玉 / 黃祥楠
企劃編輯：郭季柔
文字編輯：王雅雯
設計裝幀：陳慧如
發 行 人：廖文良

發 行 所：碁峰資訊股份有限公司
地　　址：台北市南港區三重路 66 號 7 樓之 6
電　　話：(02)2788-2408
傳　　真：(02)8192-4433
網　　站：www.gotop.com.tw
書　　號：AER060500
版　　次：2023 年 12 月初版
建議售價：NT$420

國家圖書館出版品預行編目資料

觀光休閒餐旅產業永續新商機 / 林文潔著，吳碧玉，黃祥楠著. -- 初
版. -- 臺北市：碁峰資訊, 2023.12
　　面;　公分
ISBN 978-626-324-689-8(平裝)
1.CST: 旅遊業管理　2.CST: 餐旅管理　3.CST: 產業發展
992.2　　　　　　　　　　　　　　　112020070

本書是根據撰寫時的資料撰寫而
成，日後若因資料更新而導致與書籍
內容有所差異，敬請見諒。若是軟、
硬體問題，請您直接與軟、硬體廠商
聯絡。